T0346731

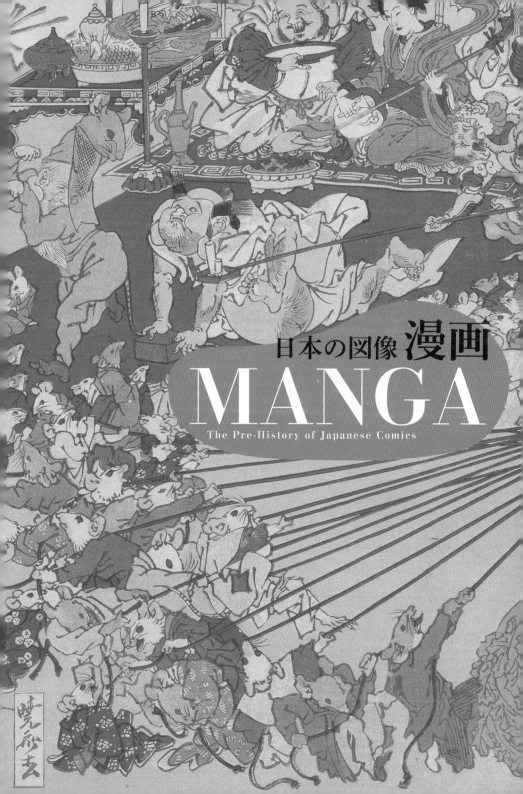

日本の図像 漫画

MANGA
The Pre-History of Japanese Comics

はじめに

　古代・中世の戯画作品は肉筆で描かれ、『鳥獣人物戯画』『地獄草紙』『病草紙』『百鬼夜行絵巻』などの絵巻物は一部の人々の鑑賞のためのものであった。

　その後、江戸時代中期に大坂の大岡 春朴や長谷川光信らが出した「鳥羽絵本」は、誇張や省略の技法を使った大胆でユニークな構図が特徴で、木版摺の漫画本の先駆けとなった。

　近江国（滋賀県）大津の追分、三井寺の周辺で参詣に行く人々や東海道中の旅人を相手に売られていた素朴な民芸絵画の「大津絵」は、江戸幕府がキリシタン弾圧政策を行いだすと仏教徒の証しとしても求められるようになり、また戯画的な主題が多くなってからもその護符的性格が受け継がれ、土産物として江戸庶民の人気を得た。

　江戸時代後期になると葛飾北斎の『北斎漫画』や合川珉和の『漫画百女』などの版本が出され、「絵文字」「鞘絵」「もぬけ絵」「判じ物」「一筆絵」の類が庶民を楽しませた。また安政2年（1855）10月2日の江戸地震発生後に出版された錦絵版画の「鯰絵」は、情報を伝える瓦版の役割と政治不信や物価高騰への不満が、諷刺を込めて描かれたところに人気があった。

　明治時代には河鍋 暁斎『暁斎楽画』、昇斎一景『東京名所三十六戯撰』、月岡芳年『東京開化狂画名所』、小林清親『清親ポンチ』『百面相』、野村文夫『團團珍聞』、北沢楽天『東京パック』、大正時代の『トバヱ』『漫画』『ユーモア』『時事漫画』など、時代を写し取った漫画誌が創刊され好評を博している。

　本書では江戸から明治にかけて人気を集めた、英一蝶、曾我蕭白、円山応挙、渡辺崋山、河鍋暁斎などの画家、葛飾北斎、歌川国芳、歌川芳藤、落合芳幾、月岡芳年、小林清親などの浮世絵師たちの戯画を中心に構成し、またその後の近代漫画の萌芽期にあたる貴重な図版をも収録した。笑いとユーモア、諷刺から狂画、落書きまで、庶民の日常生活の中から生まれてきた日本漫画の面白さの魅力を紹介する。

Introduction

Ancient and medieval works of caricature were drawn with the artist's own hand and picture scrolls such as *Choju jinbutsu giga* (Animal-person caricatures), *Jigokuzoshi* (Hell scroll), *Yamai no soshi* (Diseases and deformities) and *Hyakki yagyo emaki* (Night parade of one hundred demons) were produced for the enjoyment of a limited number of people.

Toba ehon (Album of comic pictures) published by Ooka Shunboku, Hasegawa Mitsunobu and others in Osaka in the mid-Edo period is characterized by its unique composition in which exaggerated, abbreviated techniques have been employed, and was forerunner of the woodblock print manga.

In the late Edo period, books printed from wood blocks such as Katsushika Hokusai's *Hokusai Manga* and Aikawa Minwa's *Manga Hyakujo* (Sketchbook of one hundred women) began appearing, and the different types of *emoji* (picture characters), *saya-e* (a picture incomprehensible when viewed with the naked eye but appears in normal proportions when viewed through a curved mirror or on a curved sword case [*saya*]), *mo-nuke-e*, *hanjimono* (riddles) and *ippitsu-e* (single brushstroke pictures)

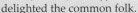

delighted the common folk.

Manga magazines launched in the Meiji period that captured the zeitgeist and gained popularity included Kawanabe Kyosai's *Kyosai Rakuga*, Shosai Ikkei's *Tokyo meisho sanjuroku gisen* (Thirty-six comic scenes of famous places in Tokyo), Tsukioka Yoshitoshi's *Tokyo Kaika*, Kobayashi Kiyochika's *Kiyochika Punch* and *Hyakumenso* (One hundred faces), Nomura Fumio's *Marumaru Chinbun*, Kitazawa Rakuten's *Tokyo Puck*; and in the Taisho period came *Tobae*, *Manga*, *Humor*, and *Jiji Manga*, among others.

This book is principally composed around the caricature work of the artists that were popular from the Edo period to the Meiji period including Hanabusa Itcho, Soga Shohaku, Maruyama Okyo, Watanabe Kazan, Kawanabe Kyosai and the ukiyo-e artists Katsushika Hokusai, Utagawa Kuniyoshi, Utagawa Yoshifuji, Ochiai Yoshiku, Tsukioka Yoshitoshi, Kobayashi Kiyochika, and also contains invaluable illustrations from the subsequent embryonic period of modern-day manga. We present the delightful fun of the world of Japanese manga that was born out of the daily lives of ordinary people, from the laughter and humor, to the satire, caricature and graffiti.

近世・近代漫画略史

清水　勲（漫画・諷刺画研究家）

　　戯画・諷刺画という絵画分野は「鳥獣人物戯画」（平安・鎌倉時代）、「妖怪絵巻」（室町時代）といった肉筆絵巻、戯画本『鳥羽絵欠び留』（享保5年・1720）・戯画浮世絵「源頼光公館土蜘作妖怪図」（天保14年・1843）といった複製本・量産画として出されてきた。

[商品としての漫画]

　　どこの国でも肉筆の戯画はある。日本がアジアのどこの国よりも漫画文化が発展してきたのは、肉筆作品だけでなく、木版画あるいは多色刷木版画の技術によって量産された「商品としての漫画」を生み出してきたからである。それは292年前の享保5年、大坂に始まる。竹原春潮斎『鳥羽絵欠び留』・大岡 春卜『鳥羽絵三国志』などのいわゆる「鳥羽絵」本が出版されて人気を博す。「鳥羽絵」は江戸時代、現代の「漫画」を意味する日常語となり、さ

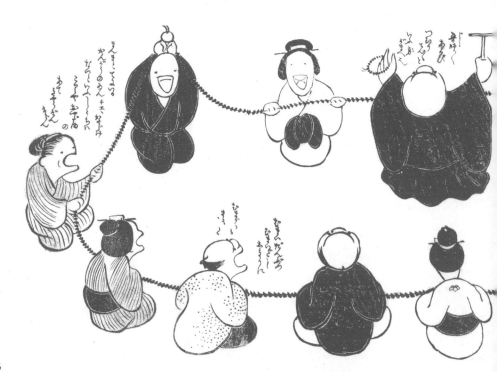

らには鳥山石燕『画図百鬼夜行』（安永5年・1776）・耳鳥斎『絵本水也空』（安永9年・1780）・葛飾北斎『北斎漫画』全15編（文化11〜明治11年・1814-78）・松川半山『四季造物趣向種』（天保8年・1837）などの傑作戯画本を生むスタートとなった。

[漫画の中味]

おそらく戯画・諷刺画が多数生み出された慶応期（1865-68）には日本はイギリス、フランスと並ぶ世界屈指の漫画大国になっていたと思われる。戯画本・戯画浮世絵が描いた世界は、次の三つの分野である。

　1　風俗・世相の諷刺
　2　社会・政治（権力）の諷刺
　3　人間性の諷刺

現代風にいうと、1は風俗漫画、2は政治漫画、3はナンセンス漫画である。風俗・世相をユーモラスに描いた絵はどこの国にもある。アジアでは肉筆画で、日本ではさらに版画で多数描かれた。また、幕藩体制がゆるみ、数々の改革が行われだした幕末、その厳

「画本古鳥図賀比」耳鳥斎
文化2年（1805）　個人蔵
Ehon Kotoritsukai: Comic Picture
Book, Nichosai, 1805, Private
Collection

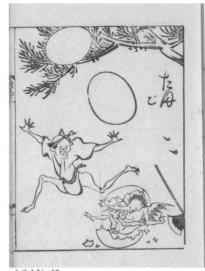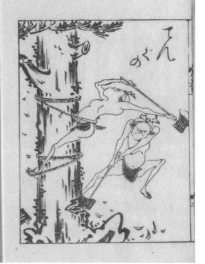

「鳥羽絵欠び留」竹原春潮斎　寛政5年（1793）　国立国会図書館蔵
Toba-e Akubidome: Comic Picture Book, Takehara Shunchosai, 1793, National Diet Library

しい取り締まりは庶民の反発を呼び、権力を批判する諷刺画が登場してくる。すなわち、天保期以降、多数の諷刺浮世絵が登場してくるのである。

　商品としての量産漫画は、売れなくては商売にならない。そのためには笑いをとる漫画が求められ、ナンセンス漫画すなわち、人間性や人間のおろかさや弱さを諷刺するものが描かれた。

　前述した最初の量産戯画本『鳥羽絵欠び留』は、思わず笑ってしまう作品にあふれている。「大木の上で樵が枝を切り落としていると、上から大きな卵が落ちてきて地上で割れ、そこから烏天狗の子が生まれる、という奇想天外な図（一枚絵でストーリーが展開されている）」「大きなシャボン玉に押しつぶされる人々」「女の大酒のみに驚く男たち」「汐干狩で大きな貝に手を挟まれる男」など読者の笑い声が聞こえるような戯画の数々で、大ヒットしたことがうなずける。

　洋の東西を問わず、多くの国の戯画が風俗諷刺から始まっているが、日本はいきなりナンセンス漫画で笑わせて、商品としての価値を高めていったのである。

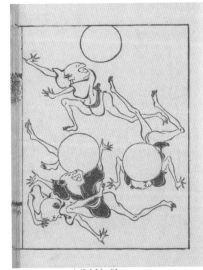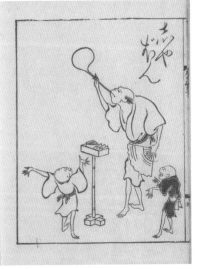

「鳥羽絵欠び留」竹原春潮斎 寛政5年（1793）　国立国会図書館蔵
Toba-e Akubidome: Comic Picture Book, Takehara Shunchosai, 1793, National Diet Library

[天才が引っぱる漫画世界]

　18世紀のイギリスではW・ホガース、J・ギルレーといった天才が出て銅版画・木口木版画の技術で漫画が量産された。19世紀のフランスではH・ドーミエ、P・ガバルニといった天才が石版画技術による日刊あるいは週刊の新聞の中で諷刺画を描き、文字の読めない民衆にも政治や社会の出来事を伝えた。18世紀・19世紀の日本では葛飾北斎・歌川国芳・河鍋狂（暁）斎・月岡芳年・小林清親らの天才が多色刷木版画の技術ですぐれた戯画・諷刺画を生み出した。このように漫画も芸術であるから、天才が出現することで、中天才・小天才も出て裾野が広がり、漫画界を活性化してきた。中国・朝鮮で近世・近代初期に漫画が発展しなかったのは、天才が出なかったことが一因だと思われる。

[「漫画」という言葉]

　江戸時代、「漫画」という言葉は『北斎漫画』のような使用例はあるが、これは現代とは違う「スケッチ」のような意味で使われた。「大津絵」「鳥羽絵」「狂画」といった言葉の方が現代の「漫画」に近かった。ちなみに北斎は『北斎漫画』の中で、現代の「漫画」を意味する言葉として「狂画」「略画」という言葉を使っている。

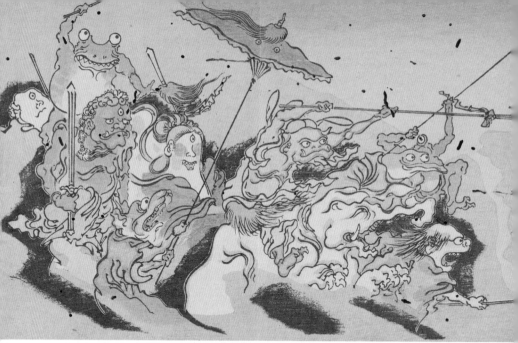

「暁斎百鬼画談」河鍋暁斎　明治22年（1889）京都国際マンガミュージアム蔵
Kyosai Hyakki Gadan, Kawanabe Kyosai, 1889, Kyoto International Manga Museum

　現代の日本人が使っている「漫画」は、福澤諭吉の親戚筋にあた
る今泉一瓢（慶応元年～明治37年・1865-1904）が、イタリア
語の「誇張」を意味する「カリカチュア」の訳語として時事新報
紙上（明治23年2月6日号）で使いだしたものから発している。
　明治30年代は「時事漫画」「漫画師」といった使い方をし、
明治40年代に入ると『漫画一年』（小杉未醒）、『草汁漫画』（小
川芋銭）といった書名に使われだした。そして大正に入ると「漫画家」
「少年漫画」、昭和に入ると「ナンセンス漫画」「連続漫画」といっ
た言葉が生まれ、「漫画」はようやく「鳥羽絵」「狂画」「ポンチ」
に代わる日常語になった。

［近代漫画の特徴］
　明治初年、「ポンチ」という言葉が流行する。イギリス人チャー
ルズ・ワーグマンが横浜居留地で文久2年（1862）に創刊した『ジャ
パン・パンチ』から発した言葉で、文明開化運動の風潮に乗って
流行語となった。日本人は、時事問題をテーマにした漫画を定期
刊行物にして見せる商法を『ジャパン・パンチ』から学ぶ。この雑

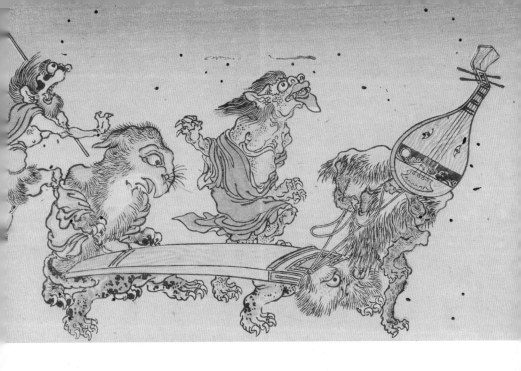

　誌を見ていた仮名垣魯文は明治7年（1874）、河鍋暁斎と組んで日本人初の漫画雑誌『絵新聞日本地』を創刊する。『ジャパン・パンチ』は『團團珍聞』の創刊をも促し、同誌の漫画担当者・小林清親の作品にも影響を与える。

　似顔絵を使って権力を諷刺する方法も、日本近代漫画が西洋から学んだものである。コマを使ってストーリー漫画を作ることも同様である。

［漫画家という職業］

　江戸時代には漫画家はいなかった。漫画は絵師や浮世絵師が副業として描いたからである。明治に入ると、新聞、雑誌というジャーナリズムで漫画が掲載されだし、『團團珍聞』『東京パック』などの漫画雑誌がヒットして、漫画だけ描いて生活できる人が出てきた。その第1号は北沢楽天である。大型でオールカラーの漫画雑誌『東京パック』の成功は彼を大金持ちにし、それを知った画学生の中から漫画家を目指す者が出てくる。

　大正時代には「漫画家」という言葉が生まれ、新聞各社は美

術学校出身者などを漫画記者として雇うようになる。この時代、漫画記者・漫画家は 30 人はいただろう。その数は昭和 10 年代末には 200 人以上になる。何故これほど増えたのだろうか。一つは子供漫画という分野が需要を増してきて、漫画家が必要になってきたことが挙げられる。もう一つは、漫画の描法、とくに描線の質が変わったことが挙げられる。

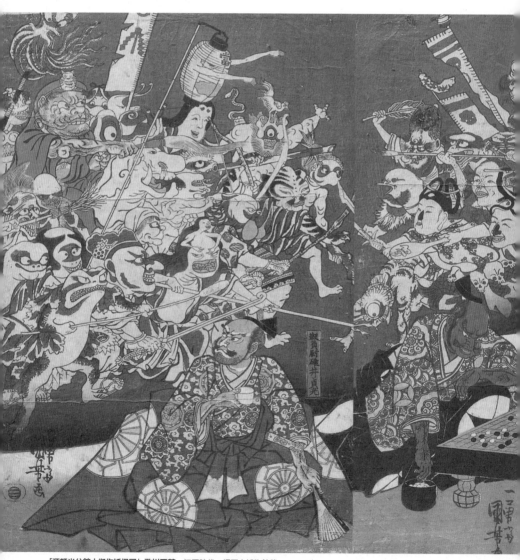

「源頼光公館土蜘作妖怪図」歌川国芳　江戸時代　福岡市博物館蔵
The Earth Spider Conjures up Demons at the Mansion of Minamoto no Yorimitsu, Utagawa Kuniyoshi, Edo period, Fukuoka City Museum

20世紀に入って人気を博した植物の曲線をイメージしたアール・ヌーボーの絵画様式は、昭和に入ると流線形に象徴されるアール・デコの様式に次第に人気を奪われていく。そして、漫画界もその影響を受けていく。

昭和6年（1931）、『少年倶楽部』に連載が始まった田河水泡『のらくろ』はアール・ヌーボーのスタイルで描くが、翌年から単行本が出され、こちらの方はアール・デコのスタイルを採用した。丸も

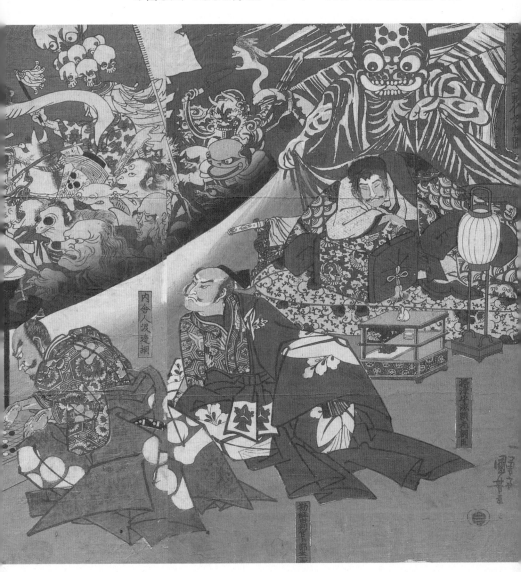

「清知可保ん知　東京おうじ瀧の川」
小林清親　明治 14 年（1881）
京都国際マンガミュージアム蔵
Kiyochika Ponchi : Tokyo Oji
Takinogawa, Kobayashi Kiyochika,
1881, Kyoto International Manga
Museum

　四角も定規を引いたような線となり、それが新鮮で格好がいいと人気を得る。こうしたアール・デコ風の漫画を見て育った長谷川町子や手塚治虫は、これなら自分でも描けると漫画家になることに関心を持ち始める。

　そして漫画界はナンセンス漫画や子供漫画の需要が増大していく。それは、南画風あるいは筆さばきの技術を売り物にしてきた日本画家や洋画家たちを排除していくことになる。かくして、漫画家はペンで描け、アイデア力のある者が優位に立つ時代になっていく。それは絵画修業をしなくてもなれる職業となったのである。そして、多くの少年少女たちが漫画家を夢見るようになった。

　大津絵には弁慶・源頼光・藤姫・奴といったキャラクターが多数
描かれている。また戯画浮世絵には固有名詞を持った人物・妖怪・
俗神などがたくさん登場している。人物でいえば金太郎・牛若丸な
ど。妖怪でいえば天狗・ろくろ首など。俗神でいえば達磨・鍾馗な
どである。

　こうした人気キャラクターは、明治に入ると北沢楽天の田吾作杢
兵衛、灰殻木戸郎が登場。大正では正チャン（正チャンの冒険）、
ノントウ（ノンキナトウサン）が登場。昭和戦前では巌さん（男ヤモ
メの巌さん）、ダン吉（冒険ダン吉）、タンクロー（タンクタンクロー）、
コロスケ（コグマノコロスケ）などが登場。これらは戦後、サザエさん、
鉄腕アトム、ドラえもんへと続く。ナンセンス漫画・戯画本（漫画本）・
人気キャラクターは江戸から現代へとつながるのである。

[ナンセンスからギャグへ]

　日本は古来、仏教・儒教・漢字の文化圏に属することからアジ
アの文化・中国の文化・朝鮮の文化と共通性を持つ部分が多い
が、そのいずれの国の文化とも違ったものの一つが漫画文化であ
る。18世紀に「商品としての漫画」を大々的に生み出した国はア
ジアでは日本以外にない。それも風俗戯画・世相漫画だけでなく、
笑いを売り物にしたナンセンス漫画からスタートしたところが世界的
にも珍しい。

　中世に「放屁合戦」「陽物くらべ」「笑い絵（戯画春画）」な
どの肉筆絵巻を生み出した伝統は、江戸時代に「百馬鹿」、近代
に「女天下」の戯画を生み、さらには戦後になってコマを使ったナ
ンセンス漫画であるギャグ漫画を開花させたのである。

清水　勲（しみず　いさお）

1939年東京生まれ。漫画・諷刺画研究家。日本仏学史学
会会長。研究誌『諷刺画研究』主宰。京都国際マンガミュー
ジアム研究顧問。元帝京平成大学教授。編著書に『江戸戯
画事典』『年表　日本漫画史』『マンガの教科書』『ビゴー
の150年』（以上、臨川書店）、『ビゴー日本素描集』（岩波
文庫）、『江戸のまんが』（講談社学術文庫）など。明治中
期に滞在した諷刺漫画家ジョルジュ・ビゴーの作品を中心
に著作を刊行している。

A brief history of early-modern and modern manga

Isao Shimizu (manga and satirical drawings researcher)

Caricature and satirical picture scrolls drawn by the hand of the artist including the *Choju jinbutsu giga* (Animal-person caricatures; Heian and Kamakura periods), the *yokai emaki* (monster picture scrolls; Muromachi period); the caricature book *Toba-e akubidome* (Pictures that stops yawning; 1720); and the caricature ukiyo-e *Minamoto no Yorimitsu-ko yakata tsuchigumo saku yokai zu* (The Earth Spider conjures up demons at the mansion of Minamoto no Yorimitsu; 1843) were published as reprinted books and mass-produced pictures.

Manga as a commodity

Every country has caricatures that are drawn by the hand of the artist. That manga culture has developed in Japan to the extent it has when compared to other countries in Asia can be attributed to the fact that Japan did not rely on hand-drawn manga, but rather was able to mass produce manga using multicolored woodblock printing techniques to create a market for manga as a commodity. This began 293 years ago in 1720 in Osaka. Among those published were the so-called "toba-e" (comical pictures with a lightly satirical element to them) such as Takehara Shunchosai's *Toba-e akubidome*, Ooka Shunboku's *Toba-e sangokushi*, which proved to be very popular.

The word *toba-e* became in the Edo period the everyday word to signify the manga that we know today. There began a series of masterpiece works of caricature art including Toriyama Sekien's *Gazu hyakki yakko* (Illustrated night parade of one hundred demons; 1776), Nichosai's *Ehon mizu ya sora* (1780), the 15 volumes of Katsushika Hokusai's *Hokusai Manga* (1814-78) and Matsukawa Hanzan's *Shiki tsukurimono shukonotane*.

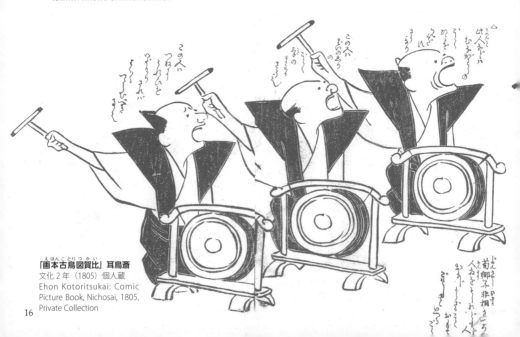

えほんことりつかい
「画本古鳥図賀比」耳鳥斎
文化 2 年（1805）個人蔵
Ehon Kotoritsukai: Comic
Picture Book, Nichosai, 1805,
Private Collection

The content of manga

In the Keio era (1865-68) where in the closing days of the Tokugawa shogunate numerous manga were produced, Japan became a leading force in the world of manga alongside Britain and France. The world as seen through caricature books and caricature ukiyo-e was categorized into:

1. Satirizing manners and customs, and situations
2. Satirizing society and politics (authority)
3. Satirizing human nature

In contemporary terms, these would relate to (1) manga that satirize manners and customs, (2) manga that satirize politics and (3) nonsense manga. Every country has humorous pictures depicting social situations and manners and customs. In Asia, many are drawn by the artist's own hand and in Japan, they also exist in the form of woodblock prints. In the last days of the Tokugawa shogunate when the shogunate system was becoming less restrictive and a number of reforms were being carried out, there was a backlash by the common people against the harsh control of the shogunate and satirical pictures criticizing its power began emerging. That is to say, since the Tempo period, a large number of satirical ukiyo-e had begun to appear.

Manga was never going to become a business unless it was possible to sell mass-produced manga as a commodity. To this end, manga that made people laugh were sought, and so nonsense manga, that is, manga that made fun of human nature and the follies and weaknesses of human beings, were produced.

The above-mentioned first ever book of caricature drawings *Toba-e aku-bidome* (Pictures that stop yawning) is full of examples that make people laugh in spite of themselves. Some examples of caricature drawings that proved to be big hits and made their readers laugh are: the fantastical picture of a woodcutter cutting branches at the top of a large tree when a large egg falls from above and smashes on the ground, and from the egg is hatched the child of a crow-billed goblin (the story is developed in a single picture); people being crushed in a big

bubble; the men who are shocked at the hard-drinking woman; the man whose hand is caught in a large shell while out gathering shellfish at low tide.

Whether Eastern or Western, caricature art in different countries started with the satirizing of manners and customs, but it was Japan that made us laugh with its nonsense manga and enhanced their value as a commodity.

The world of manga and talented people who inhabit it

In 18th-century Britain, the talented cartoonists William Hogarth and James Gillray appeared and cartoons were mass-produced using copperplate and woodblock printing. Likewise, in 19th-centry France, the equally talented Honoré Daumier and Paul Gavarni were drawing caricatures in daily and weekly newspapers using lithographic printing, and informed members of the public who were illiterate about political and social events. In Japan, Katsushika Hokusai, Utagawa Kuniyoshi, Kawanabe Kyosai, Tsukioka Yoshitoshi, Kobayashi Kiyochika and others were creating multicolored satirical images and caricatures using woodblock-printing techniques. The world of manga was inhabited by a group of extremely talented artists, but talent existed at a lower level too. The fact that manga did not develop in China and Korea in the early modern period and in the modern day can be attributed to the fact that they did not have such prodigious talent.

The word "manga"

Although there are examples of the word "manga" being used in the Edo period (for example, *Hokusai Manga*), at the time, the word had the meaning of "sketch," a different meaning from the one it has today. The words *otsu-e*, *toba-e* and *kyoga* from the Edo period are closer in meaning to the word "manga" of today. In the *Hokusai Manga*, Hokusai uses the words *kyoga* and *ryakuga* to mean "manga" as we know it today. The word "manga" used by Japanese people today emanated from its use by Imaizumi Ippyo (1865-1904), a relative of Fukuzawa Yukichi, in the newspaper *Jiji Shinpo* as a translation of the Italian word *caricatura* meaning exaggeration (6 February 1890).

In 1897-1906, *jiji manga* and *mangashi* (manga artisan) were used, and in 1907-1916, the book titles *Manga ichinen* (Kosugi Misei) and *Kusajiru manga* (Ogawa Usen). In the Taisho period, the words *mangaka* (manga artist) and *shonen manga* (boys comic) and in the Showa period, the words "nonsense manga" and *renzoku manga* (serialized manga) were created, and ultimately the word "manga" replaced "toba-e," "kyoga" and "punch" as the everyday term.

Characteristics of modern manga

The word "punch" was prevalent in the early Meiji period. It came from *Punch Japan* published by the Englishman Charles Wirgman who lived in the Yokohama settlement in 1862, and became a popular term as part of the cultural enlightenment movement. Japanese people learnt from the example of *Japan Punch* when it came to publishing current affairs-related manga in the form of a regularly published magazine. Kanagaki Robun, who was reading this magazine, in 1874 in partnership with Kawanabe Kyosai published the first Japanese manga magazine, *Eshinbun Nipponchi*. *Japan Punch* encouraged the inaugural edition of *Marumaru Chinbun* and also influenced the work of Kobayashi Kiyochika, who oversaw the production of the manga for *Marumaru Chinbun*.

Japanese manga have also learnt from the West about satirizing authority

using likenesses of people. The same is true of creating story manga using frames.

The profession of manga artist

There were no manga artists per se in the Edo period. Painters and ukiyo-e artists drew manga as a side job. In the Meiji era, manga started to be published in media such as newspapers and magazines. Manga magazines such as *Marumaru Chinbun* and *Tokyo Puck* were big hits and the number of people who were able to make a living by drawing manga alone began to increase. Kitazawa Rakuten was No. 1 in this field. The success of *Tokyo Puck*, a large-format, full-color manga magazine, made him a very rich man, and there was a spike in the number of art students who knew that and aspired to become manga artists.

The word *mangaka* (manga artist) emerged in the Taisho era and the newspaper companies began employing art school graduates to work as manga journalists. During this period, there may have been 30 manga journalists and manga artists. That number would increase to more than 200 in the period from 1935-1944. Why were there so many? One reason is that manga artists were needed for the burgeoning children's manga market. Another is that the techniques for drawing manga, especially the quality of the lines, had changed.

From Art Nouveau to Art Deco

In the 20th century, the Art Nouveau style of painting that featured the curves and lines of trees and plants was gradually superseded by the Art Deco style, symbolized by streamlined shapes in the Showa period. The world of manga would also be impacted by this development.

Tagawa Suiho's "Norakuro," which was serialized in *Shonen Club* from 1931, was originally drawn in the style of Art Nouveau, but from the following year was published in book form, which adopted an Art Deco style. Both the circles and the squares appeared to have been drawn with a ruler, and the style became popular for its cool, fresh look. Osamu Tezuka and Machiko Hasegawa, who grew up reading such Art Deco-style manga, realizing that they were capable of drawing such things themselves, started to take an interest in becoming manga artists.

In the manga industry, demand in the nonsense manga and children's manga genres was starting to grow, to the gradual exclusion of artists of Japanese or European paintings who had capitalized on the style of the Southern school of Chinese painting (Nanga) and their skills with the brush. The manga artist's tool was a pen and it was the artists with strong ideas who dominated. Even if you had never studied painting, you could become a manga artist and that was the dream of many a young boy and girl.

Isao Shimizu

Tokyo, 1939-2021. Researcher of manga and satirical drawing. Chairman of the Société d'Histoire des Relations Nippo-Françaises. Oversaw the production of the research magazine *Fushiga Kenkyu*. Research Advisor at the Kyoto International Manga Museum. Professor of Teikyo Heisei University. Author/ editor of *Edo Gika Jiten* (Dictionary of Edo Caricature), *Nenpyo: Nihon Mangashi* (Chronological Table: The History of Japanese Manga), *Manga no kyokasho* (Manga Textbook), *Bigot no 150-nen* (150 years of Bigot) (all from the Rinsen Book Company), *Bigot Nihon Sobyoshu* (Bigot and his Collection of Japanese Sketches) (Iwanami Bunko) and *Edo no Manga* (The Manga of Edo) (Kodansha Gakujutsu Bunko). His writings focus mainly on the work of Georges Bigot, a satirical cartoonist who lived in Japan in the mid-Meiji period.

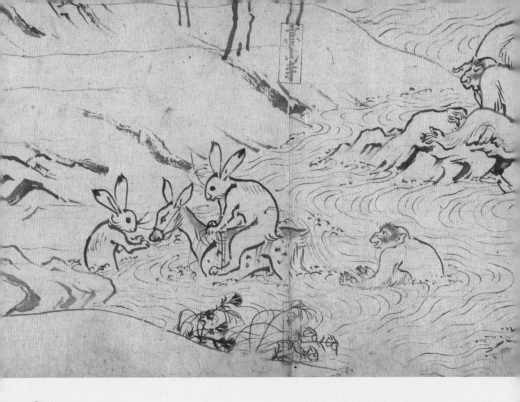

Choju jinbutsu giga (Animal-person caricatures)

平安時代末期から鎌倉時代初期（12世紀中頃-13世紀中頃）に描かれた絵巻で、甲乙丙丁の四巻からなる。甲巻は一般に「鳥獣戯画」といわれるもので、猿、兎、蛙などが人間をまねて遊ぶ姿が描かれ、乙巻は馬、牛、鶏、獅子、水犀（みずさい）、象や麒麟（きりん）、龍などの空想の動物の生態が捉えられている。丙巻は僧侶や俗人が勝負ごとに興じる様子が描かれ、丁巻にはやはり俗僧の遊び狂うさまが描かれている。

A set of four picture scrolls painted between the late Heian period and the early Kamakura period (around the mid-12th to mid-13th century). The first scroll is generally referred to as a *choju giga* (animal caricature) and depicts monkeys, rabbits, frogs and other creatures frolicking around like human beings. The second scroll captures fantastical animal life such as horses, cattle, chickens, lions, rhinoceros, elephants, giraffes and dragons. The third scroll shows monks and laypersons amusing themselves playing games and the fourth scroll, worldly priests having a riotous time.

上・右
「鳥獣人物戯画巻絵」 国宝　平安時代末期〜鎌倉時代初期　京都・高山寺蔵
Choju jinbutsu giga: The Illustrated Handscrolls of Frolicking Animals and Humans, National treasure, Late Heian period - Early Kamakura period, Kozan-ji Temple, Kyoto
画像提供：東京国立博物館　Image：TNM Image Archives Source：http://TnmArchives.jp/

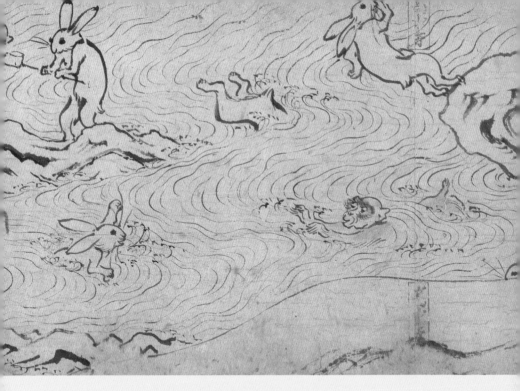

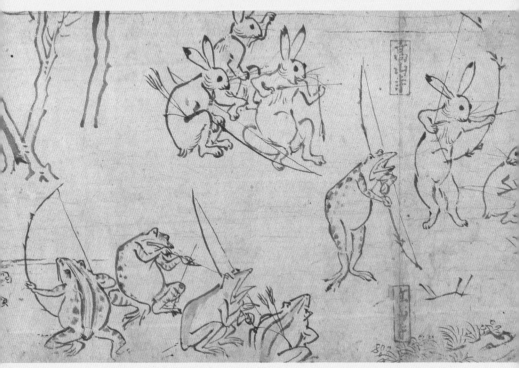

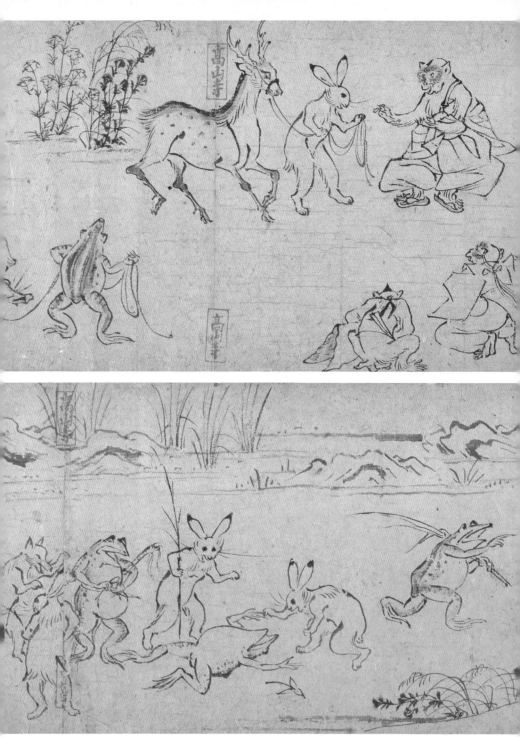

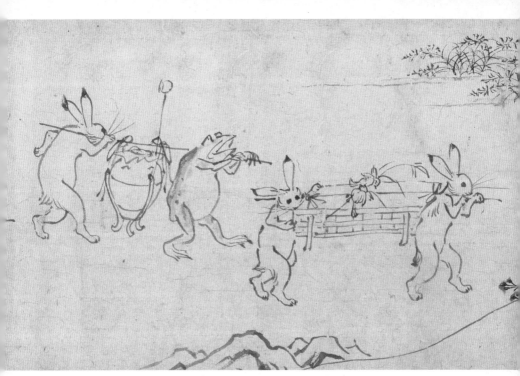

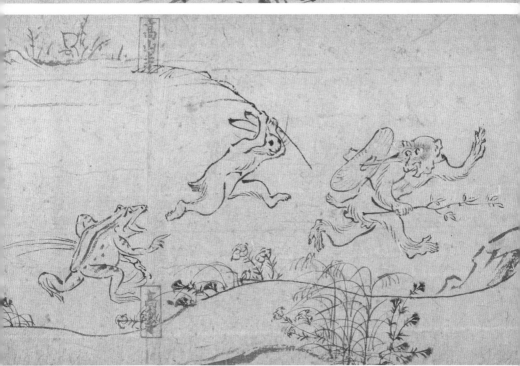

23

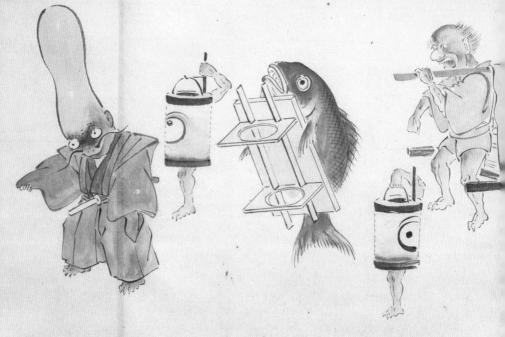

●妖怪・百鬼夜行絵巻

　古代人の自然観の考えの中で、善意を信ずるものと、悪意を信ずるものがあり、後に前者は寓話、後者は幽霊や妖怪の物語と結びつくことになったといわれる。妖怪が描かれるようになるのは平安時代の貴族を中心に愛好されていた絵巻が定着してからのことで、娯楽としての怪異・妖怪画が多く描かれた。「百鬼夜行絵巻」は室町後期のもので、さまざまな妖怪たちが夜行する様子が描かれている。

Pictures of monsters became popular with the advent of the picture scroll, which was a favorite principally of the aristocracy in the Heian period. There were numerous monster pictures drawn as a form of entertainment. *Hyakki yagyo emaki* (Night parade of one hundred demons) is from the late Muromachi period and shows various kinds of monsters walking around at night.

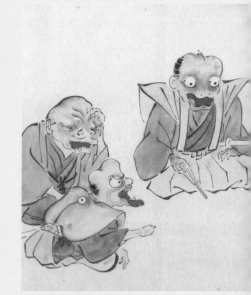

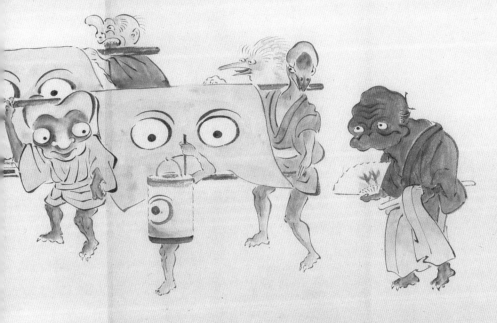

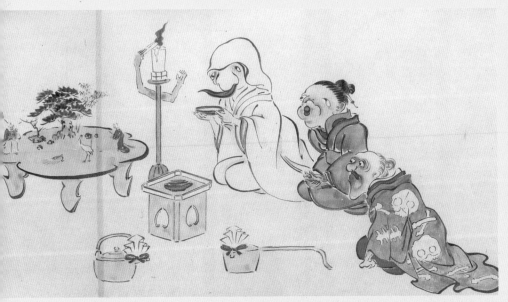

ぶらり火

山童

のぶすま

「化物尽絵巻」 北斎季親 江戸時代末期 国際日本文化研究センター蔵
Picture Scroll of Monsters, Hokusai Suechika, Late Edo period,
International Research Center for Japanese Studies

26

夢の精霊

おどろし

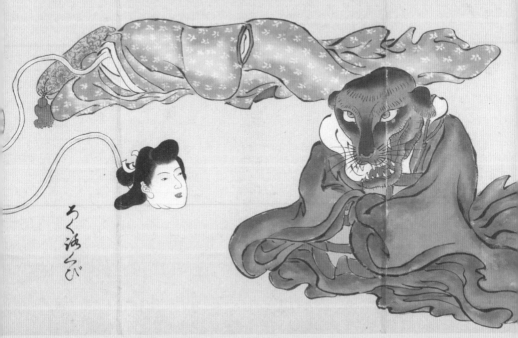

ろくろくび

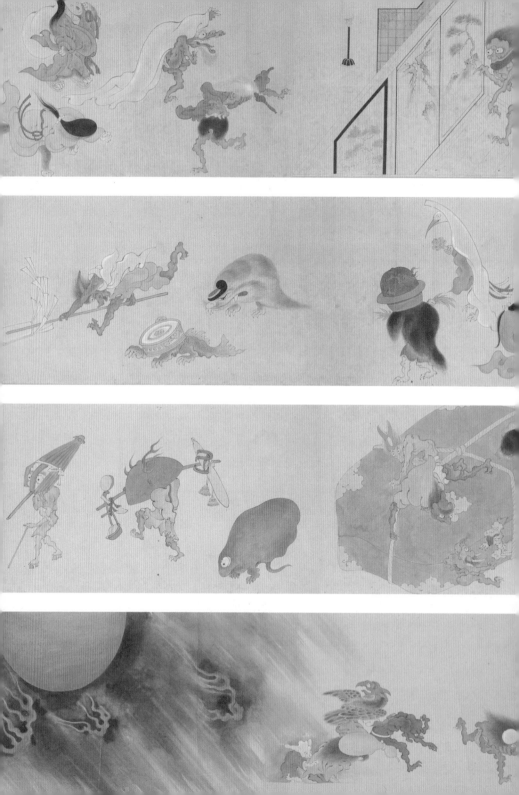

「百鬼夜行絵巻」 江戸時代中期
国立国会図書館蔵
Picture Scroll of One Hundred
Demons in the Night, Mid-Edo
period, National Diet Library

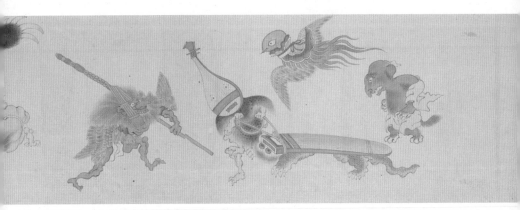

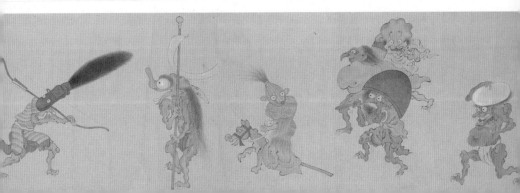

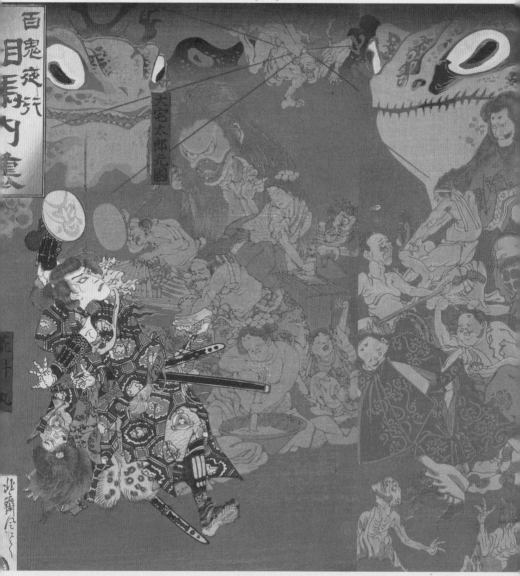

「百鬼夜行　相馬内裏」落合芳幾　明治26年（1894）山口県立萩美術館・浦上記念館蔵
Hyakki Yagyo; Soma no Furudairi, Ochiai Yoshiiku, 1894, Hagi Uragami Museum

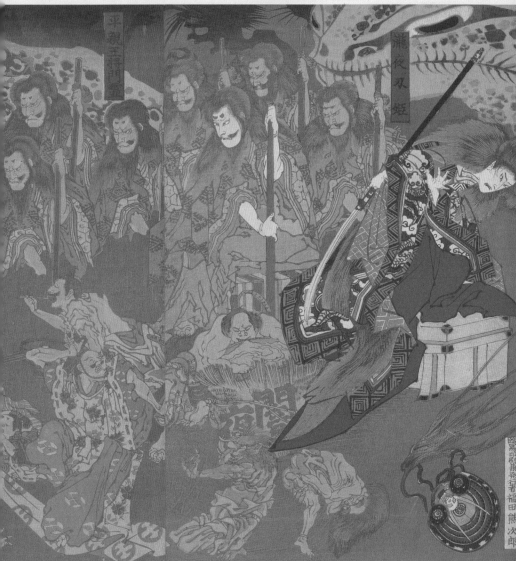

大津絵 *Otsu-e*

近江国（滋賀県）大津の追分、三井寺の周辺で参詣に行く人々や東海道中の旅人を相手に売られていた素朴な民芸絵画で、手軽な土産物として求められた。寓意を込めたユーモラスな画題と奔放な筆致で、先に泥絵具で彩色し、最後に描線を施すのが特徴である。寛永年間（1624-44）頃から始まったといわれ、初めは仏画が描かれていた。後に藤娘や鬼の念仏、瓢簞鯰などの戯画が描かれ、手法も肉筆から版画へと移っていった。

Otsu-e are rustic folk art pictures that were sold to people visiting Miidera temple in what is now Shiga Prefecture or travelers on the Tokaido Road. They were sought after as an inexpensive souvenir. With their humorous motifs that were loaded with hidden meaning and spirited brushwork, the pictures feature *Fujimusume* (Wisteria maiden), prayers to Amida Buddha and the Kabuki dance, *Hyotan-namazu*.

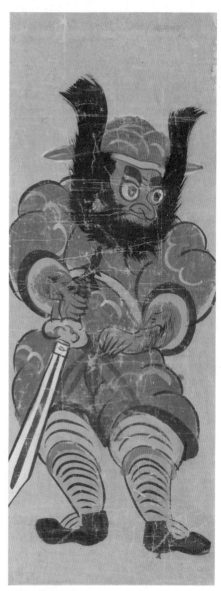

大津絵「鍾馗」
江戸時代後期　福岡市博物館蔵
Otsu-e; Shoki the Plague-Queller, Late Edo Period, Fukuoka City Museum

大津絵「大黒外法の相撲」
江戸時代後期～末期　福岡市博物館蔵
Otsu-e; Daikoku Wrestling with Geho, Late Edo Period, Fukuoka City Museum

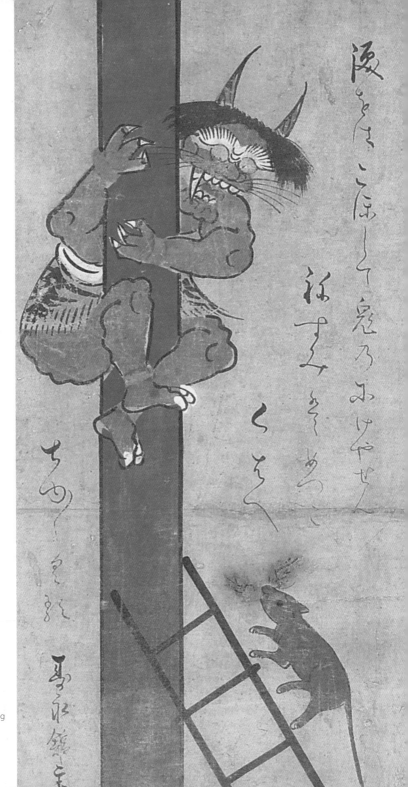

大津絵「鬼鼠柊図」
江戸時代
大津市歴史博物館蔵
Otsu-e; Demon Cling
the Pillar and Following
Mouse, Edo Period,
Otsu City Museum of
History

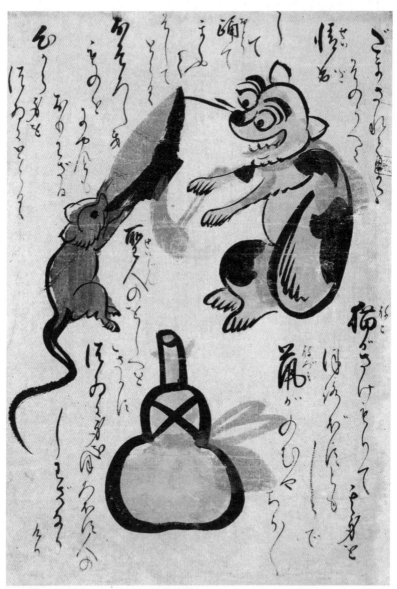

大津絵「猫とねずみ図」江戸時代　大津市歴史博物館蔵
Otsu-e; Drinking Mouse and Cat, Edo Period, Otsu City Museum of History

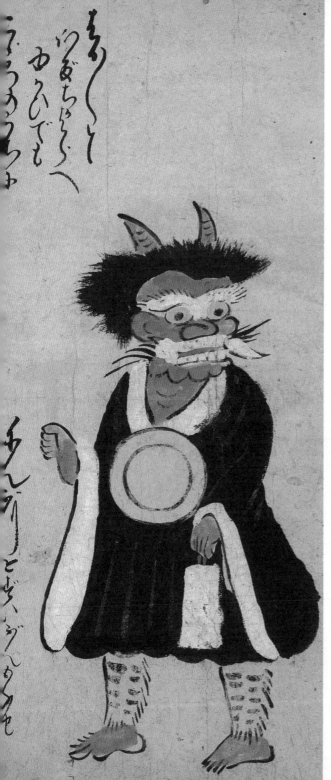

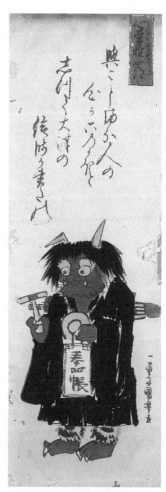

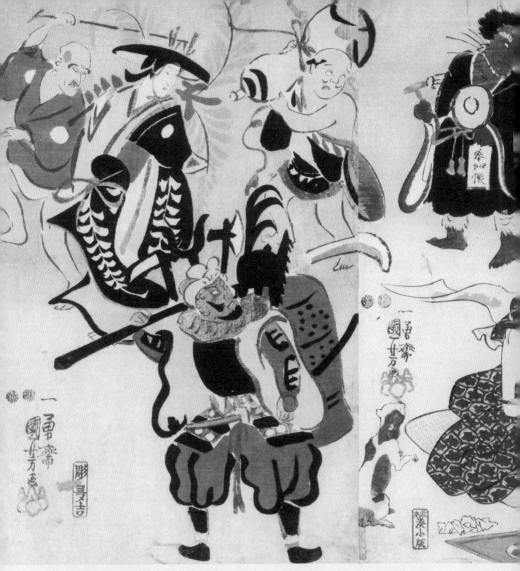

「流行逢都絵希代稀物」歌川国芳
　浮世絵師の周りを藤娘や鬼の念仏、座頭、鷹匠、弁慶、槍持奴、寿老人など、大津絵のキャラクターが歩いている。舞い上がった紙で絵師の顔が隠されているが、団扇の芳桐紋や猫が描かれていることから国芳とわかる。

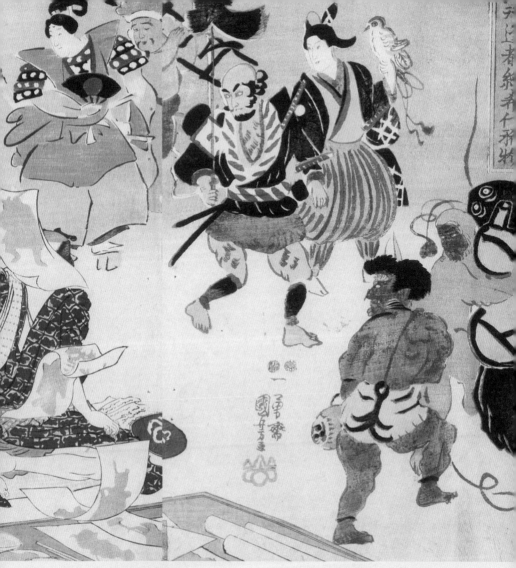

「流行逢都絵希代稀物」 歌川国芳　弘化 4 〜嘉永 3 年（1847-50）頃　東京都立中央図書館特別文庫室蔵
Otsu-e; Pictures for the Time, Utagawa Kuniyoshi, Circa 1847-50, Tokyo Metropolitan Library

鳥羽絵

Toba-e

鳥羽絵は江戸時代中期に大坂ではやった滑稽な絵のことで、瞬く間に全国に広がった。現代の漫画にも通じる表現があり、竹原春潮斎『鳥羽絵欠び留』、鍬形蕙斎（北尾政美）『略画式』や葛飾北斎の『北斎漫画』などを経て、フランスの画家ビゴー（1860-1927）が日本の風習や時局を諷刺した漫画雑誌「トバヱ」やポンチ絵などへと続いていった。鳥羽絵の名称は「鳥獣人物戯画」の作者だといわれる平安時代後期の鳥羽僧正覚猷に由来している。

Toba-e were comical pictures that became popular in Osaka in the mid-Edo period that then rapidly spread throughout the rest of Japan. The form of their expression was to influence the manga of the modern day. Takehara Shunchosai's *Toba-e akubitome*, Kuwagata Keisei's (Kitao Masayoshi's) *Ryakugashiki* and Katsushika Hokusai's *Hokusai Manga* all led to the Tobae manga magazine and punch illustrations in which the French cartoonist Georges Ferdinand Bigot (1860-1927) satirized Japanese customs and current affairs.

「鳥羽絵巻」 巻子本一巻　国際日本文化研究センター蔵
Picture Scroll of Toba-e, International Research Center for Japanese Studies

「鳥羽絵欠び留」竹原春潮斎 　寛政5年（1793）　国立国会図書館蔵
Toba-e Akubidome: Comic Picture Book, Takehara Shunchosai, 1793, National Diet Library

「十夜会図」 耳鳥斎　江戸時代後期　熊本県立美術館蔵
Jyuya-e: Buddhist events, Nichosai, Late Edo Period, Kumamoto Prefectural Museum of Art

3巻からなる戯画本で、祝儀・不祝儀、頑丈・不頑丈、養生・不養生、さらえ講・鉦講、大胆者・臆病者、大夫職・杓子かけ、知者・念者など、相対する事柄を集めて比較し、誇張と略筆を駆使して見事に庶民の日常を描き出している。

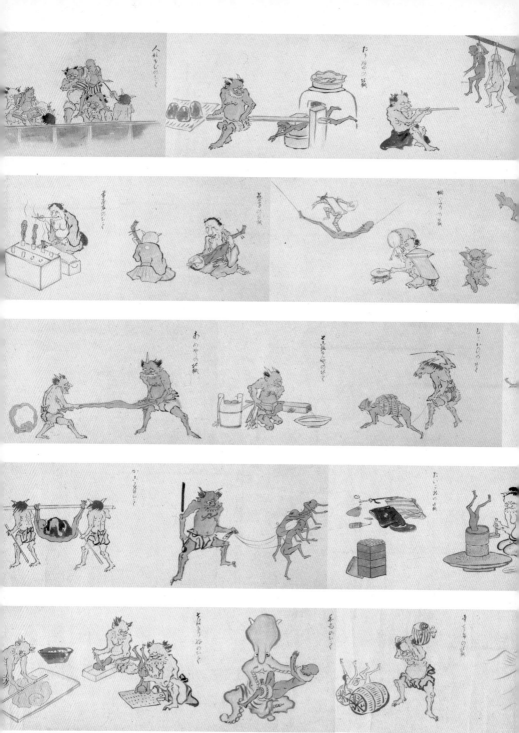

「地獄図」耳鳥斎 寛政 5 年（1793） 熊本県立美術館蔵
Illustrated Picture Scroll View of Hell, Nichosai, 1793, Kumamoto Prefectural Museum of Art

44

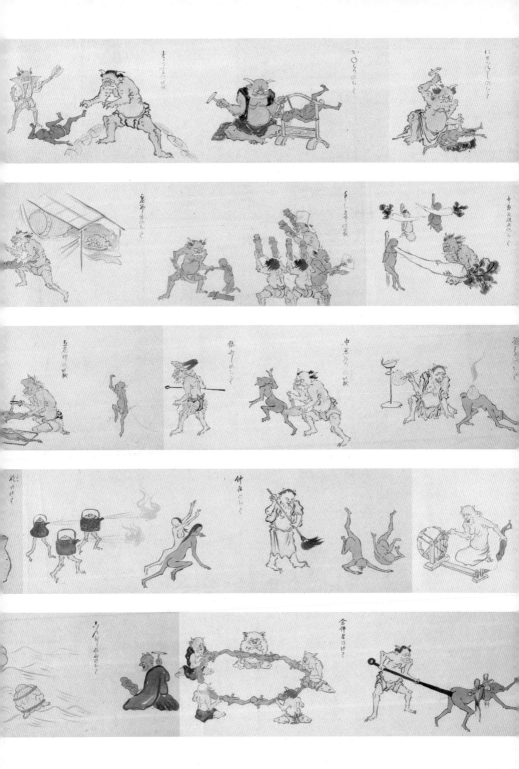

戯絵

ざれえ

Zare-e

戯絵は画題に滑稽やおどけ、ユーモラスなものを描いた絵のこと。仏教の教えや悟りを開いた人物を尊んで描かれたにもかかわらず、その姿や表情が面白かったり、また真面目な物語絵のストーリーなのに、じっくりその表現を見ると、つい笑ってしまう戯画のことである。画家の隠れていた遊び心がうかがえる。

Zara-e are humorous or comical paintings. Although they depict serious subject matter such as the teachings of Buddha or persons who have achieved enlightenment and although the picture is telling a serious story, if you look carefully at the way in which they have been expressed, they are caricatures that make you laugh. *Zara-e* are an insight into the hidden sense of humor of the artist.

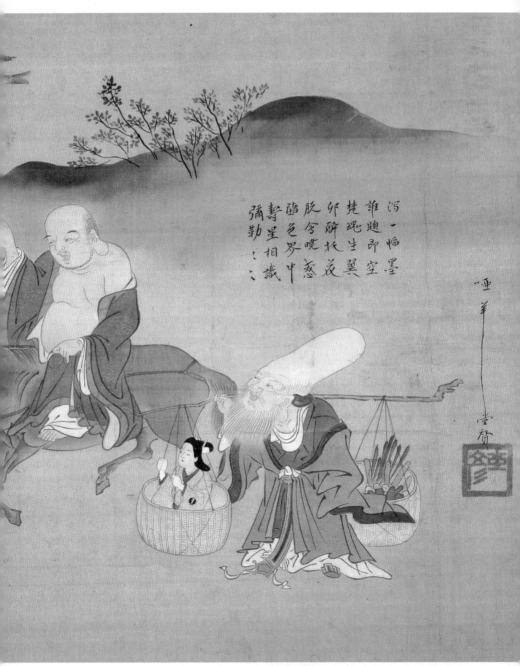

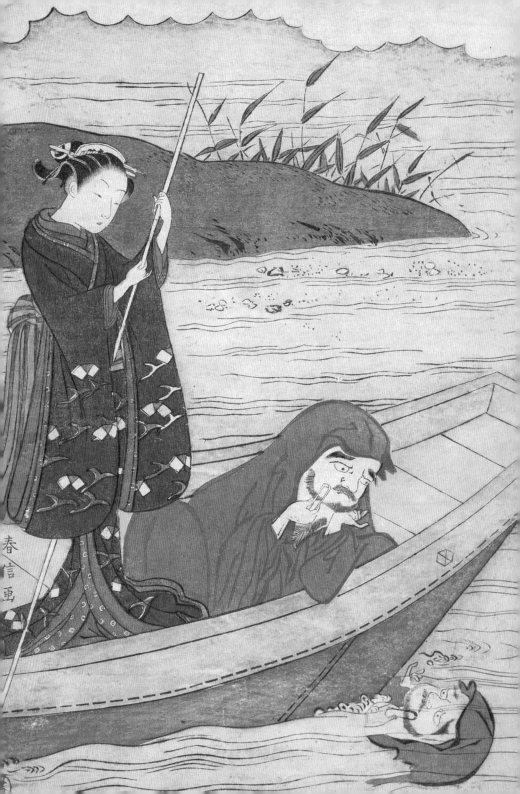

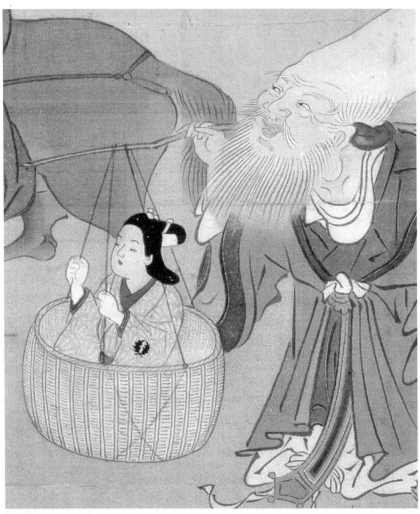

「福神遊女道中図」（部分）

「舟中髭を抜く朱達磨と舟を漕ぐ美人」
鈴木春信 明和年間（1764-72）頃
神奈川県立歴史博物館蔵
Dharma and the Beauty in the Boat, Suzuki
Harunobu, Circa 1764-72, Kanagawa
Prefectural Museum of Cultural History

「福神遊女道中図」菱川派

　背が低く長頭で髭を生やし、杖に
経巻を結び、鶴を従えているはずの
福禄寿（ふくろくじゅ）が、杖を天秤棒にして荷物籠
には禿（かむろ）を乗せている。遊女に道案内
され、色に惑わされたようで、にや
けた表情が人間的である。

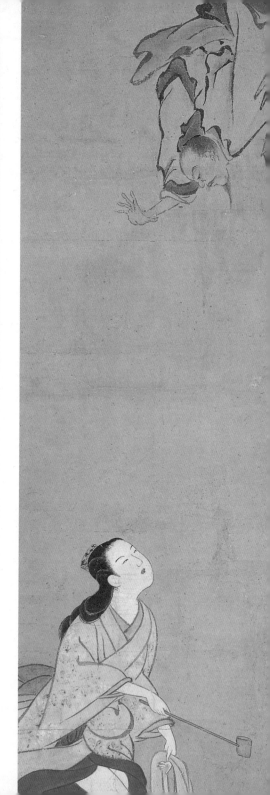

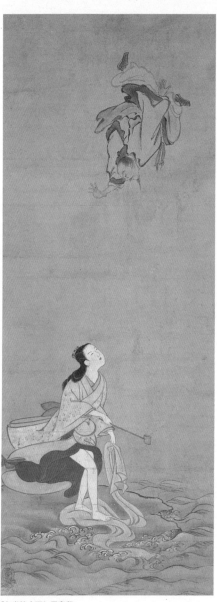

「久米仙人図」 長春印
江戸時代中期（18世紀前半）
福岡市博物館蔵
Parody of Kume the Transcendent,
Stamped Choshun, Mid Edo period（circa
early 18th), Fukuoka City Museum

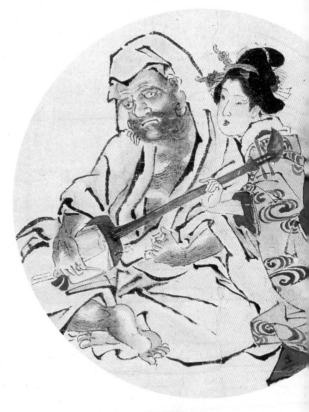

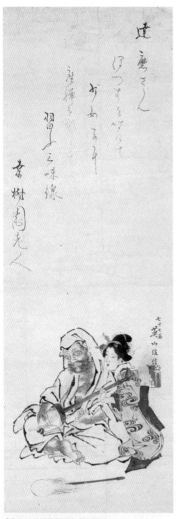

「達磨三味線修行図」菊川英山
　「達磨さん　ほつすをなげて　小女
子に座禅をなして習ふ三味線」と賛
にあるが、達磨さんが払子を投げ出
して三味線の稽古に励んでいる。そ
れもそのはず、若い女性に身を寄せ
られては仕様がない。

「達磨三味線修行図」菊川英山
文久元年（1861）熊本県立美術館蔵
Bodhidharma Practicing Shamisen,
Kikukawa Eizan, 1861, Kumamoto
Prefectural Museum of Art

英一蝶

Hanabusa Itcho

一蝶（1652-1724）は江戸時代前期の画家で京都に生まれ、絵を狩野安信に学ぶ。しかし狩野派が戯画を描くのは画家の恥のごとくに考えているのに憤慨し、狩野派を飛び出し、岩佐又兵衛や菱川師宣らの新興の風俗画の世界にひかれ、多賀朝湖と名乗って町絵師になり戯画を描いた。その後、幕府の忌諱にふれ、三宅島に流されたが、江戸に戻り、晩年は主に花鳥画、風景画を描くようになった。

Itcho (1652-1724) was born in Kyoto in the early-Edo period. He learnt painting from Yasunobu Kano. Itcho became angry about the fact that Kano School considered the drawing of caricatures to be shameful and left the school to join the world of the emerging genre of caricature drawing, with Iwasa Matabei and Hishikawa Moronobu. He called himself Taga Choko, became a *machi-eshi* (town painter) and drew caricatures.

「茶挽坊主悪戯図」英一蝶　江戸時代　板橋区立美術館蔵
Bad Play Chabozu: A Person Who Serves Tea, Hanabusa Itcho, Edo period, Itabashi Art Museum

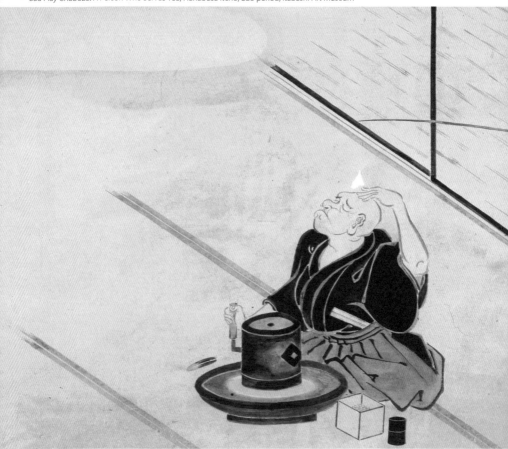

「不動図」英一蝶　江戸時代
軸一幅　板橋区立美術館蔵
Picture of Fudo, Hanabusa Itcho,
Edo period, Itabashi Art Museum

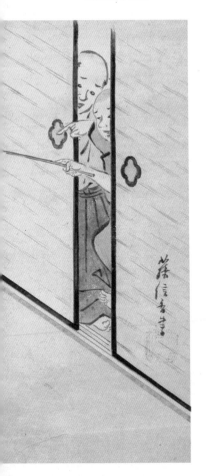

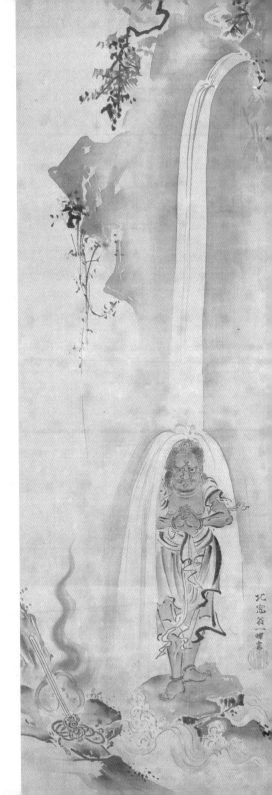

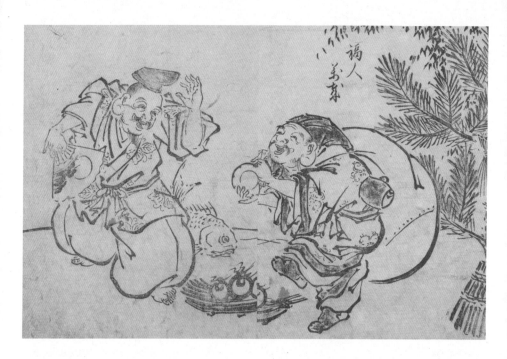

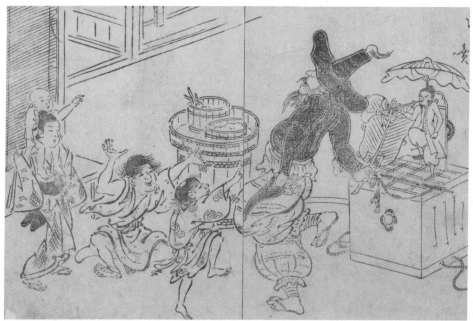

「一蝶画譜」英一蝶　明和 7 年（1770）頃　国立国会図書館蔵
Itcho Picture Books, Hanabusa Itcho, Circa 1770, National Diet Library

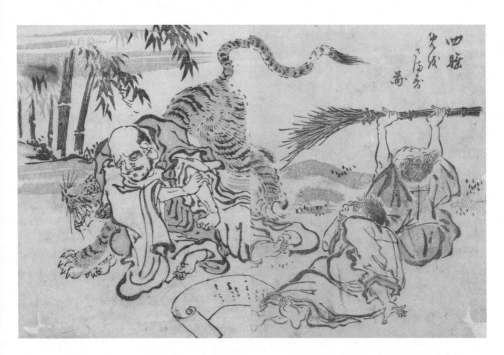

曾我蕭白

Soga Shohaku

京都の商家に生まれた蕭白（1730-81）は、今や人気の伊藤若冲と同時代の画家。安永4年（1775）の『平安人物志』の画家の項目に、円山応挙・伊藤若冲・池大雅・与謝蕪村・望月玉蟾・原在中・松村月溪（呉春）ら錚々たる画家に交じって名前が載っている。蕭白の描く人物画はあまりにも強烈であり、何に驚くかといえば人物の表情にある。そんな絵師の描く顔つき目つきを眺めていると笑いが込み上げてくる。

Shohaku (1730-81) was born into a merchant family in Kyoto and was a painter from the same generation as Ito Jakuchu, who has now become popular. Shohaku's portraits are extremely intense. Most shocking of all are the facial expressions of the people. As you look at the eyes and the facial features drawn by the artist, you will start to laugh.

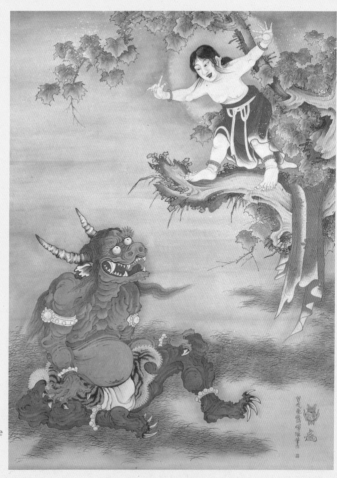

「雪山童子図」曾我蕭白
明和元年（1764）頃
三重・岡寺山継松寺蔵
Sessan Doji Offering His Life
to an Ogre, Soga Shohaku,
Circa 1764, Okaderasan
Keishoji, Mie

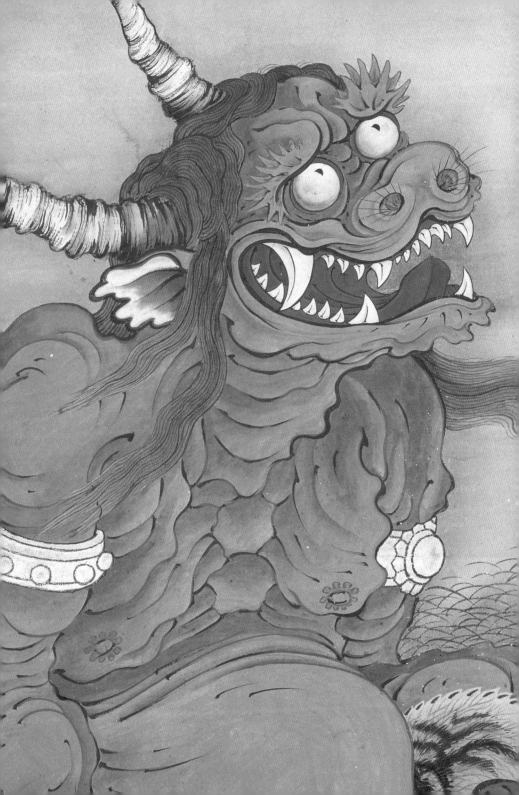

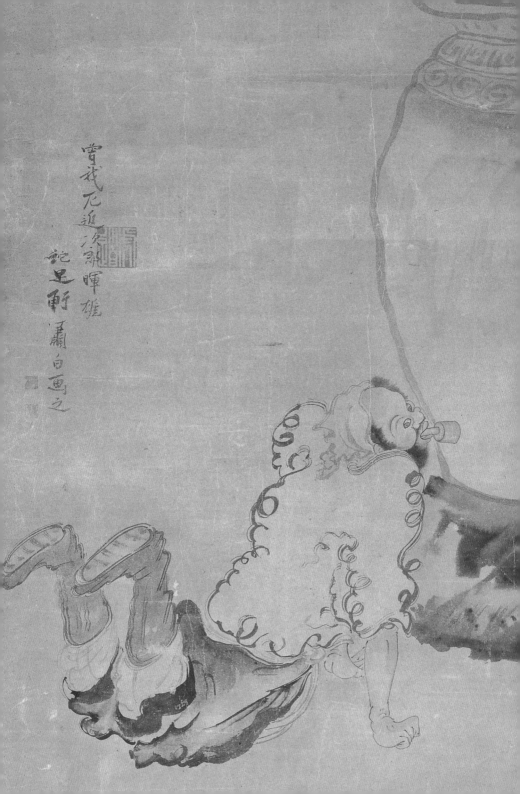

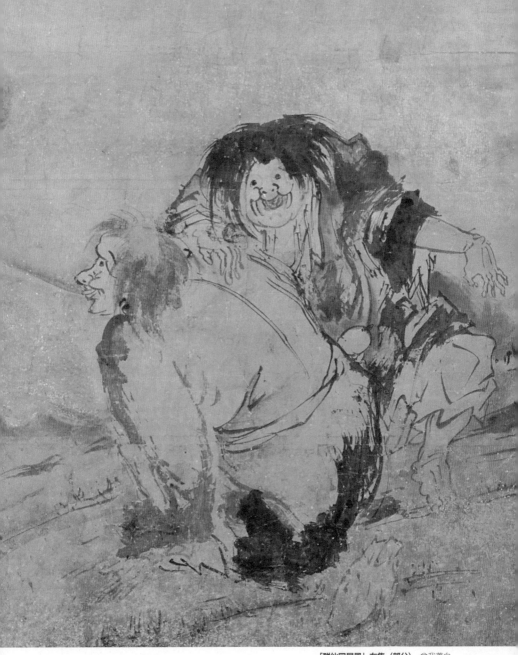

「群仙図屏風」右隻（部分）　曾我蕭白
江戸時代（18世紀中後期）　三重県立美術館蔵
Immortals, Soga Shohaku, Right, Soga Shohaku,
Edo period, During the late 18th century, Mie
Prefectural Art Museum

「酒呑仙人図」（部分）
江戸時代　奈良県立美術館蔵
Drunkard Xianren, Edo period, Nara Prefecture
Museum of Art

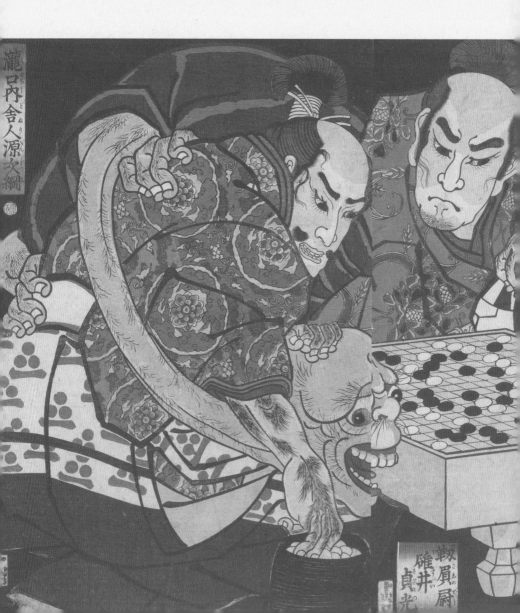

歌川国芳

Utagawa Kuniyoshi

国芳（1798-1861）の諷刺と洒落気は歌舞伎役者の顔を猫や狸、魚にまで変身させ、さまざまなアイデアで江戸っ子のエスプリも十分に感じさせてくれる作品を多く残した。天保の改革では浮世絵にも厳しい規制が加えられ、役者、遊女の一枚絵も禁じられた。それがかえって国芳の反骨精神に火をつけますます燃え上がらせ、巧みな似顔絵で禁令をかいくぐった。国芳は無類の猫好きで、いつも数匹から十数匹の猫を飼い、懐に抱きながら描いたといわれる。

Many of the works of Kuniyoshi (1798-1861) are still in existence. With satire and his sense of humor, he turned the faces of Kabuki actors into cats, raccoons and even fish, and captured the esprit of the Edokko. With the Tempo reforms, ukiyo-e were subjected to strict regulation. This set light to and fuelled the fires of Kuniyoshi's rebel spirit, and he found a way of circumventing the prohibition with his clever caricatures.

「主馬佐酒田公時　靱負尉碓井貞光　瀧口内舎人源次綱」歌川国芳
文久１年（1861）山口県立萩美術館・浦上記念館蔵
Sakata no Kintoki, Usui Sadamitsu, Minamoto Tsugitsuna and Monsters, Utagawa Kuniyoshi, 1861, Hagi Uragami Museum

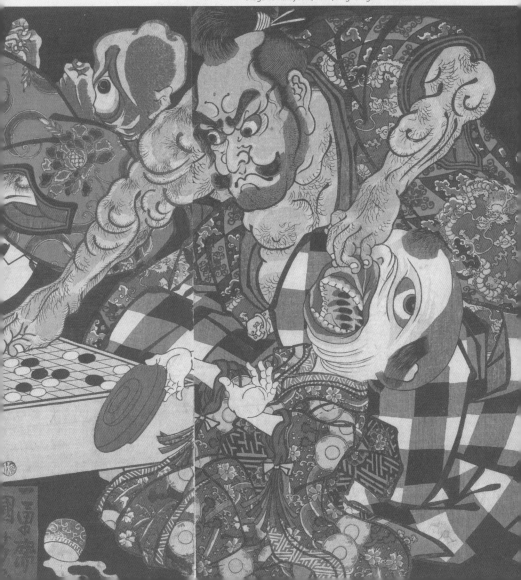

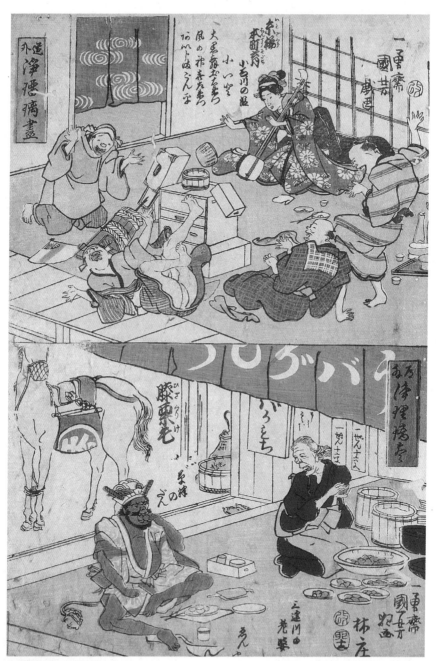

「道外浄瑠璃尽」歌川国芳
安政 2 年（1855）東京都立中央図書館特別文庫室蔵
Doke Joruri Zukushi; A collections of Humorous
Scenes from Joruri Dramas , Utagawa Kuniyoshi,
1855, Tokyo Metropolitan Library

「百品噺の内　蚤のさしあひばなし」
歌川国芳　嘉永 2 〜 5 年（1849 - 52）頃
東京都立中央図書館特別文庫室蔵
Hyakuhin Banashi; Man to hear the
conversation of fleas, Utagawa Kuniyoshi,
Tokyo Metropolitan Library

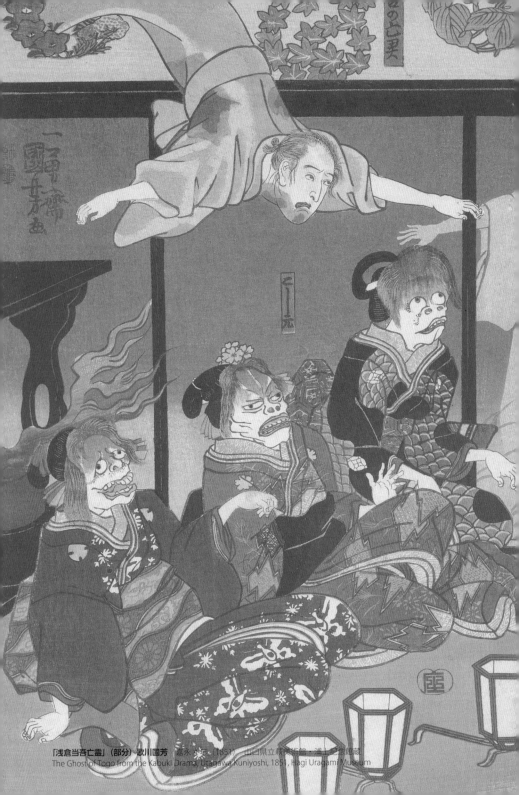

「浅倉当吾亡霊」（部分）歌川国芳　嘉永4年（1851）　山口県立萩美術館・浦上記念館蔵
The Ghost of Togo from the Kabuki Drama, Utagawa Kuniyoshi, 1851, Hagi Uragami Museum

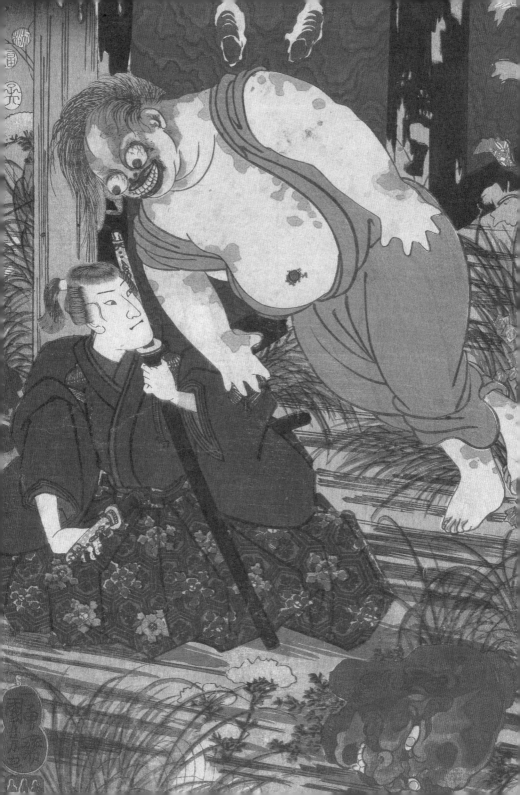

「きたいなめい医　難病療治」歌川国芳

　"きたいな"（奇態な）名医とは、この時代には珍しい女医
で奇想天外な名医のこと。診療所では弟子の医師が、あばた、
近眼、ろくろ首、虫歯、かんしゃく、一寸法師、風邪男など、
いろんな病の患者を治療している。

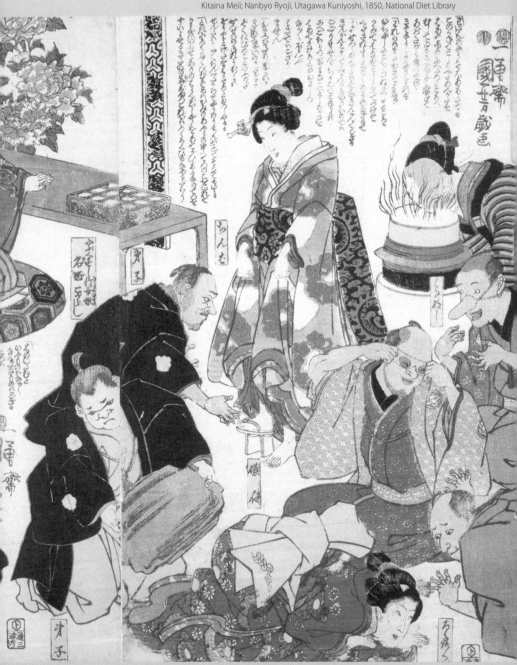

河鍋暁斎

Kawanabe Kyosai

暁斎（1831-1889）は、初め浮世絵の歌川国芳に入門し、葛飾北斎を師と仰ぎ、幕末から明治中期にかけて活躍した反骨の絵師である。暁斎の戯画にはたくさんの鳥獣虫魚たちが登場し、用意された仕掛けの中にうまく収まっている。これは「鳥獣人物戯画」の擬人化された動物画の流れをくむようであるが、暁斎の筆致はこれをみごとに昇華させて楽園のような楽しさを与えてくれる。作品からは、社会や政治を諷刺した意味が読み取れる。

Kyosai (1831-1889), initially a student of the ukiyo-e artist Utagawa Kuniyoshi, was a rebellious painter who revered Katsushika Hokusai, and was active from the last days of the Tokugawa shogunate throughout the Meiji period. Kyosai's caricatures feature many birds, fish and insects that are skillfully accommodated within the artistic devices he created. His work can be viewed as social and political satire.

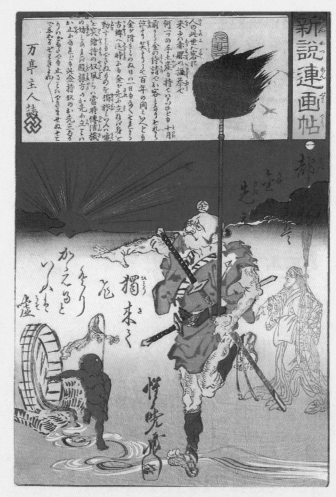

「新説連画帖」
河鍋暁斎
明治 7 年（1874）
東京都立中央図書館
特別文庫室蔵
Shinsetsu Rengacho,
Kawanabe Kyosai, 1874,
Tokyo Metropolitan
Library

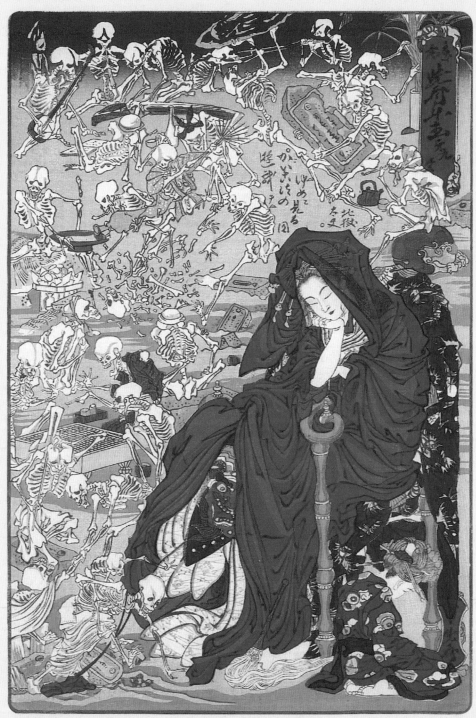

「応需暁斎楽画　第九」河鍋暁斎　明治 7 年（1874）東京都立中央図書館特別文庫室蔵
Kyosai Rakuga no.9, Kawanabe Kyosai, 1874, Tokyo Metropolitan Library

「応需暁斎楽画　第四」河鍋暁斎　明治 7 年（1874）東京都立中央図書館特別文庫室蔵
Kyosai Rakuga no.4, Kawanabe Kyosai, 1874, Tokyo Metropolitan Library

「応需暁斎楽画　第三」河鍋暁斎　明治7年（1874）東京都立中央図書館特別文庫室蔵
Kyosai Rakuga no.3, Kawanabe Kyosai, 1874, Tokyo Metropolitan Library

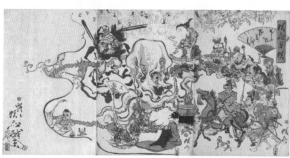

「狂斎百狂　どふけ百万編」
河鍋暁斎　元治元年（1864）
東京都立中央図書館特別文庫室蔵
A Monster Picture Caricaturing the Tokugawa
Shogunate, Kawanabe Kyosai, 1864, Tokyo
Metropolitan Library

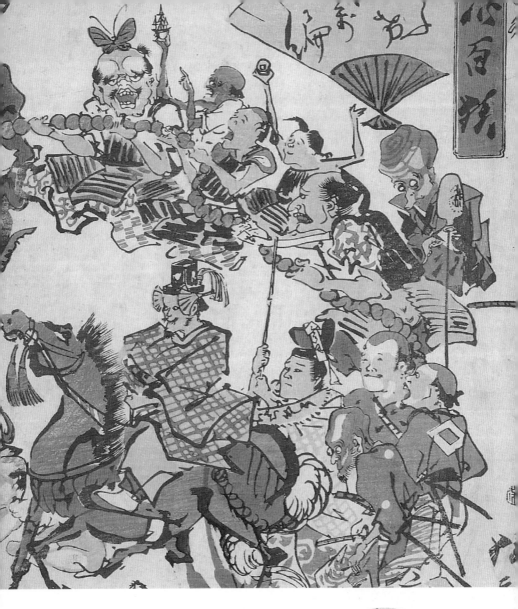

●月岡芳年

Tsukioka Yoshitoshi

芳年（1839-1892）は幕末から明治にかけて活躍した浮世絵師。歌川国芳に師事し、後に菊池容斎に私淑した。落合芳幾と合作した「英名二十八衆句」の残酷絵シリーズで一躍人気絵師となる。画風は多彩で、維新後は時事報道の分野で活躍し、『郵便報知新聞』『絵入自由新聞』などの新聞挿絵を手掛けた。

Yoshitoshi (1839-1892) was an ukiyo-e artist, active from the closing days of the Tokugawa shogunate throughout the Meiji period. He studied under Utagawa Kuniyoshi and later adopted Kikuchi Yosai as his role model. With the *zankoku-e* (pictures of cruelty) series *Eimei nijuhachi shuku* (Twenty-eight famous murder

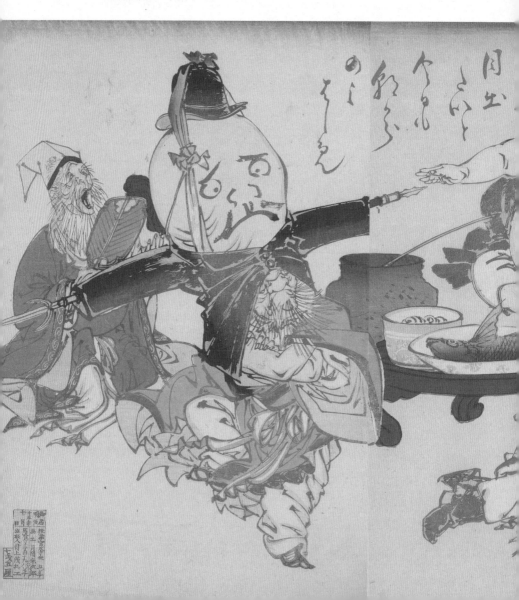

scenes), which he produced together with Ochiai Yoshiiku, he catapulted to fame as a painter, with his colorful style of painting. After the Meiji Restoration, he worked in the field of current affairs coverage on newspaper illustrations for *Yubin Hochi Shinbun*, the *Eiri Jiyu Shinbun* and other newspapers.

「七福神」月岡芳年
明治15年（1882）山口県立萩美術館・浦上記念館蔵
Shichifukujin: Seven Deities of Good Luck,
Tsukioka Yoshitoshi, 1882, Hagi Uragami Museum

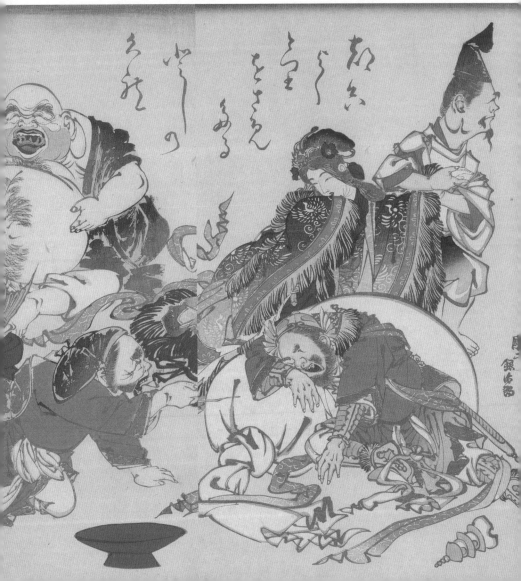

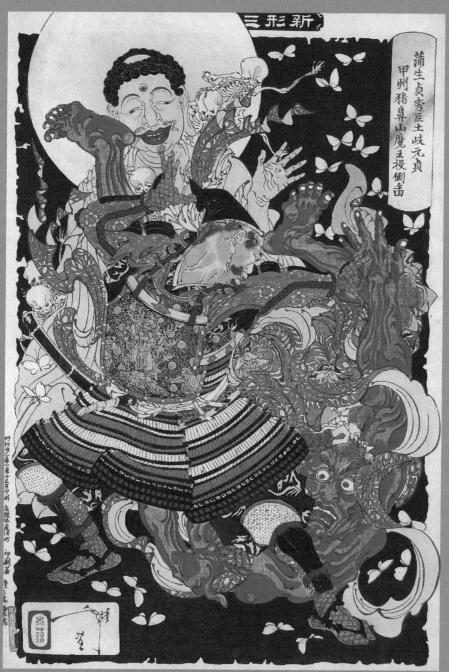

「新形三十六怪撰　蒲生貞秀臣土岐元貞甲州猪鼻山魔王投倒図」月岡芳年
明治23年（1890）　東京都立中央図書館特別文庫室蔵
Shinkei Sanjurokkaisen; Yoshitoshi Hurling a Demon King, Tsukioka
Yoshitoshi, 1890, Tokyo Metropolitan Library

「一魁随筆　托塔天王　晁蓋」月岡芳年
明治4〜5年（1871 - 72）頃
山口県立萩美術館・浦上記念館蔵
Ikkai Zuihitsu, Tsukioka Yoshitoshi, Circa
1871-72, Hagi Uragami Museum

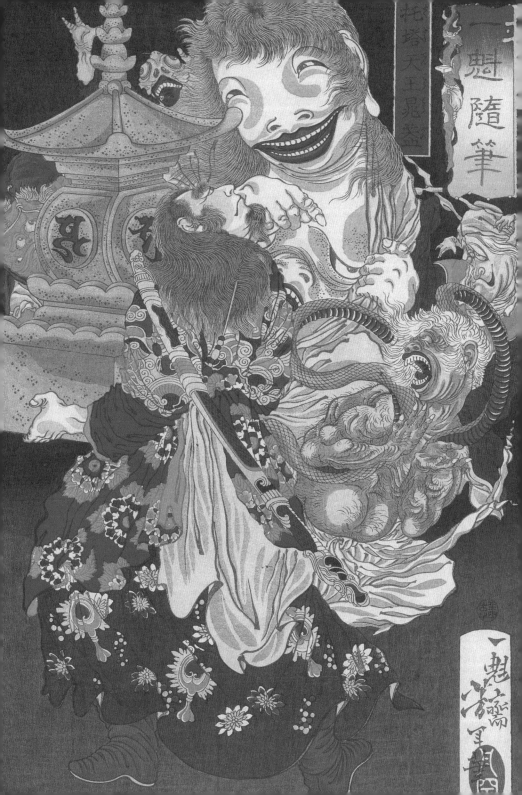

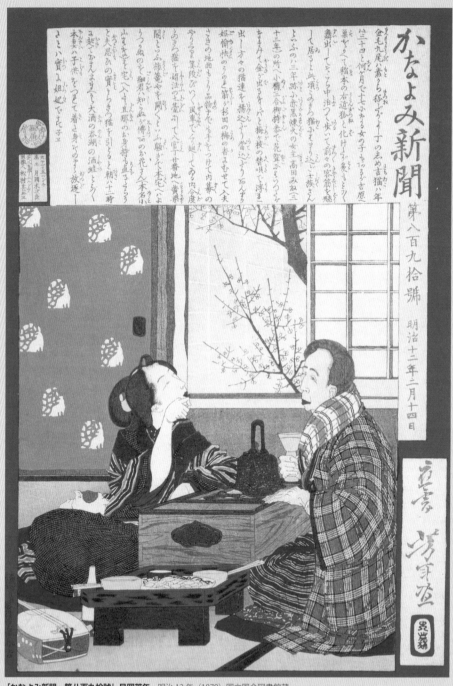

「かなよみ新聞　第八百九拾號」月岡芳年　明治 12 年（1879）国立国会図書館蔵
Kanayomi Shinbun no.890, Tsukioka Yoshitoshi, 1879, National Diet Library

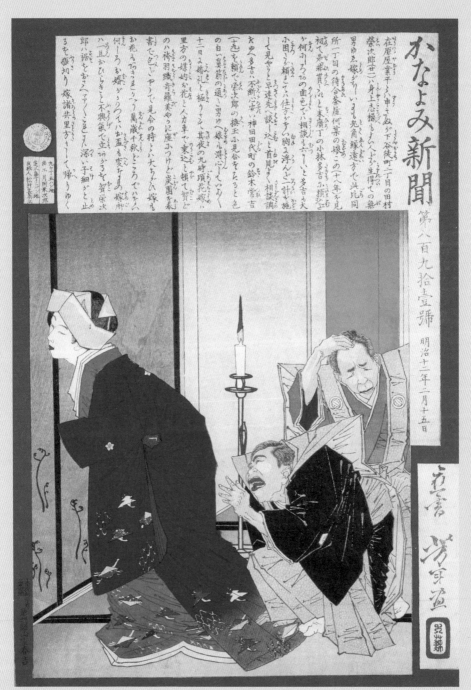

「かなよみ新聞　第八百九拾壹號」月岡芳年　明治 12 年（1879）国立国会図書館蔵
Kanayomi Shinbun no.891, Tsukioka Yoshitoshi, 1879, National Diet Library

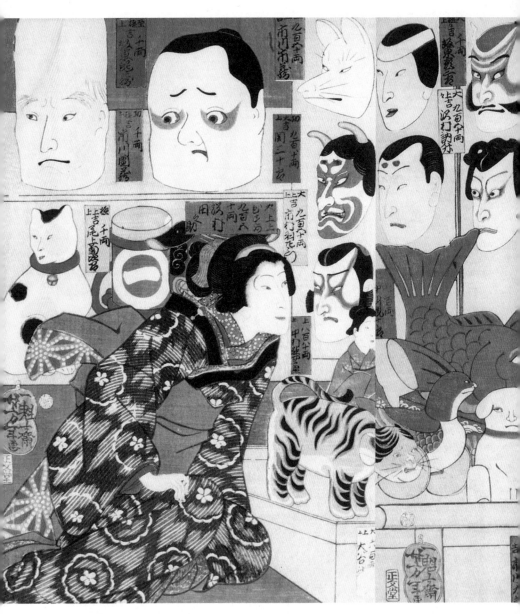

「正札付俳優手遊」月岡芳年

「しょうふだつきひいきのおもちゃ」と読む。幕
末のおもちゃ屋の様子が描かれているが、おもちゃ
の顔はすべて当時の人気歌舞伎役者の似顔絵に
なっている。江戸時代、特に人気の高い役者は「千
両役者」と呼ばれ、並べられたおもちゃの値札に
も「千両」の値札が見られる。

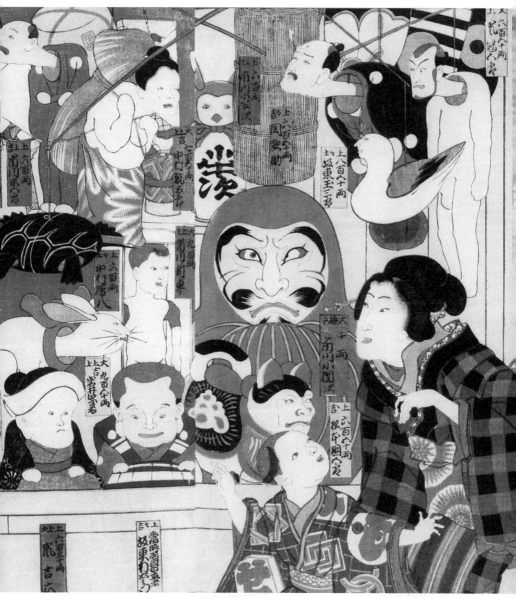

「正札付俳優手遊」 月岡芳年　文久元年（1861）東京都立中央図書館特別文庫室蔵
Shofudatsuki Hiiki no Omocha, Tsukioka Yoshitoshi, 1861, Tokyo Metropolitan Library

略画式・葵氏艶譜

Ryakugashiki, Kishi enpu

略画式は、わずかな描線で描かれたスケッチ風の技法で、現代の漫画に通じるものがある。戯画の代表的な絵巻である「鳥獣人物戯画絵巻」に始まり、大岡春卜の「鳥羽絵三国志」、竹原春潮斎「鳥羽絵欠び留」などの「鳥羽絵本」は瞬く間に大衆に受け入れられた。そのかたちは鍬形蕙斎に受け継がれ、人物や鳥獣、山水などを簡単な線で描き出した『略画式』として集大成された。蕙斎が『略画式』を出して20年後の文化期には、葛飾北斎が最初の『北斎漫画』を出版している。

Ryakugashiki is the sketching technique in which the drawing is formed from only a small number of strokes that led to the modern-day manga. It began with the Choju jinbutsu giga, which epitomizes the caricature picture scroll, and toba-e books such as Ooka Shunboku's Toba-e sangokushi and Takehara Shuncho's Toba-e akubi-tome were very quickly swept up by the public. Its form was inherited from Kuwagata Keisei, and culminated as ryakugashiki in which people, wildlife and landscapes were drawn with simple lines.

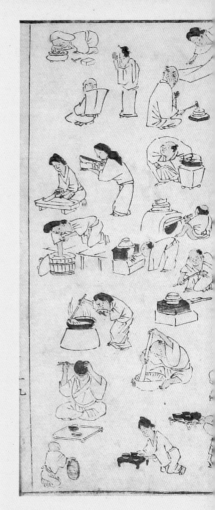

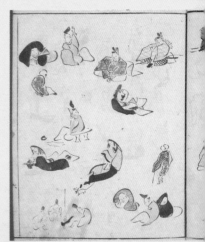

「略画式」鍬形蕙斎
寛政 11 年 (1799)
早稲田大学図書館蔵
Simplified Styled Picture of
Characters, Kuwagata Keisai,
1799,Waseda University Library

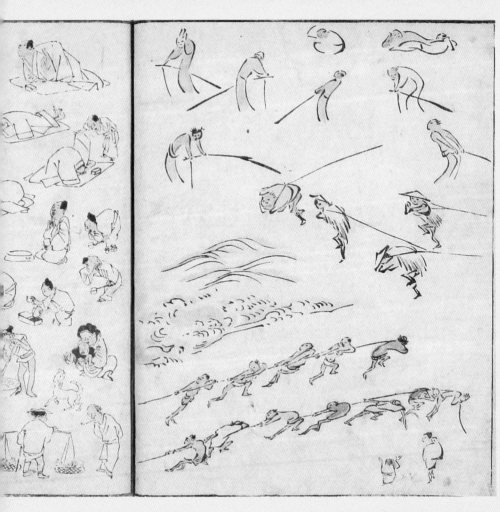

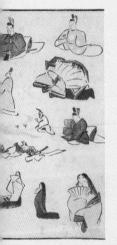

「葵氏艶譜」斎藤秋圃
享和3～文化12年（1803-15）
福岡市博物館蔵
Kishi Enpu, Saito Shuho,
1803-15, Fukuoka City
Museum

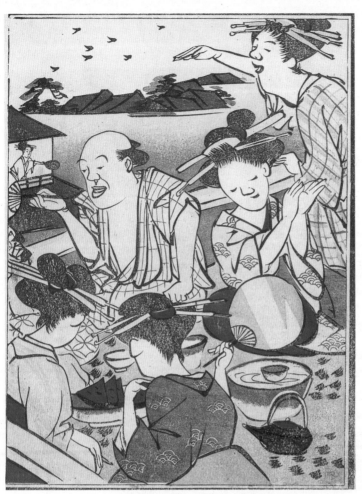

北斎漫画・一掃百態

Hokusai Manga, Isso Hyakutai

『北斎漫画』は北斎が絵手本として55歳より描き始めた絵の百科事典で、全15冊。的確な描写により、日常生活から人物・動物はもとより、山川草木虫魚・妖怪変化に至るまで描きとめられている。文化9年（1812）の秋、関西遊行のおりに名古屋の門人・牧墨僊宅に逗留し、三百余図の版下絵を描き、同11年に名古屋の永楽屋東四郎によって出版された。当初は一冊のみの予定であったが、北斎没後も人気が衰えることなく明治11年(1878)の15編まで出版され完結した。現在でもさまざまな形で出版されており、北斎の戯画は時代を超えて人気がある。

The *Hokusai Manga* are encyclopedias of paintings, 15 in total, which Hokusai began work on at the age of 55, as sample books of his work. With precise depiction, he drew people and animals from everyday life as well as plants, trees, insects and fish. In the autumn of 1812, on the occasion of his Kansai pilgrimage, he journeyed to the home of Maki Bokusen, his student in Nagoya, where he drew more than 300 sketches that would form the artwork for the woodblock prints, which were published in 1814 by Eirakuya Toshiro from Nagoya.

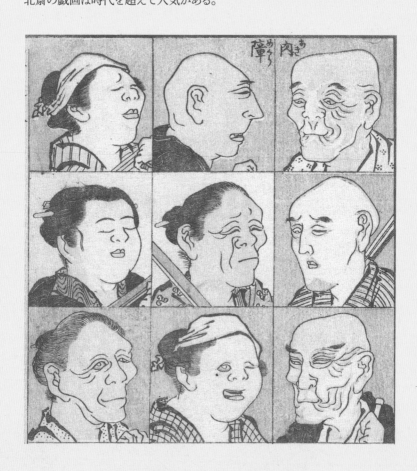

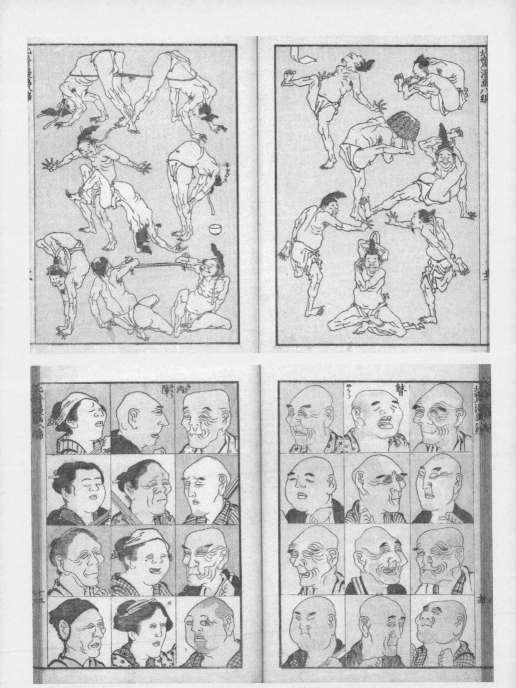

左・上・下
「北斎漫画」葛飾北斎　八編　文政元年（1818）山口県立萩美術館・浦上記念館蔵
Hokusai Manga vol.8: Illustrated book, Katsushika Hokusai, 1818, Hagi Uragami Museum

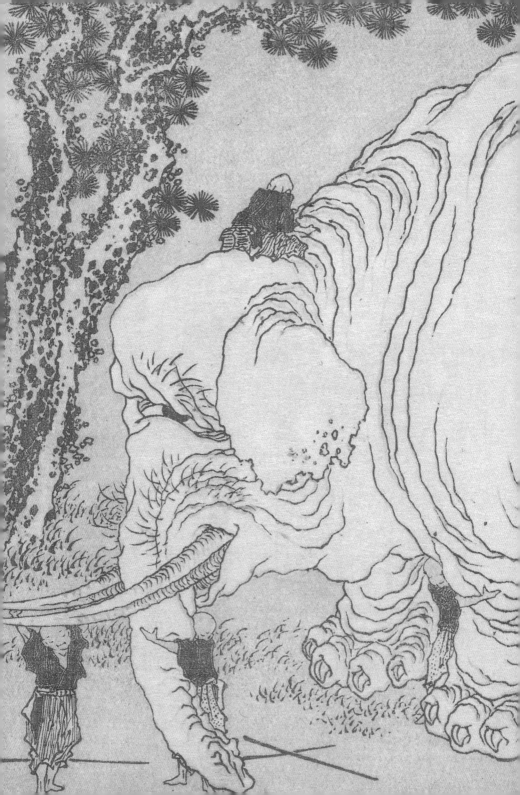

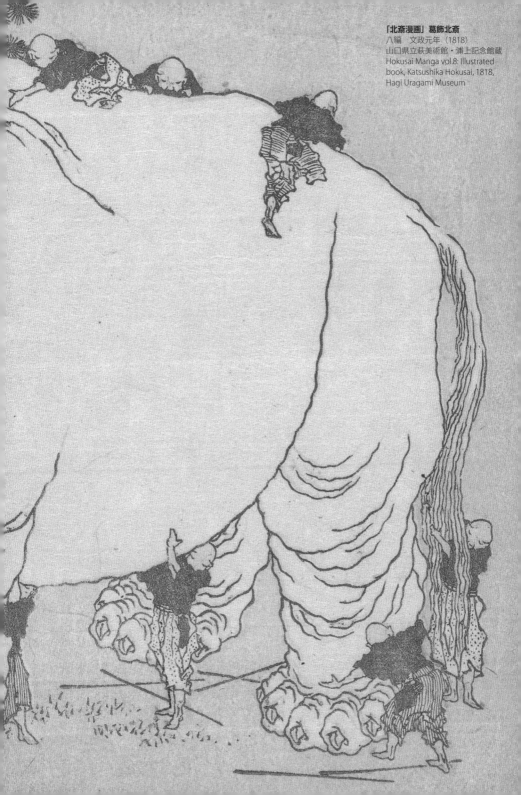

「北斎漫画」葛飾北斎
八編　文政元年（1818）
山口県立萩美術館・浦上記念館蔵
Hokusai Manga vol.8: Illustrated
book, Katsushika Hokusai, 1818,
Hagi Uragami Museum

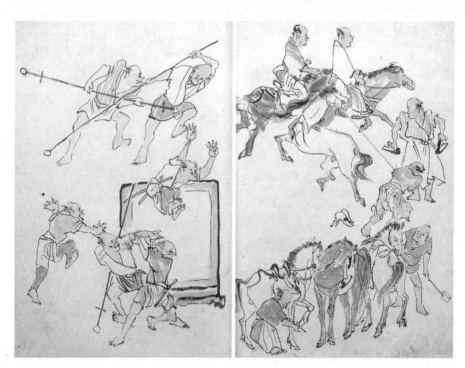

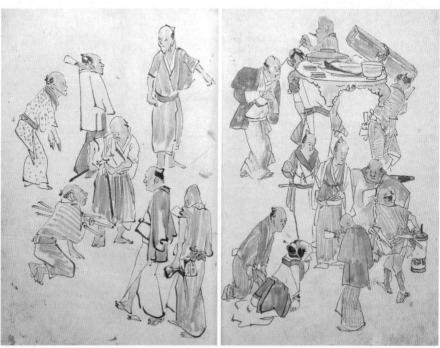

上・下・次頁上 **「一掃百態」渡辺崋山** 文政元年（1818） 田原市博物館蔵
Isso Hyakutai: Illustrated book, Watanabe Kazan, 1818, Machida City Museum

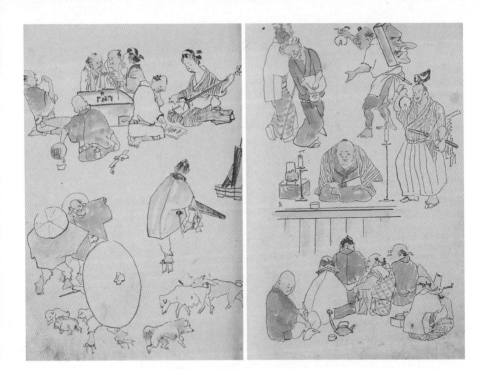

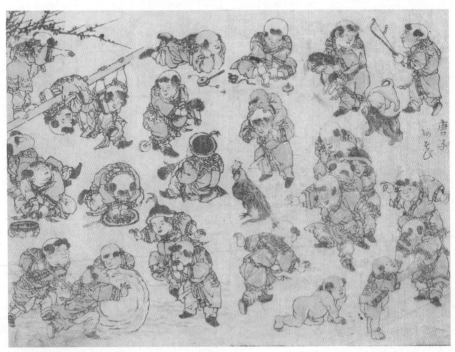

下 『画本錦之嚢』 渓斎英泉　文政 11 年（1828）　国立国会図書館蔵
Ehon Nishiki no Fukuro: Illustrated book, Keisai Eisen, 1828, National Diet Library

● 絵草紙

Ezoshi

　室町から江戸時代初期あたりに生まれたこれらの絵本は、女性や子供のために挿絵を多く入れた通俗的な読み物で、絵巻と木版絵入り本との間のようなものといえる。稚拙な挿絵からは実にみずみずしい生活感が伝わり、また文字との共存にグラフィックな魅力がうかがえる。表紙の色から赤本、黒本、青本、黄表紙と呼ばれ、廉価本として明治に至るまで続く木版画の民衆本が誕生した。赤表紙が目立つ赤本は、主として民話を収集、絵解きしたもので、江戸生まれの最初の文学書である。

These popular illustrated story-books that appeared in the Muromachi period to the early Edo period were simple, easy-to-understand reading material for women and children, having a large number of illustrations, and fit somewhere between picture scrolls and wood block-printed illustrated books. The naïve illustrations convey a young and fresh sense of life and together with the text, exude a graphical charm.

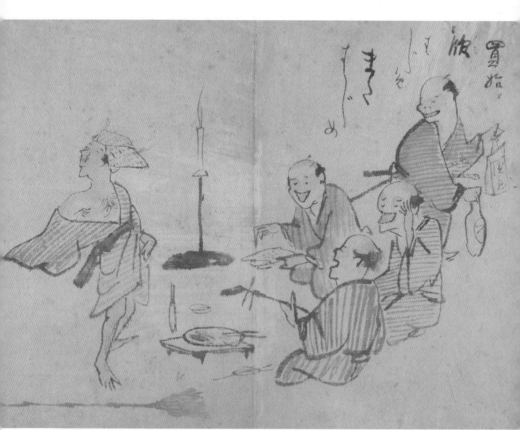

「三馬戯画帖始づくし」式亭三馬 他　江戸時代　国立国会図書館蔵
Samba Gigacho Hajimezukushi, Shikitei Samba, Edo period, National Diet Library

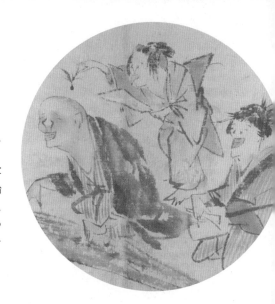

「三馬戯画帖始づくし」
式亭三馬 他

　式亭三馬（1776-1822）は、
洒落本、滑稽本、黄表紙に日
常生活を細部にわたって描写
し、笑いを提供した。この始
めづくしには、元旦の盃始め、
琴始め、買い始め、稽古始め
など、顔の表情と仕草をユー
モアたっぷりに描いている。

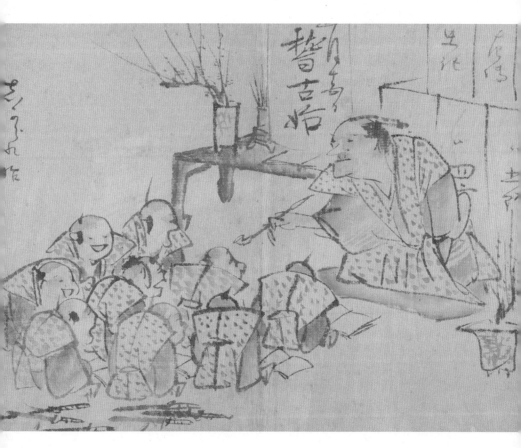

「鬼の四季あそび」

　雲上の鬼たちは大きな団扇を振り
回し、盛んに風を起こしている。鬼
たちの季節の行事を、面白おかしく
想像力たっぷりに描いている。人間
以上によく働き遊んでいる鬼の季節
の情景である。

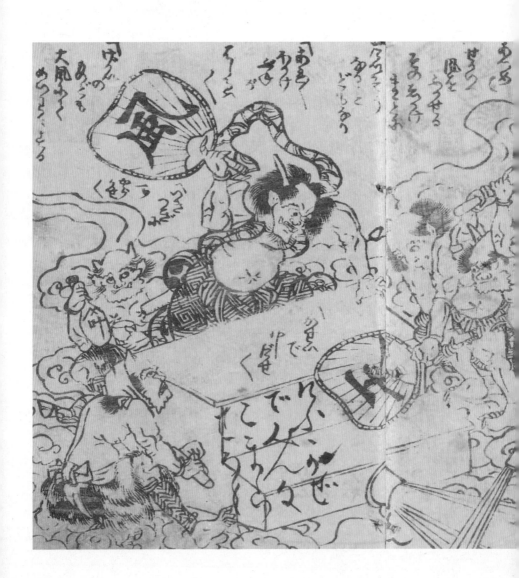

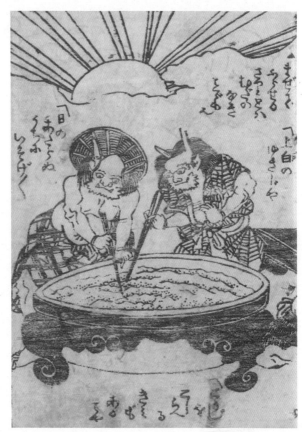

「鬼の四季あそび」
文政3～13年（1820-30）頃
国立国会図書館蔵
Oni no Shikiasobi: Seasonal Games
of the Demons, ca.1820-30. National
Diet Library

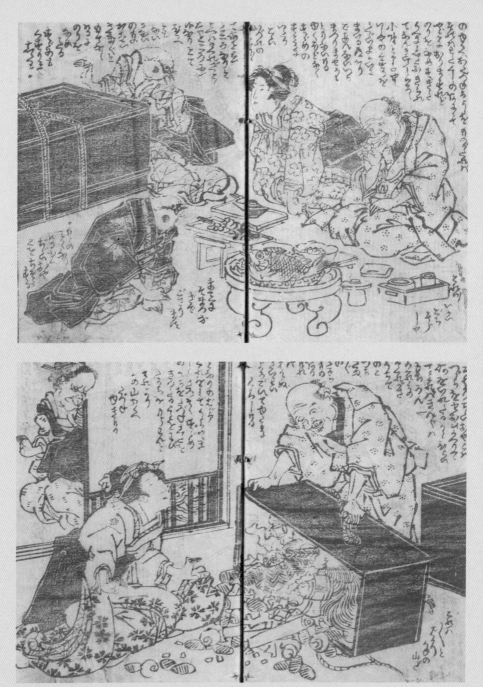

「舌切雀」池田英泉　天保 15 ～弘化 4 年（1844-47）頃　国立国会図書館蔵
Shitakiri Suzume: The Tongue-cut Sparrow, Ikeda Eisen, Circa 1844-47, National Diet Library

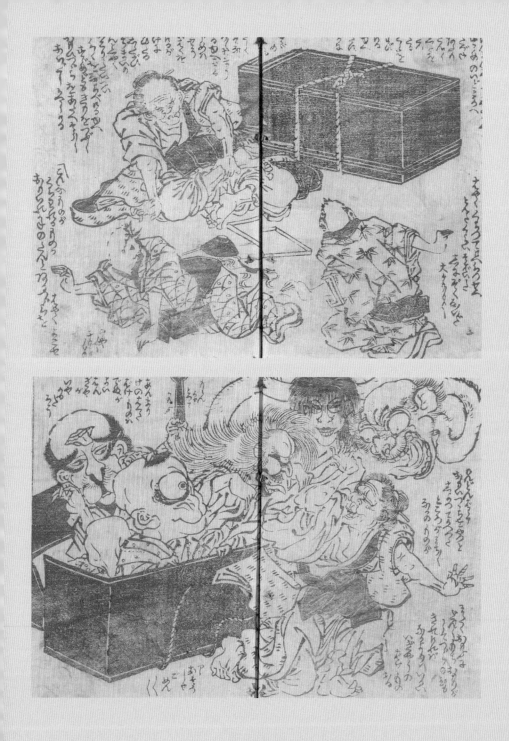

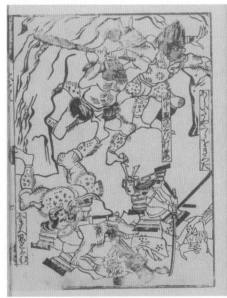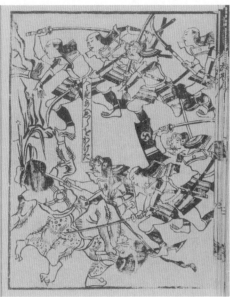

「源氏のゆらひ」 万治2年（1659）　国立国会図書館蔵
Genji no Yurai: The Origin of the Genji, 1659, National Diet Library

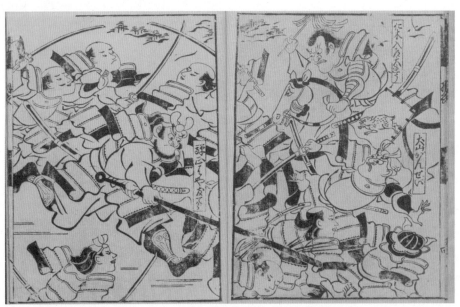

「当流羽衣の松」（珍書大観金平本全集）大正15年（1926）大阪毎日新聞社　国立国会図書館蔵
Touryu Hagoromo no Matsu, 1926, Osaka Mainichi Shimbun, National Diet Library

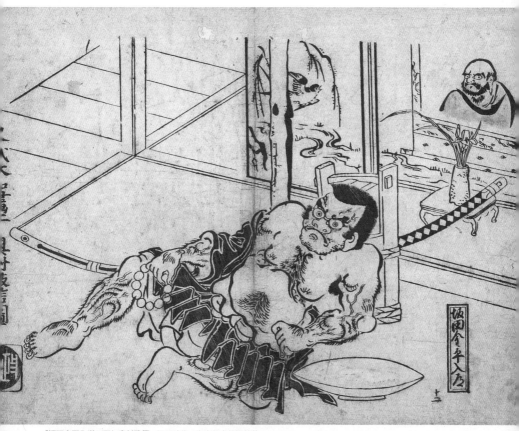

「坂田金平入道の図」奥村政信 江戸時代　奈良県立美術館蔵
A Monk Kimpira Sakata in a Kabuki Performance, Okumura
Masanobu, Edo period, Nara Prefecture Museum of Art

「坂田金平入道の図」奥村政信

　人形浄瑠璃の江戸興行で圧倒的に人気
があったのは、坂田金時の子である金平
が活躍をする演目であった。金平がこぶ
しで大岩をたたき割り、悪者の首を引き
抜いては飛ばし、登場人物を画面一杯に
大きく取るという新しい表現で描かれ
た。人物全体をデフォルメし、特に力の
入った腕や足の表現が特徴である。

昔話

Japanese Folk Tales

「むかしむかし、あるところに」など
の文句で始まり、子供に語って聞かせ
る空想的な世界の話が多い。神話や
伝説、諺や童唄からきた口承文芸の
ひとつである。『桃太郎』『舌切り雀』
『かちかち山』などがよく知られてお
り、時代や場所をはっきり示さず、名
前も「お爺さん」「お婆さん」などのよ
うなありふれた性格や年齢だけしかわ
からない登場人物が多い。

There are more than a few stories
about fantastical worlds, that are
read to children and start with the
words, "Once upon a time, in a
place far, far away...." Folk tales
are a form of oral literature that
has come from myths and legends,
proverbs and children's folk songs.
Some well-known examples are
Momotaro (Peach Boy) and *Shita-kiri
Suzume* (Tongue-cut Sparrow).

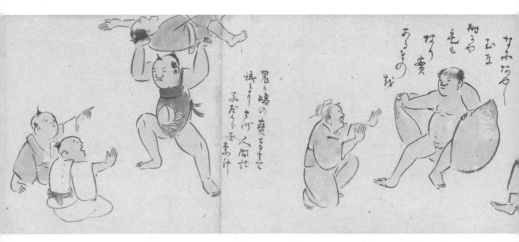

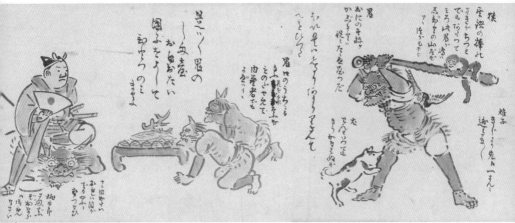

「昔噺戯画」　国立国会図書館蔵
Momotaro: Peach Boy, National Diet Library

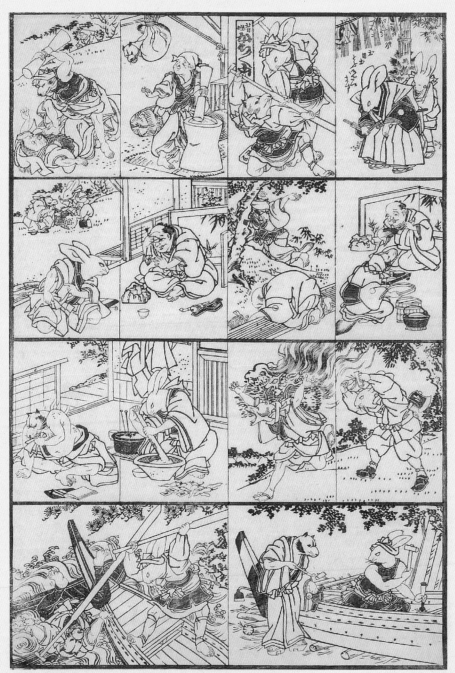

「昔咄かちかち山」落合芳藤　安政4年（1857）　東京都立中央図書館特別文庫室蔵
Kachikachi Yama: Kachikachi Mountain, Ochiai Yoshifuji, 1857, Tokyo Metropolitan Library

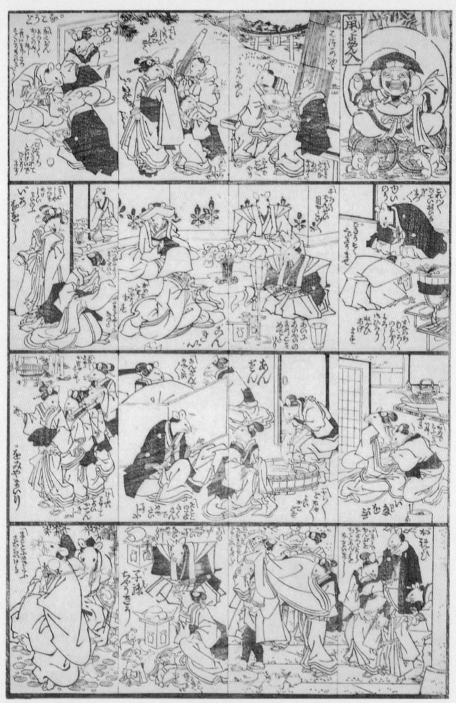

「鼠ノよめ入」落合芳幾　安政5年（1858）　東京都立中央図書館特別文庫室蔵
Nezumi no Yomeiri: Picture of the Rats' Wedding, Ochiai Yoshiiku, 1858, Tokyo Metropolitan Library

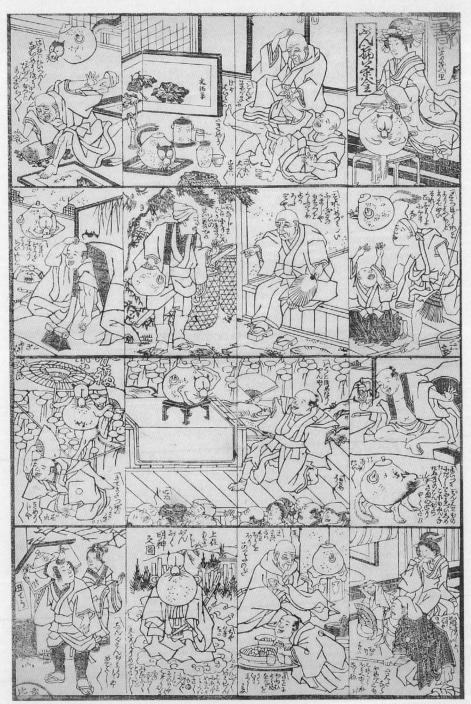

「ぶん福茶釜」落合芳幾　安政6年（1859）東京都立中央図書館特別文庫室蔵
Bunbuku Chagama: The Magic Teakettle, Ochiai Yoshiiku, 1859, Tokyo Metropolitan Library

七福神

Shichifukujin

八百万の神々の中でも特に親しまれているのが七福神。年の始めの初夢の宝船、七福神詣にはじまり、どこの家の神棚にも恵比寿・大黒像が祀られていた。年中行事に恵比須の恵比須講、大黒の子の日参りがあり、漁業・農業・商売繁盛を司る2人が人気者である。弁財天は技術・芸能だけでなく財産も増やすという。頭の長い福禄寿は愛嬌があり、寿老人は長寿の神、毘沙門天は武芸の神。7人そろって縁起もの、画家たちも遊び心一杯に描いている。

Shichifukujin are the much-beloved Seven Deities of Good Luck from among the myriad of deities. People used to place a picture of the treasure ship carrying the seven deities under their pillows at night to ensure their first dream of the year was auspicious, spent seven days from 1 January visiting the shrines dedicated to each of the seven deities, and placed statues of Ebisu and Daikoku in the shrines of the homes. Ebisu and Daikoku who preside over agriculture, fishing and commercial prosperity are particularly popular. Benzaiten is not only the god of the performing arts but apparently can also increase one's property. The tall-headed Fukuroju is amiable; Jurojin is the god of levity, and Bishamonten, the god of marital arts.

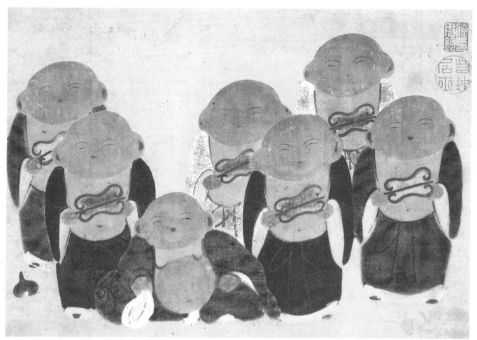

「伏見人形七布袋図」 伊藤若冲　江戸時代　国立歴史民俗博物館蔵
Fushimi Dolls : Seven Hotei, Ito Jakuchu, Edo period, National Museum of Japanese History

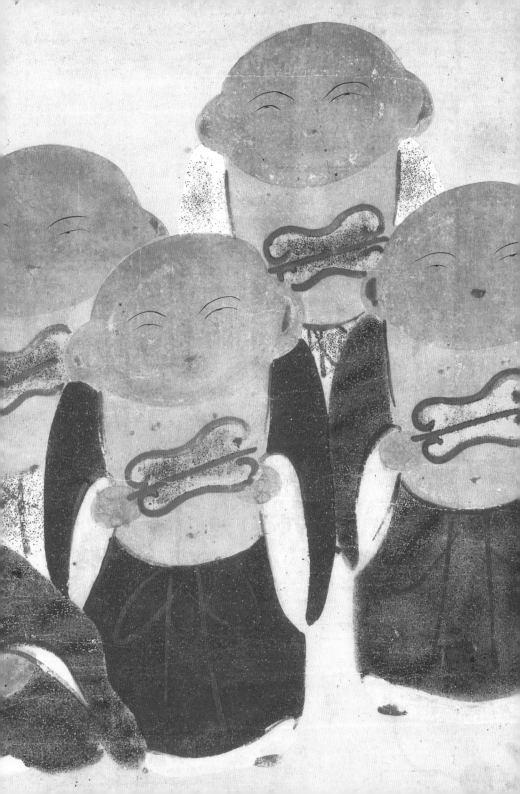

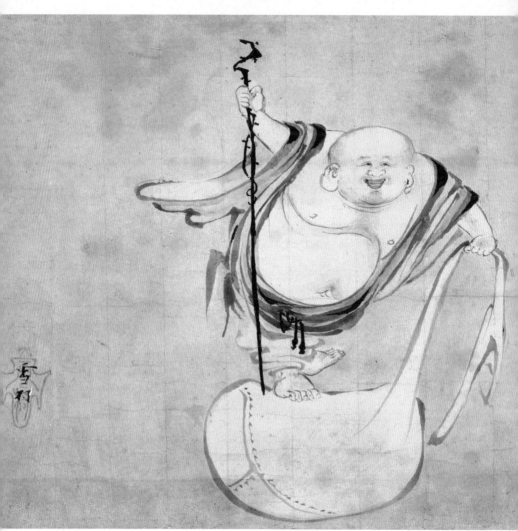

「布袋図」雪村周継　室町時代　板橋区立美術館蔵
Hotei-zu: The God of Contentment, Sesson Shūkei, Muromachi period, Itabashi Art Museum

「群仙星祭図」河村若芝

　寿星（南極老人星）の遠くより、鶴の背にのって飛来する寿老人を迎える仙人たちを描いている。この星が現われると天下は泰平になるといわれ、古くよりこれを祀った。奇妙に絡まり合った仙人たちは、異常な興奮のせいか目を見張り、顔を歪め、口を開けるなどおかしな表情を見せている。

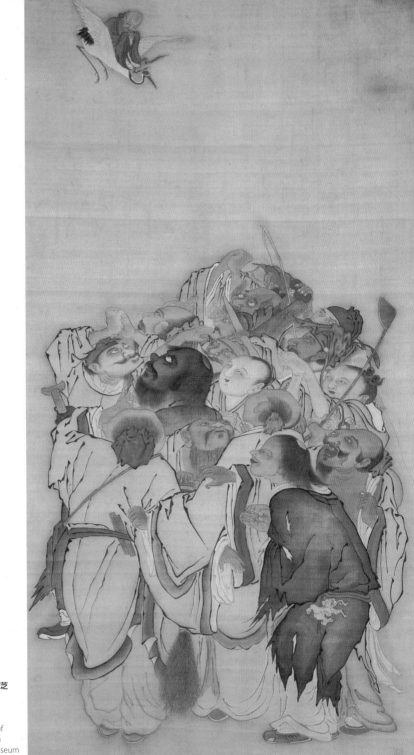

「群仙星祭図」河村若芝
江戸時代
神戸市立博物館蔵
Immortals Gathering
to Worship the God of
Longevity, Kawamura
Jakushi, Kobe City Museum

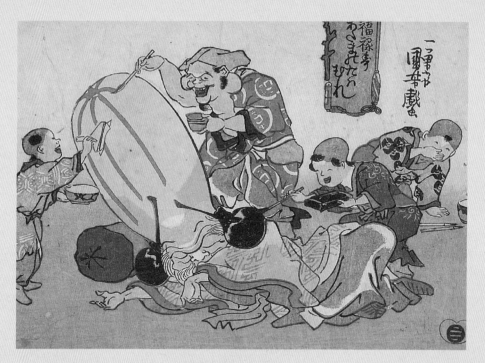

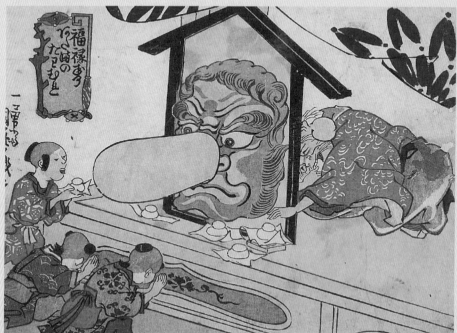

「福禄寿　あたまのたわむれ」歌川国芳　天保末期　東京都立中央図書館特別文庫室蔵
Fun with Fukurokuju's Head, Utagawa Kuniyoshi, Tempo late, Tokyo Metropolitan Library

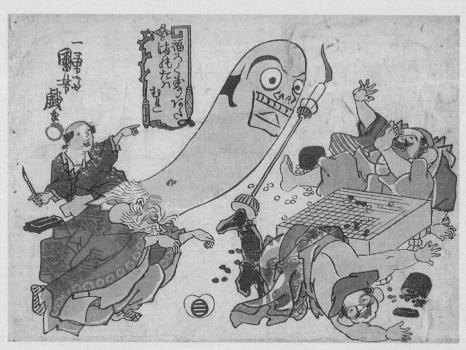

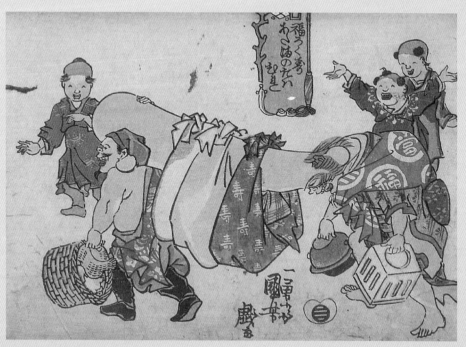

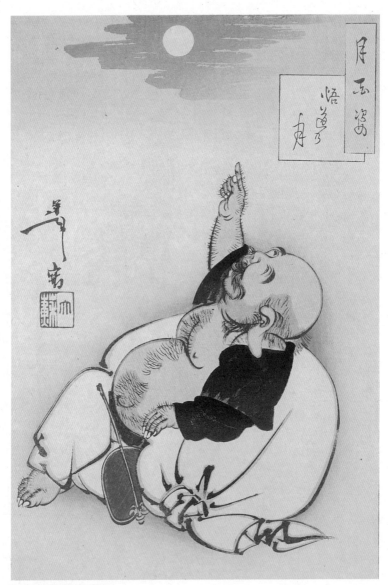

「月百姿　悟道の月」月岡芳年
明治 21 年（1888）
東京都立中央図書館特別文庫室蔵
Tsuki Hyakushi: One Hundred Aspects of
the Moon, Tsukioka Yoshitoshi, 1888, Tokyo
Metropolitan Library

「於哥女松茸影盗見漫笑之図　七福神」
月岡芳年　国立国会図書館蔵
Comic Pictures, Shichifukujin: Seven
Deities of Good Luck, Tsukioka Yoshitoshi,
National Diet Library

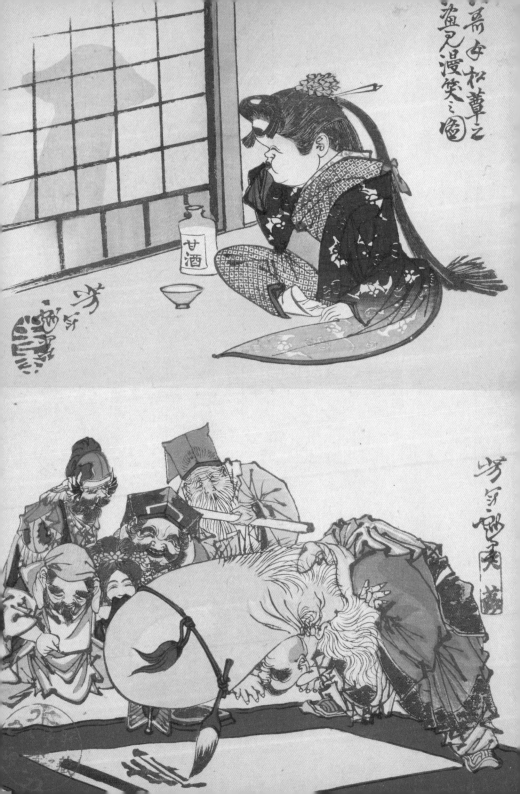

大黒・福助

Daikoku, Fukusuke

「大黒天」は元来、ヒンズー教の神であるが、日本では大国主命と合一し、米俵の上に乗り、頭巾をかぶった姿で袋を背負い、打ち出の小槌を持っている。恵比須とともに福の神として七福神の一神となっている。「福助」は、幸福を招くといわれる縁起物の人形で、背が低くて頭が大きく、丁髷に裃姿で座っている。願いごとがかなうというので、文化の頃（1804-18）から江戸で流行し始め、茶屋、遊女屋などの水商売の家の神棚にまつられ、一般の家庭にも流行した。

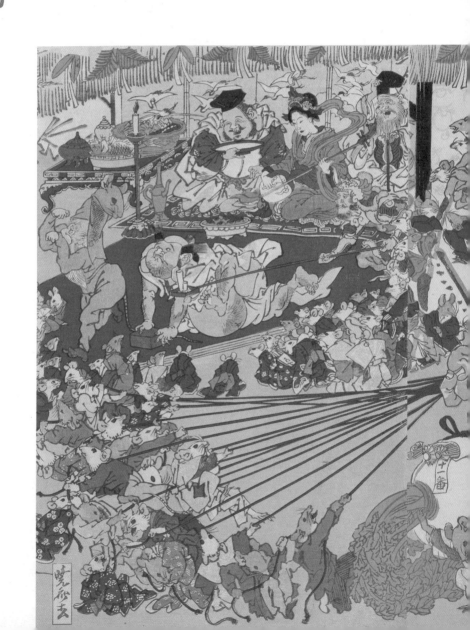

Daikokuten was originally a Hindu deity but in Japan he was amalgamated with Okuninushi (the deity of magic and medicine). He sits on top of a rice bag, wearing a hood and with a bag on his back, and in his hand carries a small mallet. Together with Ebisu (the deity of all occupations, especially fishing, farming and commerce), he has become one of the Seven Deities of Good Fortune. Fukusuke are dolls that bring good fortune. They are short in stature and have large heads, a *chonmage* (topknot) and wear *kamishimo* (the ceremonial garments of the samurai during Edo period).

「新板大黒天福引之図」 河鍋暁斎　山口県立萩美術館・浦上記念館蔵
Newly Published, Daikoku Figure to the Lottery, Kawanabe Kyosai, Hagi Uragami Museum

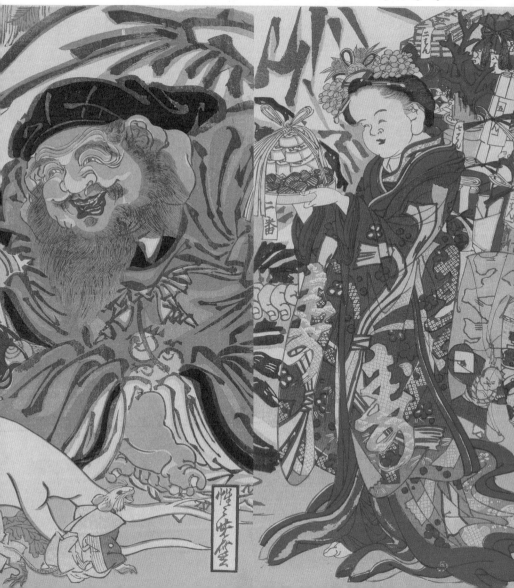

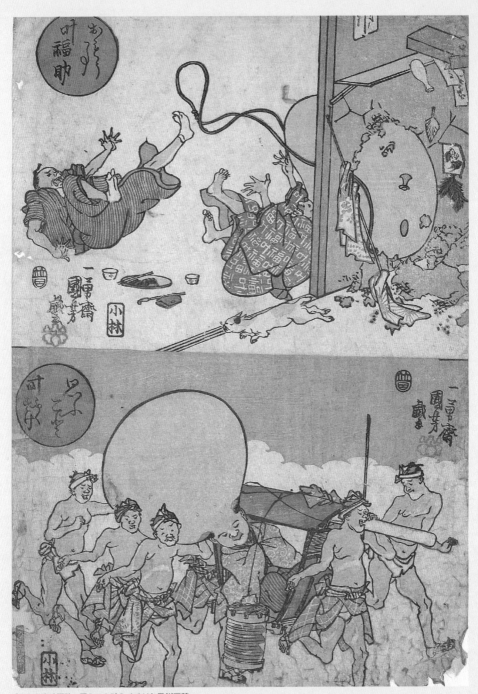

「おもう事叶福助　思ふこと叶ふくすけ」歌川国芳
天保14～弘化初年（1843-45）頃　東京都立中央図書館特別文庫室蔵
Kano Fukusuke: Thoughts Will Come True, Utagawa Kuniyoshi, Circa 1843-45, Tokyo Metropolitan Library

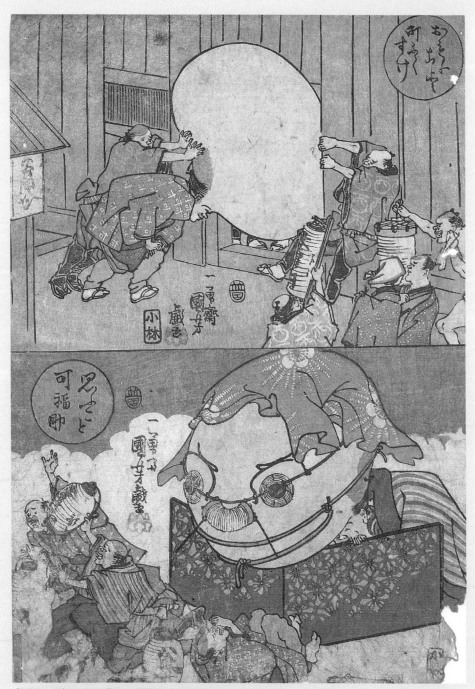

「おもふこと叶ふくすけ　思ふこと可福助」歌川国芳
天保14〜弘化初年（1843-45）頃　東京都立中央図書館特別文庫室蔵
Kano Fukusuke: Thoughts Will Come True, Utagawa Kuniyoshi, Circa 1843-45, Tokyo Metropolitan Library

役者絵・戯者（ざれもの）

役者絵は歌舞伎役者の舞台姿や似顔などを描いた浮世絵のこと。寛政6年（1794）から7年にかけて東洲斎写楽が突如として現われ、役者を美化しない絵を描いて世の中を驚かせた。写楽のものは、その役者の姿そのものから、性格までを描き表した耳鳥斎（にちょうさい）と考え方が同じである。しかし写楽はそれを一枚の役者絵に仕立て、それまでの浮世絵が持っていた美しさをさらに追求したところに、一歩秀でた戯画師としての姿があった。

Yakusha-e are ukiyo-e prints that depict Kabuki actors on stage or caricatures of them. For seven years from 1794, Toshusai Sharaku shocked people with his yakusha-e that did not glorify the Kabuki actors. Sharaku's pictures portrayed the actors as they really were, even down to their real personality.

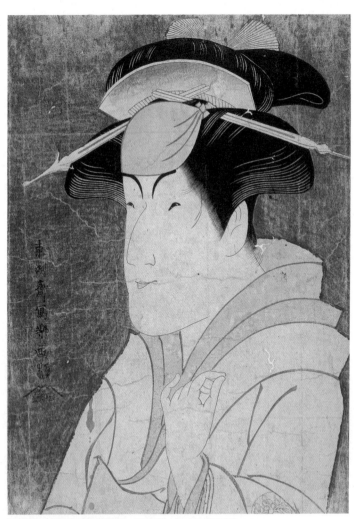

「中山富三郎の宮城野」東洲斎写楽　江戸時代　奈良県立美術館蔵
Miyagino Acted by Nakayama Tomisaburo, Toshusai Sharaku,
Edo period, Nara Prefecture Museum of Art

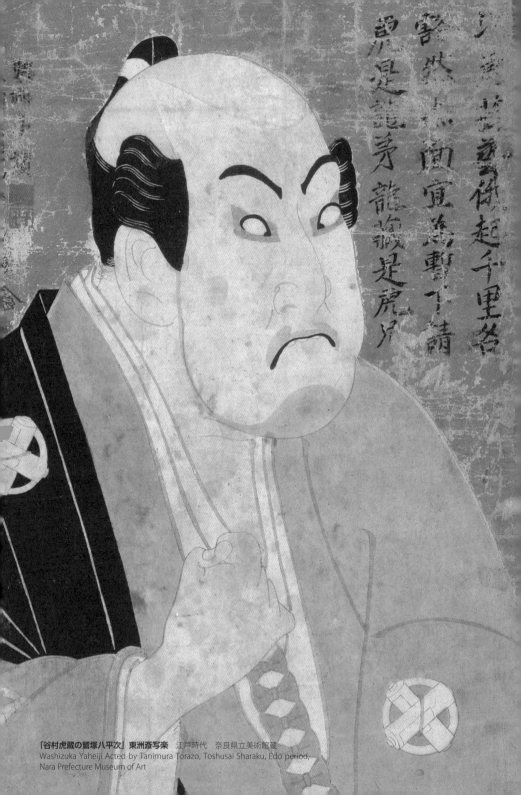

「谷村虎蔵の鷲塚八平次」東洲斎写楽　江戸時代　奈良県立美術館蔵
Washizuka Yaheiji Acted by Tanimura Torazo, Toshusai Sharaku, Edo period,
Nara Prefecture Museum of Art

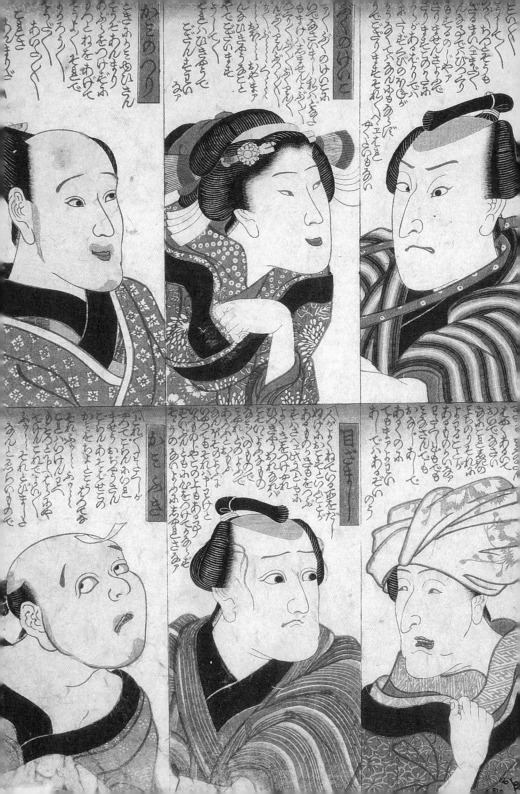

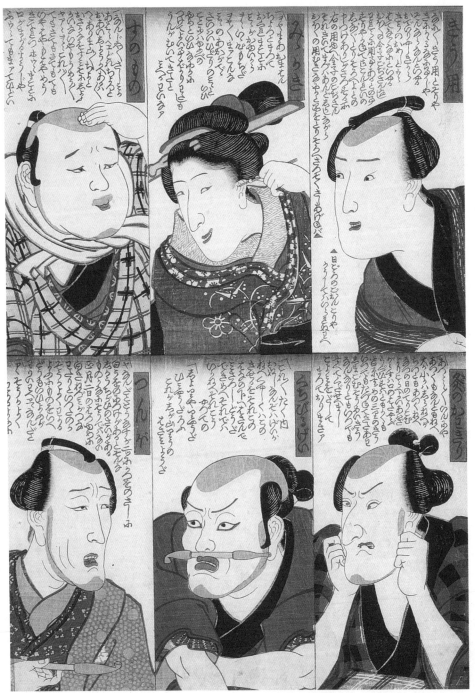

「道外三十六戯相」歌川国芳　弘化4〜嘉永元年（1847-48）頃
東京都立中央図書館特別文庫室蔵
Doke Sanjuroku Geso: Thirty-six Comical Faces of Actors Off Stage,
Utagawa Kuniyoshi, Circa 1847-48, Tokyo Metropolitan Library

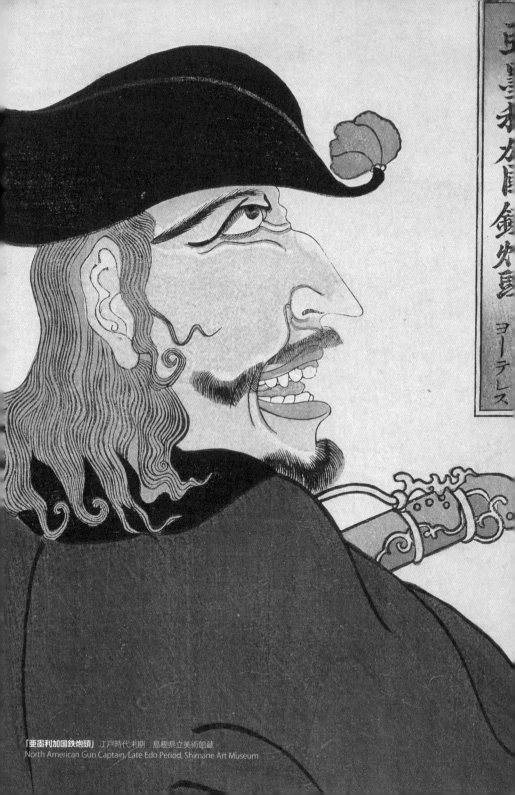

「亜墨利加国鉄炮頭」 江戸時代末期　島根県立美術館蔵
North American Gun Captain, Late Edo Period, Shimane Art Museum

北アメリカ副将使節真像

「北アメリカ副将使節真像」江戸時代末期　島根県立美術館蔵
North American Sub Captain on Mission, Late Edo Period, Shimane Art Museum

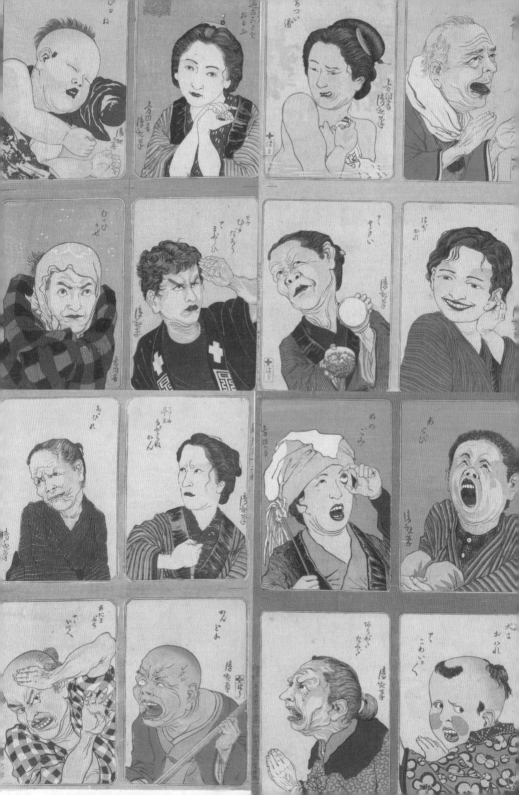

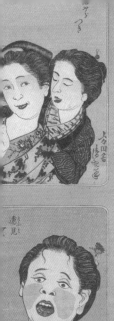
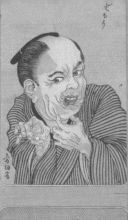
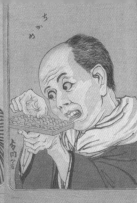
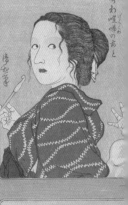
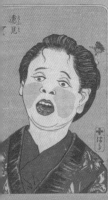
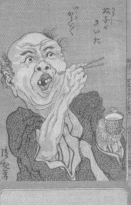
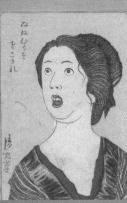
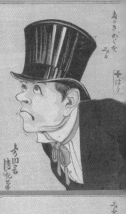

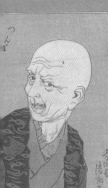
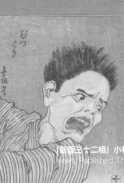

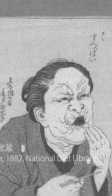

骸骨図

Skeleton pictures

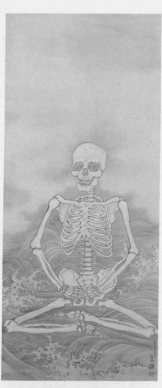

「波上白骨座禅図」 伝 円山応挙
安永3年（1774）　福岡市博物館蔵
A Skeleton Practicing Zazen on the Waves,
Attributed to Maruyama Okyo, 1774,
Fukuoka City Museum

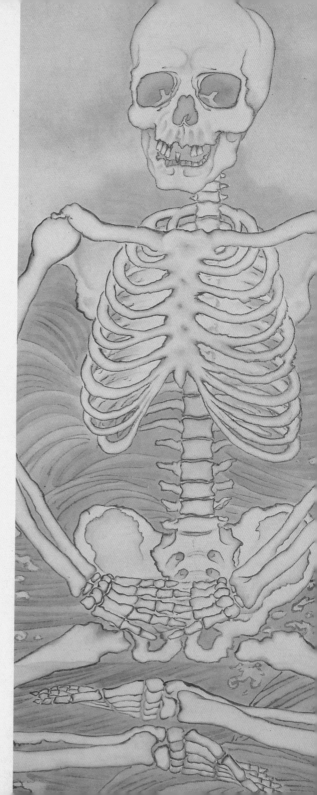

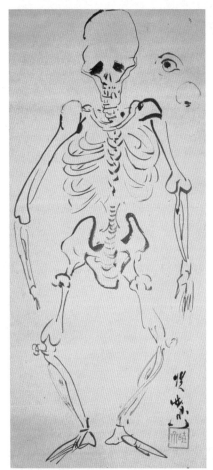
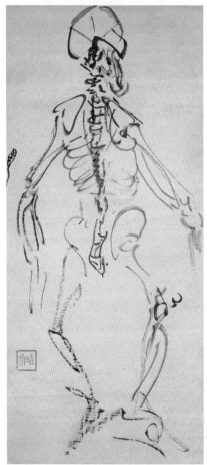

「骸骨図」河鍋暁斎　明治時代　板橋区立美術館蔵
Picture of Skeletons, Kawanabe Kyosai, Meiji period, Itabashi Art Museum

　「骸骨」は、戯画や諷刺画によく取り上げられるテーマである。妖怪や幽霊のようなおどろおどろしいすごみはなく、なぜか愛嬌のある表情をしているのは骨だけになったその姿が可笑しさを誘うからであろう。あくせくと生きる私たちの日常生活を、またどうにも行かない世の中を、彼らはカラカラと甲高く笑っているようだ。

Skeletons are a theme of many a caricature or satirical picture because they have none of the exaggerated gruesomeness of monsters or ghosts and the amiable faces on what is merely a collection of bones is ridiculously funny. They seem to be laughing shrilly about our far-too-busy daily lives and a world that is not going anywhere.

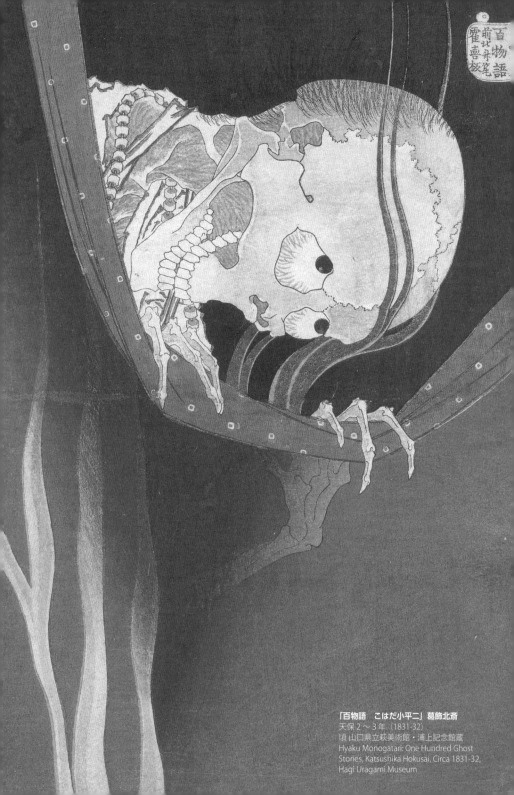

「百物語　こはだ小平二」葛飾北斎
天保2～3年（1831-32）
頃 山口県立萩美術館・浦上記念館蔵
Hyaku Monogatari: One Hundred Ghost
Stories, Katsushika Hokusai, Circa 1831-32,
Hagi Uragami Museum

「清親放痴　東京谷中天王地」小林清親　明治時代　町田市立博物館蔵
Kiyochika Hochi; Tokyo Yanaka Tennoji, Kobayashi Kiyochika, Meiji period,
Machida City Museum

「一休骸骨」一休宗純

　亡くなった骸骨を骸骨たちが弔いをし、茶毘に付して葬る様子を描いている。なんとも一休らしいロジックである。俗信否定と諷刺の精神は後世に共感を得て、子供たちには『一休咄』や『一休頓智談』で親しまれている。

「一休骸骨」一休宗純　元禄5年（1692）　国立国会図書館蔵
Ikkyu Gaikotsu, Ikkyu Sojun, 1692, National Diet Library

131

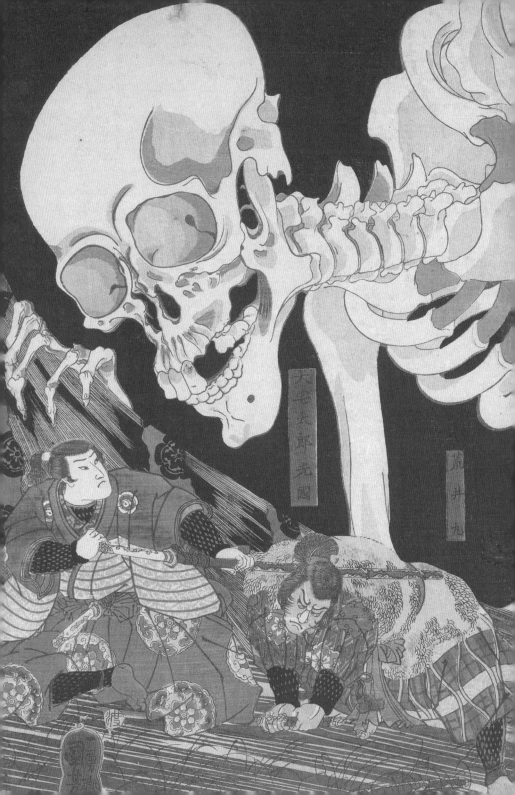

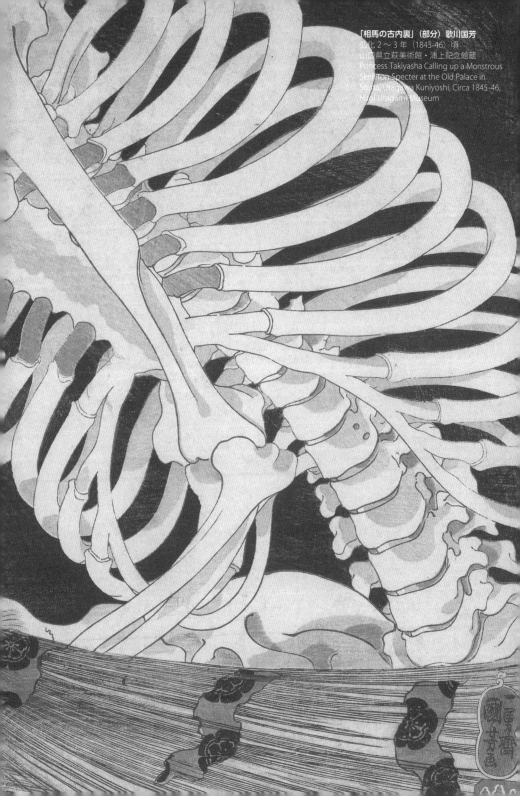

●春画
Shunga

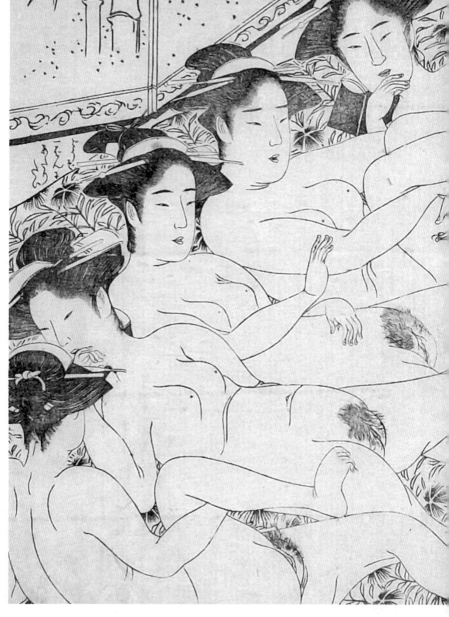

　春画は男女の情交の様子を描いた絵のことで、古くは「偃息図の絵」といい、笑い絵、枕絵、枕草子、秘画、艶本などと呼ばれていた。男女の閨房図が中心であるが、同性愛や自慰のようすなど性風俗の全般にわたって描かれ、滑稽な誇張や面白い演出で楽しませる趣向のものが多い。

Shunga are pictures that depict sexual liaisons between men and women. In ancient times, they were called *osokuzu no e* but had various other names such as *warai-e, makura-e, makura-no-soshi, higa,* and *enpon*. Shunga mainly consisted of

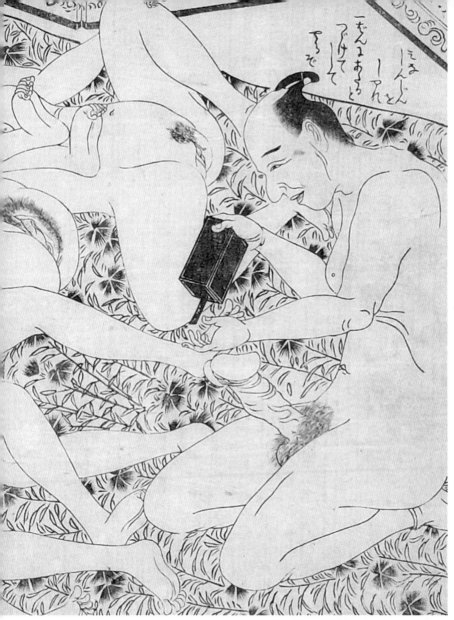

えんんと　しれ　一もんつあるつづけて　でっつそ

「会本腎強喜」勝川春章
寛政元年（1789）　国際日本文化研究センター蔵
Ehon Jinkouki, Katsukawa Shunsho, 1789,
International Research Center for Japanese Studies

men and women's bedcham-
ber pictures (*keibozu*) in which
a range of sexual behavior in-
cluding acts of homosexuality
and masturbation was depict-
ed and which entertained with
their comical exaggeration and
funny presentation.

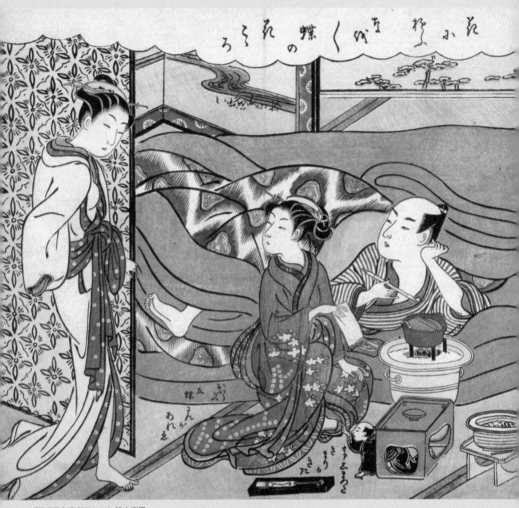

「風流艶色真似ゑもん」鈴木春信
明和7年（1770）　国際日本文化研究センター蔵
Furyu Enshokumaneemon, Suzuki Harunobu, 1770,
International Research Center for Japanese Studies

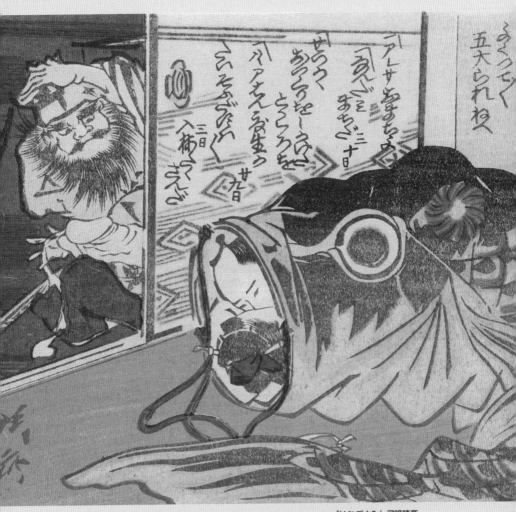

「はなごよみ」河鍋暁斎
　半開きの襖から眼光厳しい鍾馗さまが
覗いている。床の間に菖蒲の掛軸が飾ら
れた室内ではそんなこととは露知らず、
2人はただいま情事の真っ最中。それも
なんと鯉幟の中で。季節の行事も盛り込
んだ面白い情景である。



「はなごよみ」河鍋暁斎
国際日本文化研究センター蔵
Hanagoyomi, Kawanabe Kyosai, International
Research Center for Japanese Studies

なんとも滑稽な図である。男根
を屹立させた男の周りに8人の美
女たちが取り巻いている。女たち
が持つ紐の先が男性の手に束
ねられ、その一本が男根に
結びつけられている。
なんとも面白いくじ
引きである。

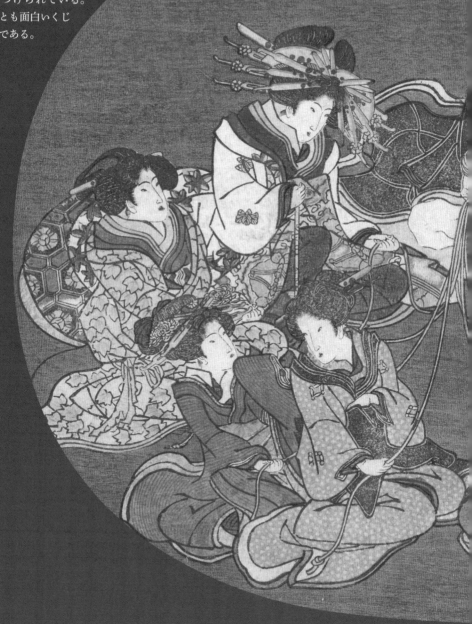

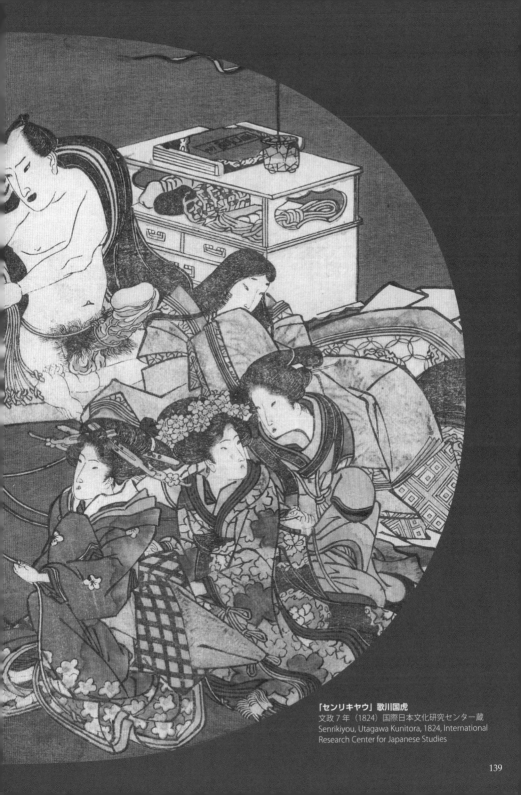

「センリキヤウ」歌川国虎
文政7年（1824）国際日本文化研究センター蔵
Senrikiyou, Utagawa Kunitora, 1824, International
Research Center for Japanese Studies

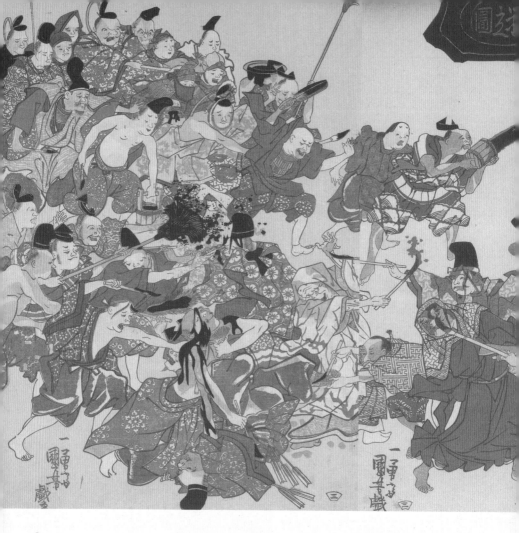

Battle scene pictures

合戦といえば戦国時代、敵と味方に分かれ、甲冑姿に刀を振り回して雄叫びを上げる勇者を想起するが、ここでは武器は使わず血も流れない。なぜかといえば、とくとご覧ください。手桶に墨を入れ、筆を武器にはしゃいでいるよ。

When one hears the word "battle," one thinks of the Warring States period where everyone was either an ally or foe, and the combatants wielded their swords in the air and raised the cry to arms, but here, no weapons are used and no blood is spilt. Why? For the answer, look carefully. Here ink is poured into a pail and combatants frolic wielding brushes as their weapons.

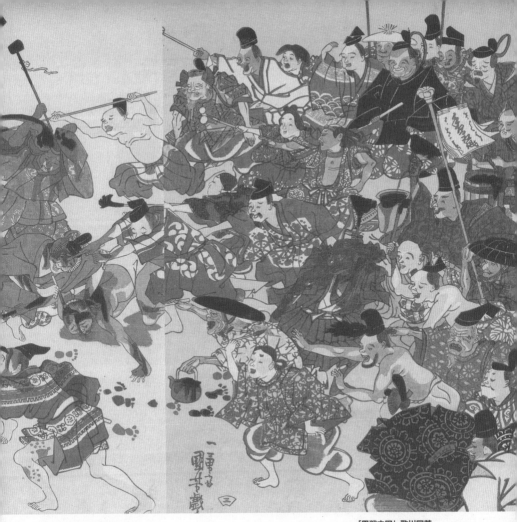

「墨戦之図」歌川国芳
天保期（1830-43）頃
山口県立萩美術館・浦上記念館蔵
Ink Fight, Utagawa Kuniyoshi, Circa
1830-43, Hagi Uragami Museum

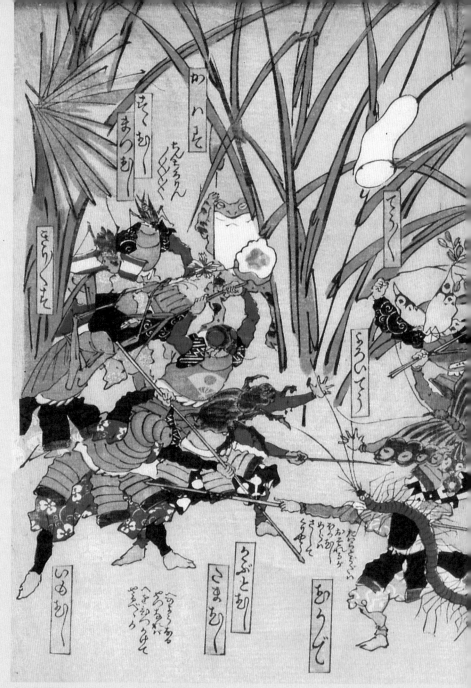

「夏の夜虫合戦」 慶応 4 年（1868）町田市立博物館蔵
Natsu no Yoru Mushigassen: Battle of the Insects of Summer Night, 1868, Machida City Museum

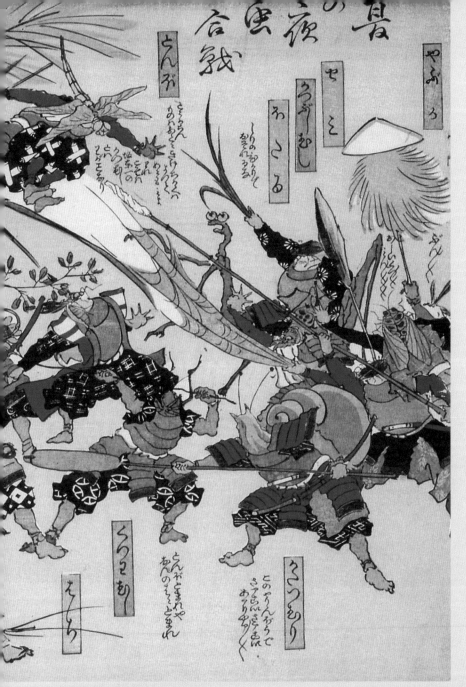

「夏の夜虫合戦」

　幕末期の政治情勢を虫の合戦に見立て、諷刺を込めて描いている。
中央の蜂の袴はその緋模様で薩摩、その前にいる蝶は長州、上に飛ん
でいる蜻蛉は蠟燭で会津、右の蛍は菊華で朝廷を表している。

「古今束合結競」

　明治になると、日本髪から束髪という、簡単に結うことができる髪型が推し進められた。これは女性の間に流行した西洋風の髪型で、水油を使い、簡単で衛生的なため瞬く間に広まった。揚げ巻き・イギリス巻き・マーガレット・花月巻き・夜会巻きなど種々のものが生まれた。日本髪と束髪の女性が髪を引っ張り合い、大喧嘩である。

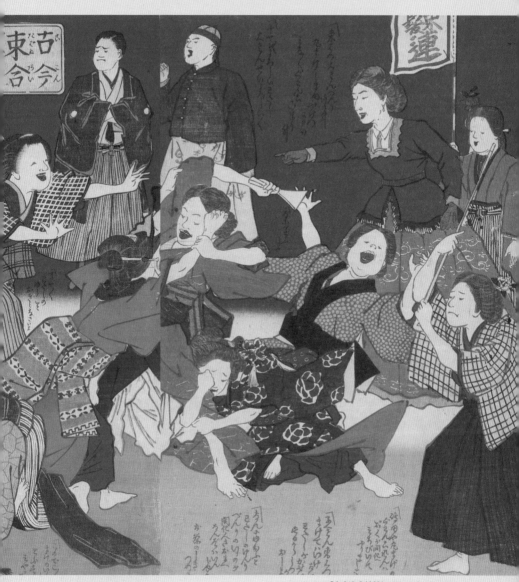

「古今束合結競」 明治 18 年（1885）
京都国際マンガミュージアム蔵
Kokin Tabaneai Musubi Arasoi: 1885, Kyoto
International Manga Museum

遊戯の一つで、向き合って
座った2人の首に輪にした紐を
掛け、互いに引っ張り合って引
き寄せられたほうが負けとなる
遊びのことで、「くびっぴき」と
もいわれる。

A game of tug-of-war in which
a cord is looped around the
necks of two people sitting fac-
ing each other, and each player
pulls on the cord. The player
who manages to pull the oth-
er player over to his side is the
winner. Also called *kubippiki*.

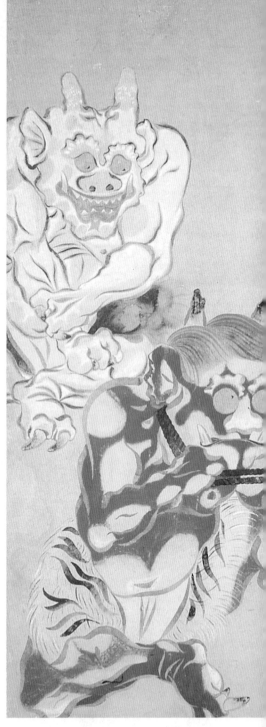

「鬼の首引図屏風」
伝 俵屋宗達　江戸時代
福井県立美術館蔵
Demon and Watanabeno-tsuna
Playing Tug of War with Their
Necks, Attributed to Tawaraya
Sotatsu, Edo period, Fukui Fine
Arts Museum

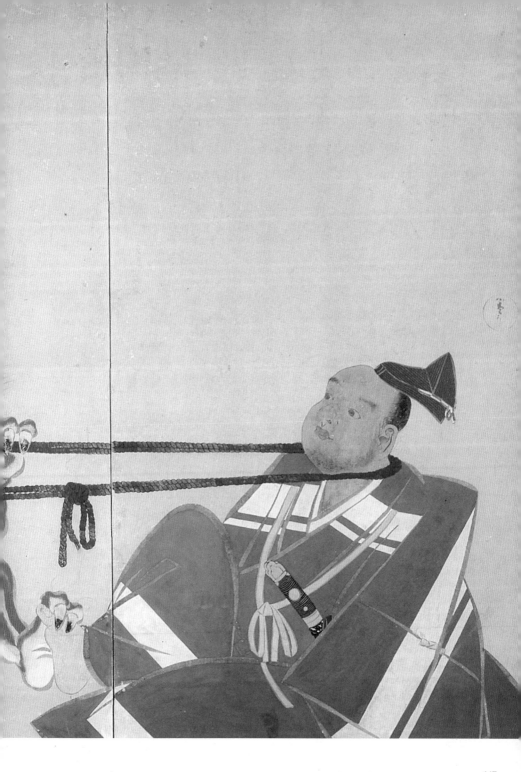

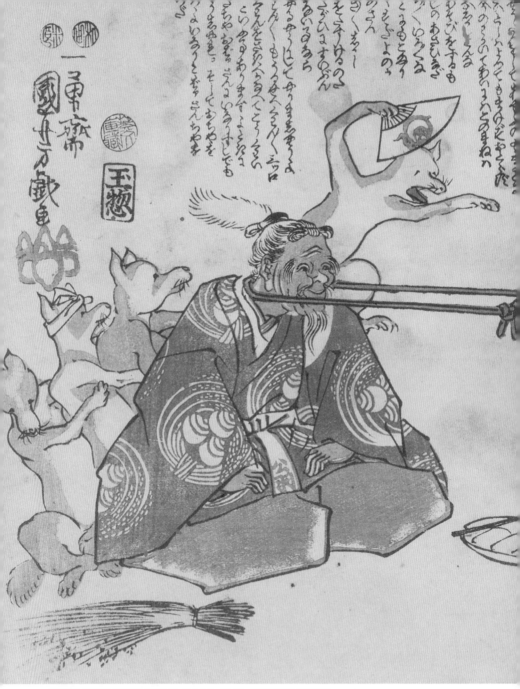

「奪衣婆と翁稲荷の首引き」歌川国芳　嘉永2年（1849）　静岡県立中央図書館蔵
Datsue-ba and Okina Inari Playing Tug of War with Their Necks, Utagawa Kuniyoshi, 1849, Shizuoka Prefectural Central Library

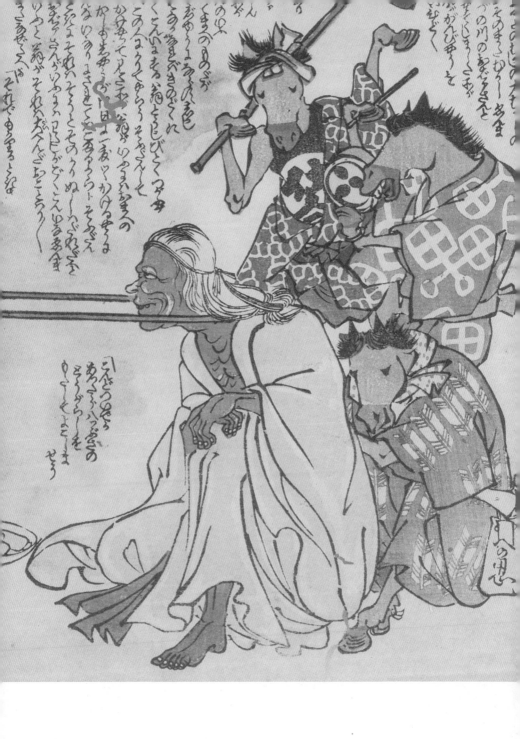

「英一蝶画譜」英一蝶

　鎌倉前期の武将、朝比奈義秀は和田義盛の子で、母は巴御前といわれる。通称三郎と呼ばれ、勇猛かつ豪力無双で、その剛力の三郎が鬼と首引きの力競べ。今にも負けそうな鬼に、子供が後ろから助太刀をする。

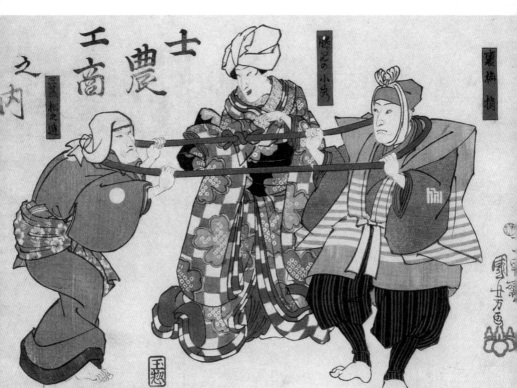

「士農工商之内」歌川国芳　嘉永2年（1849）東京都立中央図書館特別文庫室蔵
Shinoukoushyo: Scholars, Farmers, Artisans and Merchants, Utagawa Kuniyoshi, 1849, Tokyo Metropolitan Library

「英一蝶画譜」英一蝶
国立国会図書館蔵
Hanabusa Itcho Gafu, Hanabusa
Itcho, National Diet Library

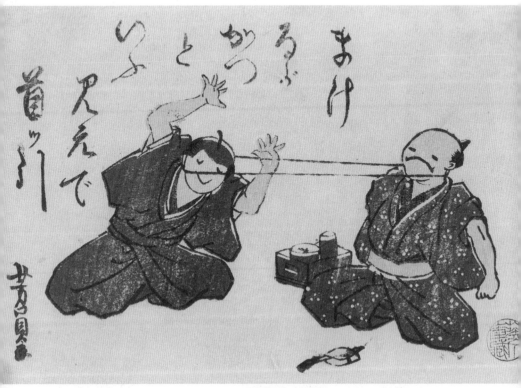

「首相撲戯画」歌川芳員　静岡県立中央図書館蔵
Kubi Sumo, Utagawa Yoshikazu, Shizuoka Prefectural Central Library

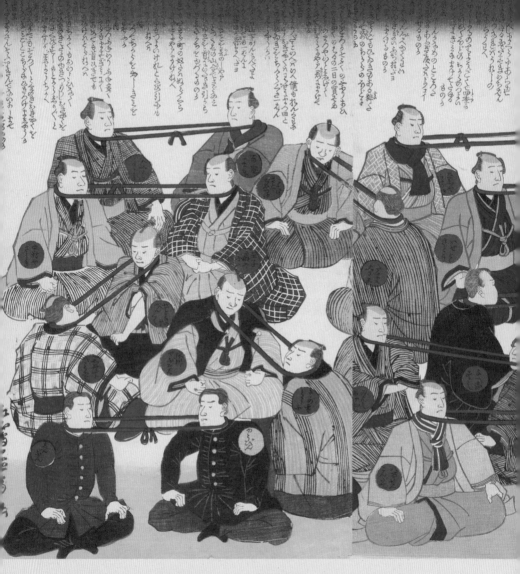

「東京繁昌くらべ」歌川芳虎

　17組もの男たちが首引きに興じている。同業者同士、同じような着物で正座をして、神妙な表情でお互いが見合って繁昌競べをしている。

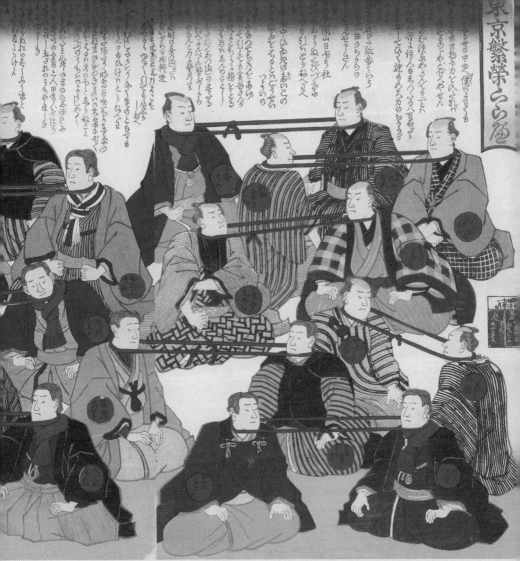

「東京繁昌くらべ」歌川芳虎　明治 11 年（1878）京都国際マンガミュージアム蔵
Tokyo Hanjyo Kurabe: Which one is wealthy in Tokyo, Utagawa Yoshitora, 1878, Kyoto International Manga Museum

身振絵

みぶりえ

Miburi-e

江戸時代の戯作者・山東京伝と浮世絵師・歌川豊国の2人による、文化6年（1809）刊の滑稽本『腹筋逢夢石』からいくつかを錦絵のシリーズとしたものがよく知られる。人間が鳥獣魚虫などの身振り（形態模写）と、声色を真似する面白さを描いた。これが評判になって、同じ年に「犬の介科」など8図が一枚刷りとなって出版された。「腹筋」はおかしくてたまらないという意味。「逢夢石」は「鸚鵡石」の洒落で、もとは物音や声を反響する石を意味し、江戸時代では歌舞伎の名科白を抜き出した小冊子のこと。

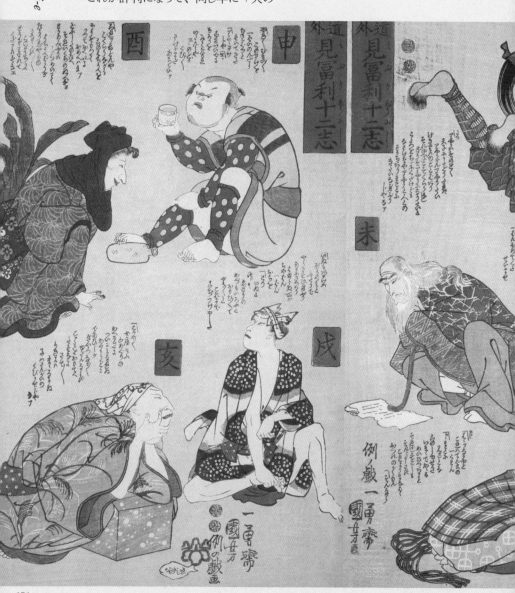

Well-known *miburi-e* are those taken from the comic novel *Harasuji omuseki* of 1809 by the Edo period fiction writer Santo Kyoden and ukiyo-e artist Utagawa Toyokuni and made into a series of *nishiki-e*. The pictures depict people mimicking the gestures (impersonation) and the sounds of different birds, beasts, fish and insects.

「道外見富利十二志　子・丑・寅・卯」
「道外見富利十二志　申・酉・戌・亥」
「道外見富利十二志　辰・巳・午・未」歌川国芳
弘化 4 〜嘉永 5 年（1847-52）頃
大判錦絵　国立国会図書館蔵
Expressions of Twelve Chinese Zodiac Signs by Actors, Utagawa Kuniyoshi, Circa 1847-52, Vertical oban, National Diet Library

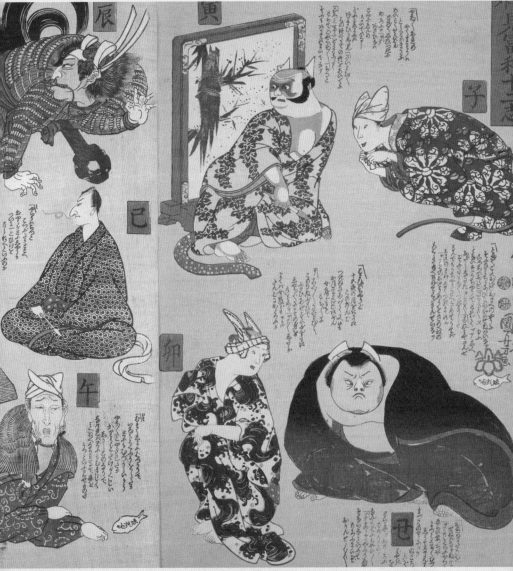

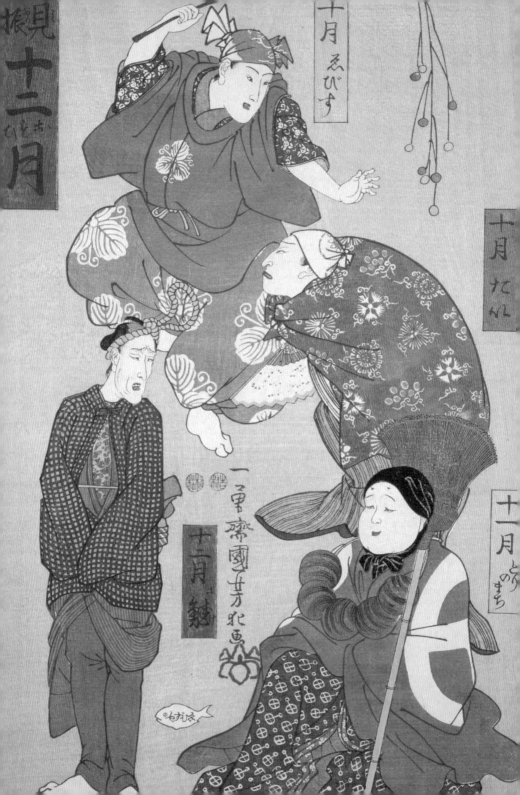

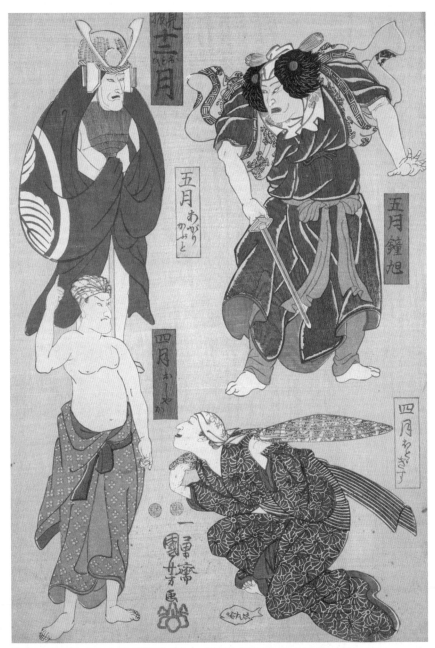

「見振十二おもひ月　四月・五月」歌川国芳　弘化4～嘉永元年（1847-48）頃　国立国会図書館蔵
Miburi: Represent the 12 Months Gesture, Utagawa Kuniyoshi, Circa 1847-48, National Diet Library

「見振十二おもひ月　十月・十一月・十二月」歌川国芳
弘化4～嘉永元年（1847-48）頃　国立国会図書館蔵
Miburi: Represent the 12 Months Gesture, Utagawa Kuniyoshi,
Circa 1847-48, National Diet Library

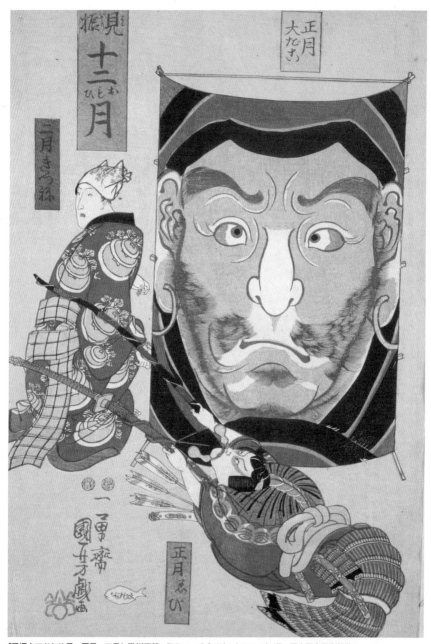

「見振十二おもひ月　正月・二月」歌川国芳　弘化4〜嘉永元年（1847-48）頃　国立国会図書館蔵
Miburi: Represent the 12 Months Gesture, Utagawa Kuniyoshi, Circa 1847-48, National Diet Library

「見振十二思ひ月　六月・七月・八月・九月」歌川国芳
弘化4〜嘉永元年（1847-48）頃　国立国会図書館蔵
Miburi: Represent the 12 Months Gesture,
Utagawa Kuniyoshi, Circa 1847-48, National Diet Library

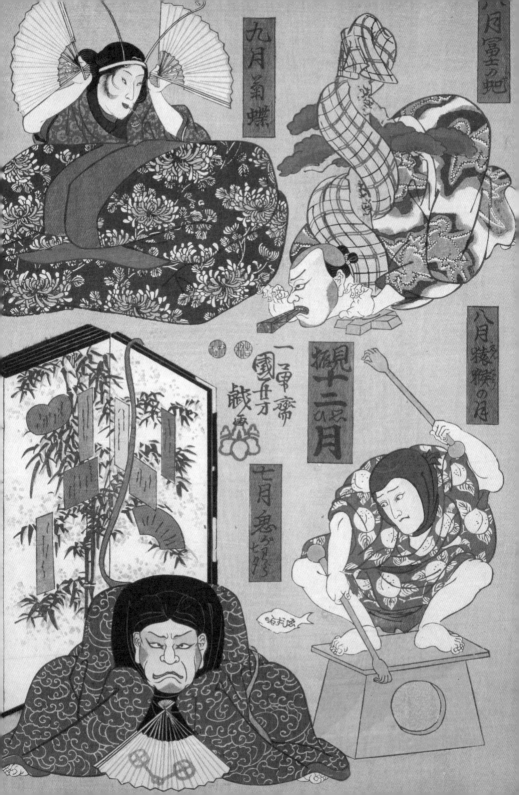

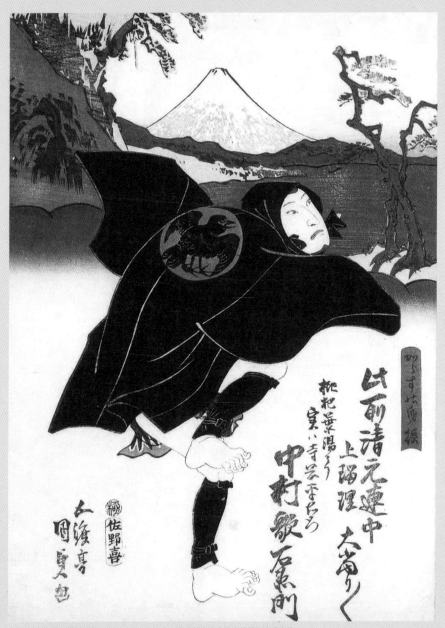

「からすの身振」 歌川国貞　天保 12 年（1841）　東京都立中央図書館特別文庫室蔵
Gesture of a Crow, Utagawa Kunisada, 1841, Tokyo Metropolitan Library

「山東京伝賛烏」歌川豊国　文化 6 年（1809）静岡県立中央図書館蔵
Gesture of a Crow, Utagawa Toyokuni, 1809, Shizuoka Prefectural Central Library

戯画・狂画

Giga, Kyoga

「戯画」は戯れに描いたおかしみのある絵のことで、誇張した表現、諷刺やパロディの意図を持って描かれたものも多い。おどけ絵やざれ絵、カリカチュアとも呼ばれる。また江戸時代は戯画のことを「狂画」と呼んだ。政治や社会を批判することは固く禁じられていたこの時代、狂歌、狂句（川柳）が盛んになり、狂画も庶民から求められたのである。

Giga are caricature pictures drawn for fun and for humorous effect. Many were drawn with the intention of exaggerated expression, satire and parody. *Odoke-e* and *zare-e* are also referred to as "caricatures." In the Edo period, caricatures were also called *kyoga*. In a time in history when making fun of politics and society was strictly forbidden, *kyoka* (comic tanka) and *kyoku* (comic haiku) became popular, and *kyoga* also were sought by ordinary people.

「神農図」（部分）仙厓義梵　九州大学附属図書館蔵
Shinnou: The God of Agriculture and Pharmaceutical, Sengai Gibon, Kyushu University Library

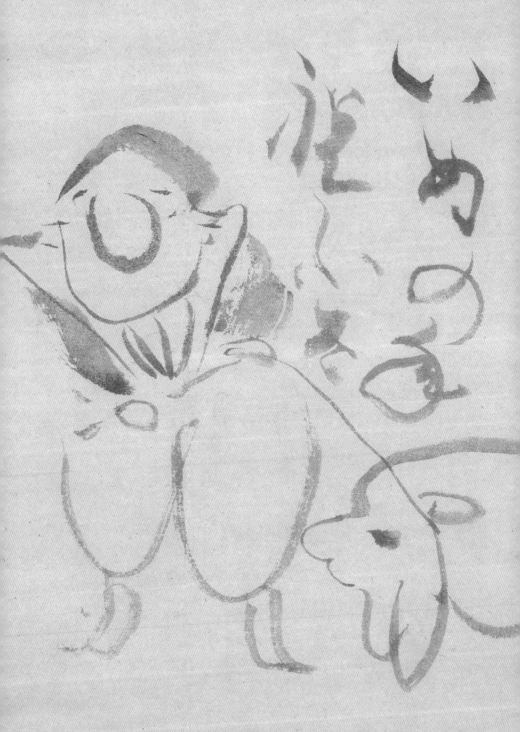

「いぬの年祝ふた」（部分）仙厓義梵　九州大学附属図書館蔵
InunotoshiYuota: Celebrate Year of the Dog Zodiac, Sengai Gibon, Kyushu University Library

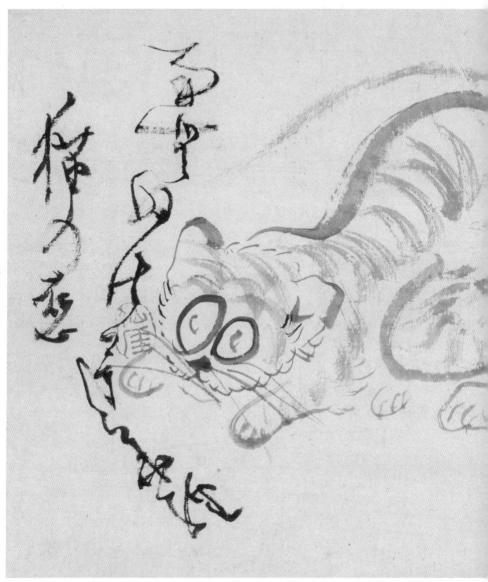

「猫の恋図」仙厓義梵　九州大学附属図書館蔵
Neko no Koi: Cat love, Sengai Gibon, Kyushu University Library

神農之為神也、天牙牛民、鼻口云乎、
不吉猶靈空、虚公冷眼、高志好且直心
人傅如在畫外、瞪有到心氏堂繁画仲
已人卩散頼

朕一日而七十毒、身壽盧鑠皆次
眉落百死而宣百薬今而頑頼若
爾腹若不飼毒之毒人時助天安
作盧大哉死生乎、汝分以民命護理
朕面之勾薬

陽彦

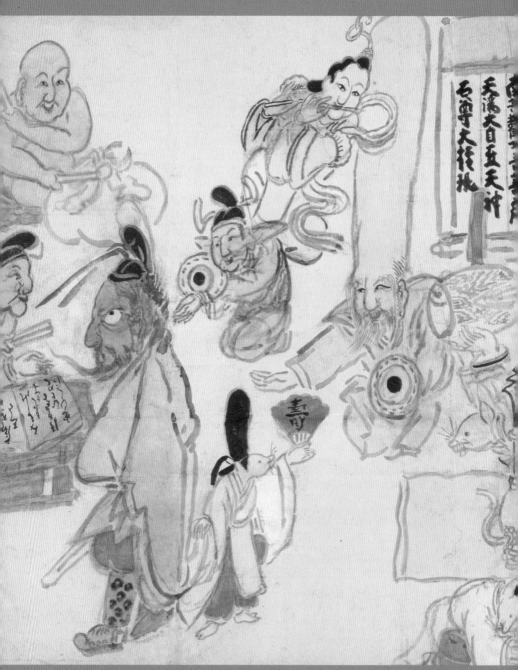

「鼠大黒（大黒天鼠師槌子図）」白隠慧鶴　江戸時代　大阪新美術館建設準備室蔵
Mice and the Seven Gods of Good Fortune, Hakuin Ekaku, Edo period, Aitrip Museum

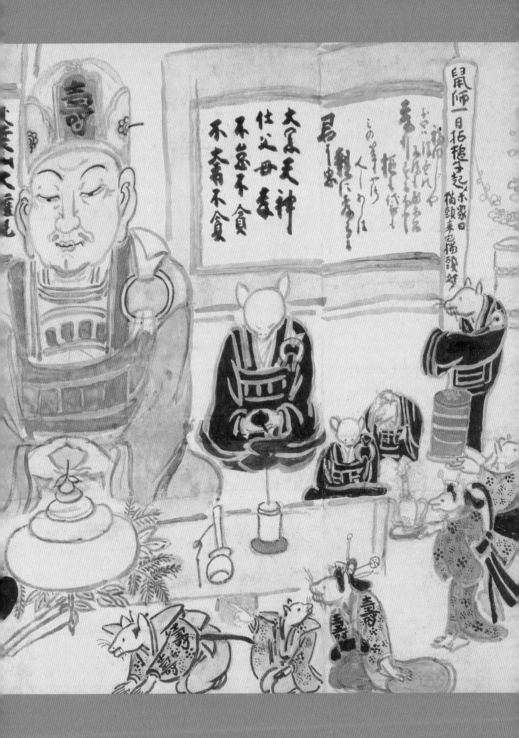

「張子尽し　けしやうかを　はりこ助六
はりこの鼠　はりこのたい　はりこおでんや」
歌川国麿　弘化4年〜嘉永元年（1847-48）頃
東京都立中央図書館特別文庫室蔵
Hariko-zukushi, Utagawa Kunimaro,
Circa 1847-48, Tokyo Metropolitan Library

「はりこあさいな　はりこちよこゑ
はりこかめ　はりこねこ
はりこわとふない」
歌川国麿　嘉永2年（1849）頃
東京都立中央図書館特別文庫室蔵
Hariko-zukushi, Utagawa Kunimaro,
Circa 1849, Tokyo Metropolitan
Library

「酒屋御用　はりこのとら　お福の松竹
はりこのはと　くびふりなめし」
歌川国麿　弘化4年〜嘉永元年頃（1847-48）
東京都立中央図書館特別文庫室蔵
Hariko-zukushi, Utagawa Kunimaro,
Circa 1847-48, Tokyo Metropolitan Library

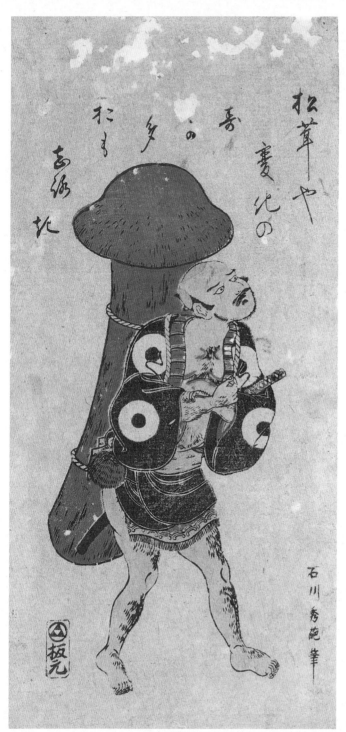

松茸や 麦化の
秀 多 の
たも 高紹
北

石川秀范筆

「松茸負う奴」石川豊信
江戸時代　奈良県立美術館蔵
A Servant Carrying a Matsutake
Mushroom, Ishikawa Toyonobu,
Edo period, Nara Prefecture
Museum of Art

「貸本屋戯画」
「糠袋戯画」
「酒呑み戯画」
「折紙戯画」
歌川芳員
嘉永5年（1852）
静岡県立中央図書館蔵

Caricature Rental Library
Caricature Nukabukuro
Caricature Drunkard
Caricature Origami
Utagawa Yoshikazu, 1852,
Shizuoka Prefectural Central
Library

　険しい渓谷に渡された橋の上ではチャンバラが
始まり、米俵が転がり落ちている。将棋を指し、
蛸や鮪たちが天秤棒を担ぎ、着物姿の庶民たちは
様子をうかがっている。山上では陸蒸気が煙を吐
き、海上には帆船が浮かぶ。押し寄せる文明開化
の大洪水の中で、すべてのものが混沌としている。

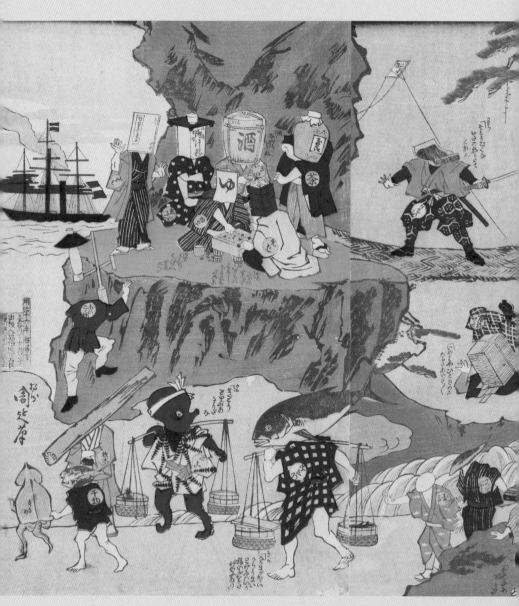

「諸色峠谷底下り」楊洲周延
明治 16 年（1883）京都国際マンガミュージアム蔵
Shoshiki Toge Tanizoko Kudari, Yoshu Chikanobu, 1883,
Kyoto International Manga Museum

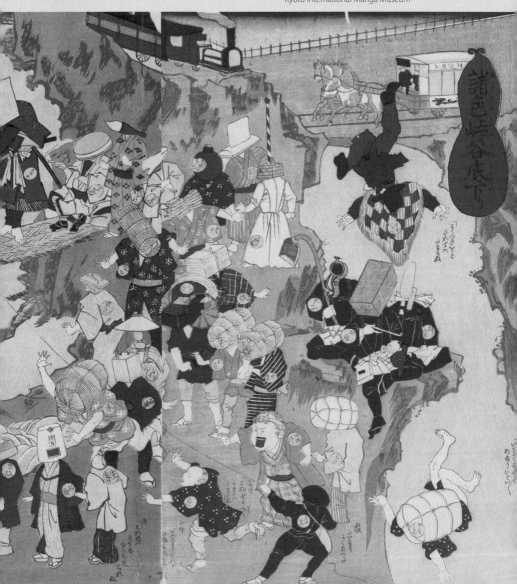

諷刺画

Fushiga

　時局や社会・人物などの諷刺や遊び心を目的として描かれた絵画のこと。人や物の特徴を誇張した表現法で、ペン画や淡彩の略画、版画によることが多い。一般的に諷刺の要素が強いものは諷刺画と呼ばれ、遊びの要素が強いものは戯画と呼ばれる。人間社会における不合理や矛盾に対して、誰もがそれに反発したい気持ちを持っている。そうした抵抗心や批判精神を絵として表現したものである。

Pictures drawn for the purpose of satirizing situations, society or people, or for fun. *Fushiga* exaggerate the characteristics of people and things and are often drawn in pen, ink and wash or as a woodblock print. Generally caricatures that have satirical elements are called *fushiga* and those that have humorous elements, *giga*.

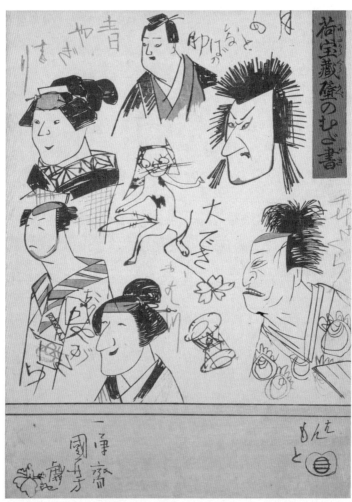

「荷宝蔵壁のむだ書」（黄腰壁）歌川国芳　弘化4年（1847）頃　国立国会図書館蔵
Actors' Caricatures Scribbled on Clay Walls, Yellow Lower Part of Wall,
Utagawa Kuniyoshi, Circa 1847, National Diet Library

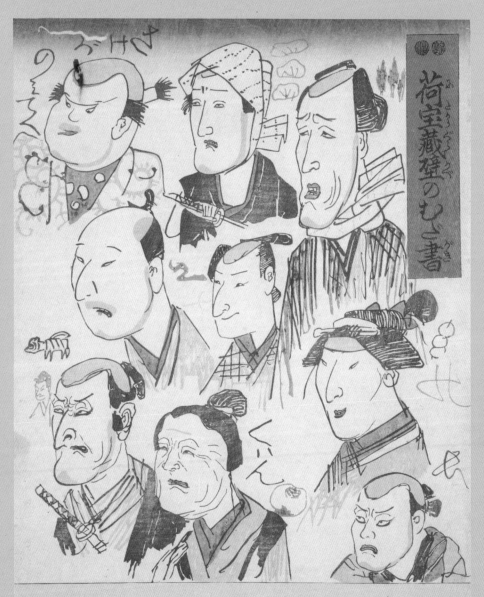

「荷宝蔵壁のむだ書」（黄腰壁）歌川国芳　弘化4年（1847）頃　国立国会図書館蔵
Actors' Caricatures Scribbled on Clay Walls, Yellow Lower Part of Wall,
Utagawa Kuniyoshi, Circa 1847, National Diet Library

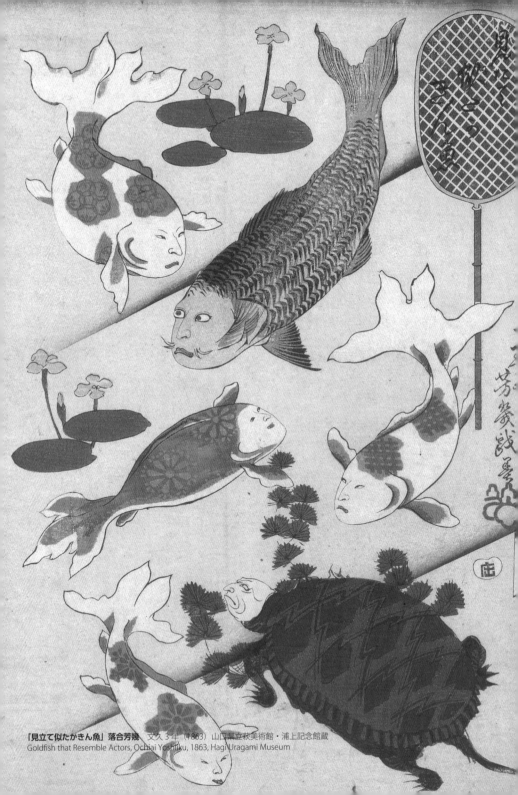

「見立て似たかきん魚」落合芳幾　文久 3 年（1863）山口県立萩美術館・浦上記念館蔵
Goldfish that Resemble Actors, Ochiai Yoshiiku, 1863, Hagi Uragami Museum

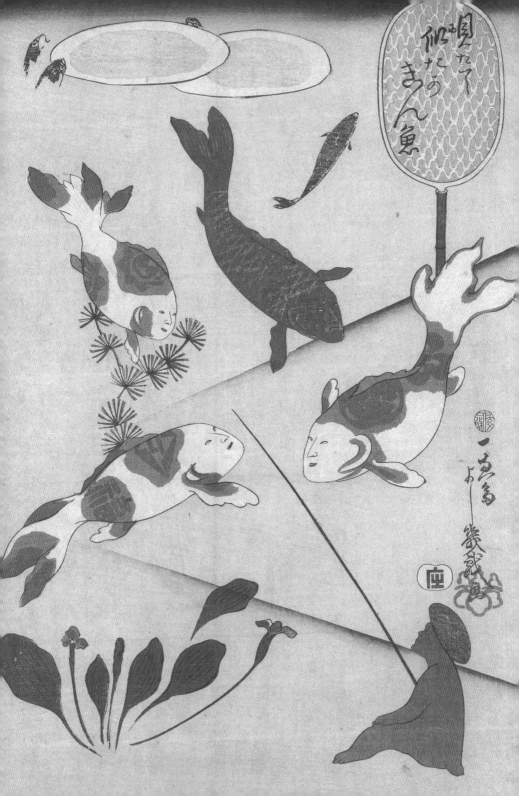

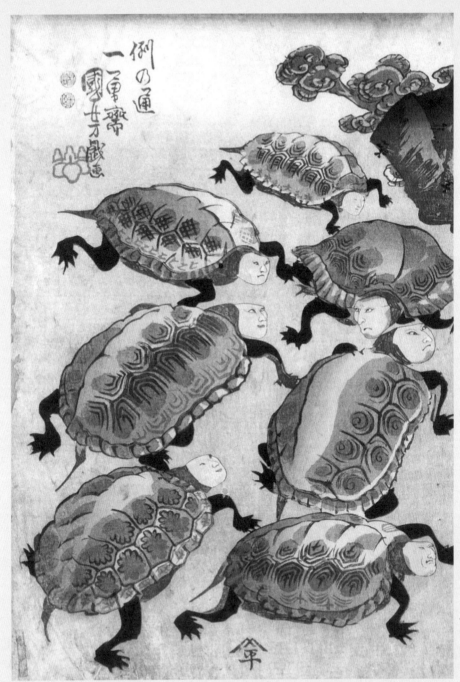

「亀喜妙々」歌川国芳 嘉永元年（1848）頃 東京都立中央図書館特別文庫室蔵
Kiki Myomyo: Tortoises with Actors' Faces, Utagawa Kuniyoshi, Circa1848, Tokyo Metropolitan Library

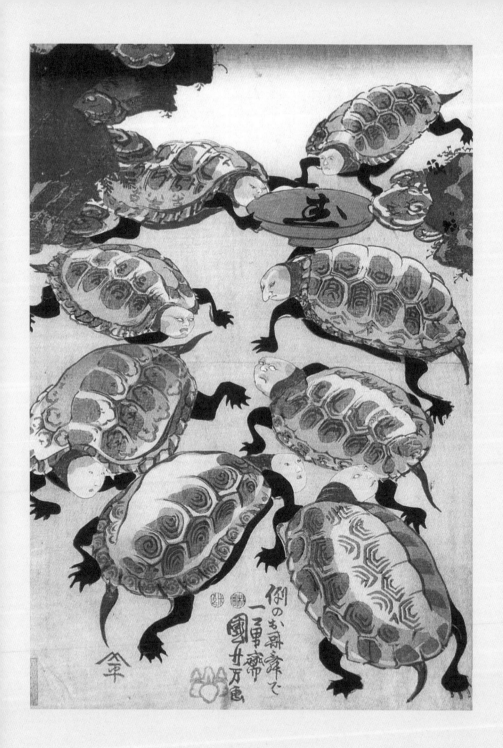

寄絵

Yose-e

ある物を寄せ集めて別の物に作り上げ、立体的に描いたもの。最初の物と、できあがった別の物との落差が大きいほど面白みがある。これは「だまし絵」とも呼ばれ、影響を受けたかどうかはわからないが、花や果物、動物などを組み合わせて人物像を描いた16世紀イタリアの画家アルチンボルドの作品と同じ発想といえよう。

A three-dimensional picture in which different things are collected together and turned into something else. The fun lies in the difference between the original things and the thing they are turned into. Also known as *damashi-e* (trompe l'oeil). It is not known who influenced who, but *yose-e* are similar to the work of Giuseppe Arcimboldo, the 16th century Italian painter who painted people together with flowers and fruits, and animals.

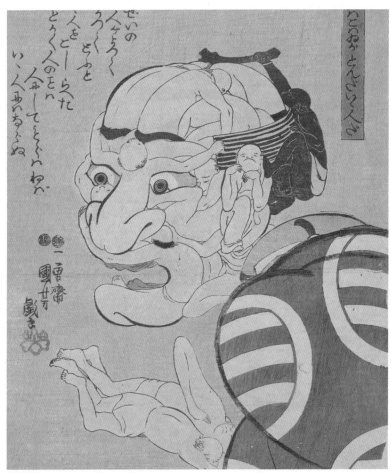

「みかけはこはゐがとんだいゝ人だ」歌川国芳
弘化4年（1847）頃　福岡市博物館蔵
He Looks Fierce but He's Really a Great Man,
Utagawa Kuniyoshi, Circa1847, Fukuoka City
Museum

「としよりのよふな若い人だ」歌川国芳
弘化4年（1847）頃　山口県立萩美術館・浦上記念館蔵
Young Woman Who Looks Like an Old Lady, Utagawa
Kuniyoshi, Circa1847, Hagi Uragami Museum

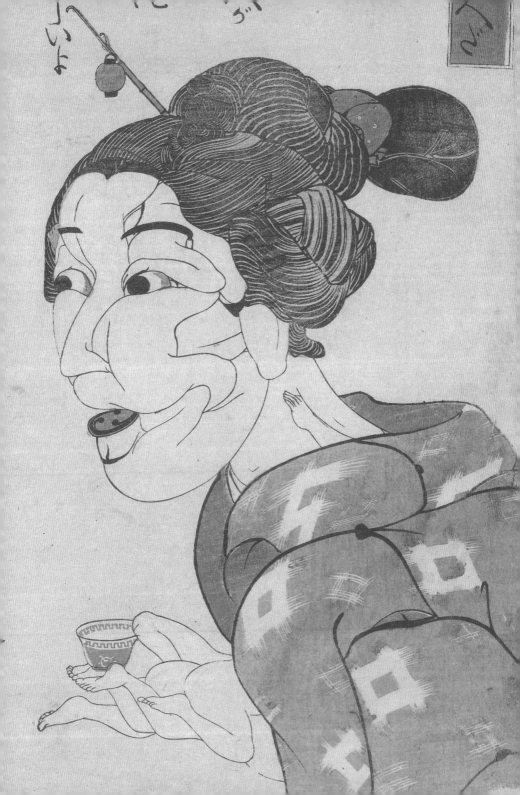

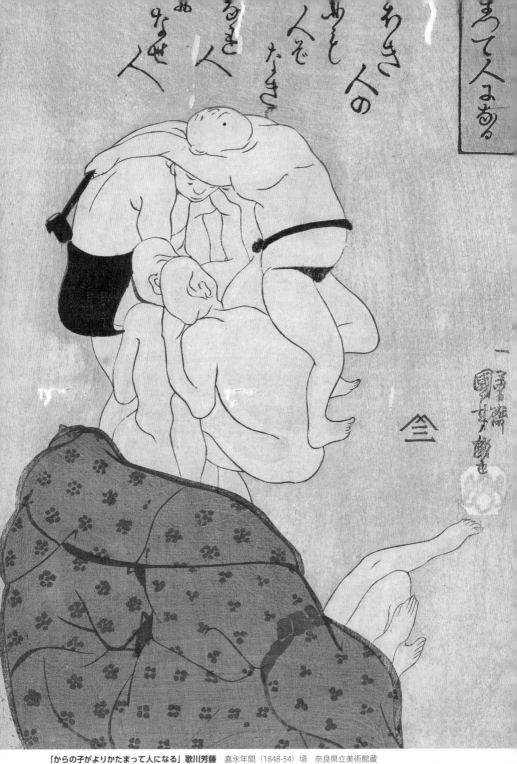

「からの子がよりかたまって人になる」歌川芳藤　嘉永年間（1848-54）頃　奈良県立美術館蔵
Picture of Trick, A Figure Made of Chinese Children, Utagawa Yoshifuji, Circa1848-54, Nara Prefecture Museum of Art

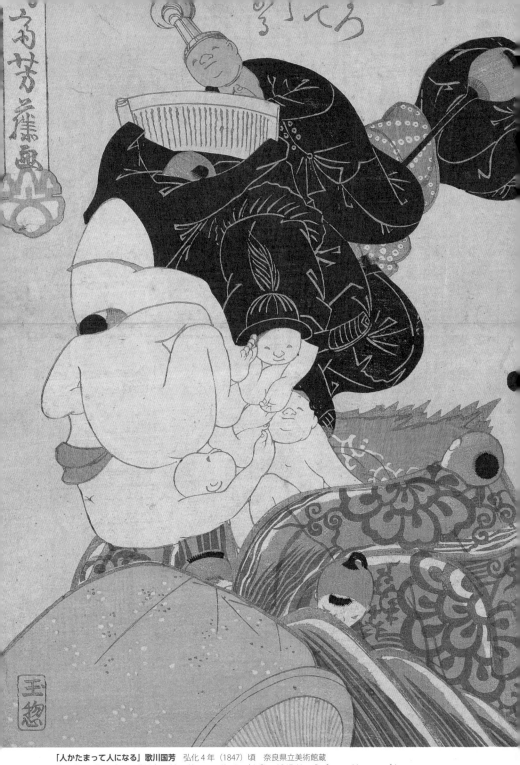

「人かたまって人になる」歌川国芳　弘化4年（1847）頃　奈良県立美術館蔵
Man Come Together and Make a Man, Utagawa Kuniyoshi, Circa1847, Nara Prefecture Museum of Art

動物たちの諷刺画

Animal fushiga

ここに登場するのは、猫、象、狸、猿、雀などである。動物たちを使った戯画は、魚類や昆虫、草花に至るまで、人以外の生き物がまるで人のように立ち振る舞う姿が描かれている。その姿はなんとも滑稽であり、また愛らしく身近に感じるものである。

Appearing in the pictures are cats, elephants, raccoons, monkeys and sparrows. The *fushiga* using animals depict living things other than humans, from fish and insects to flowers acting just like humans. The sight of them is both comical and adorable.

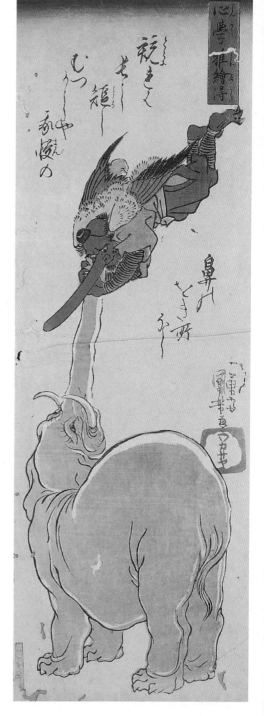

「心学稚絵得　我慢の鼻」
歌川国芳　天保末期頃
東京都立中央図書館特別文庫室蔵
Elephant Catching a Flying Tengu,
Utagawa Kuniyoshi, Circa1840,
Tokyo Metropolitan Library

次頁
「与はなさけ浮名の横ぐし」
落合芳幾　万延元年（1860）
山口県立萩美術館・浦上記念館蔵
Cats playing Popular Kabuki Play,
Utagawa Yoshiiku, 1860,
Hagi Uragami Museum

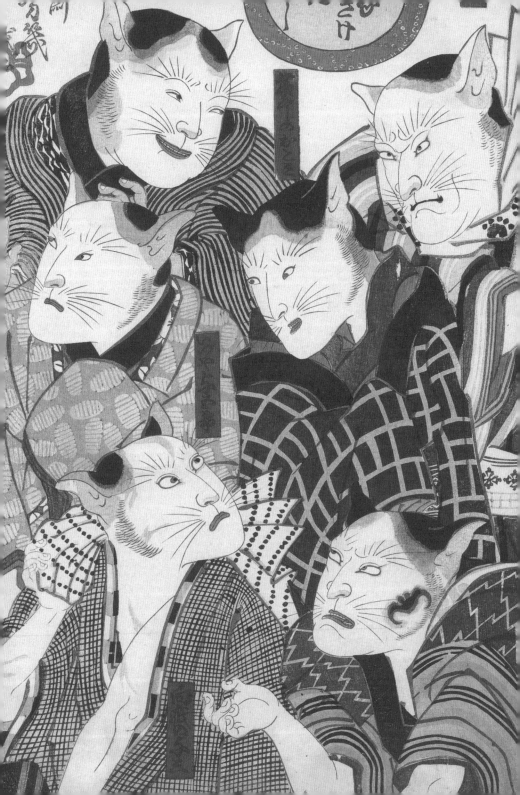

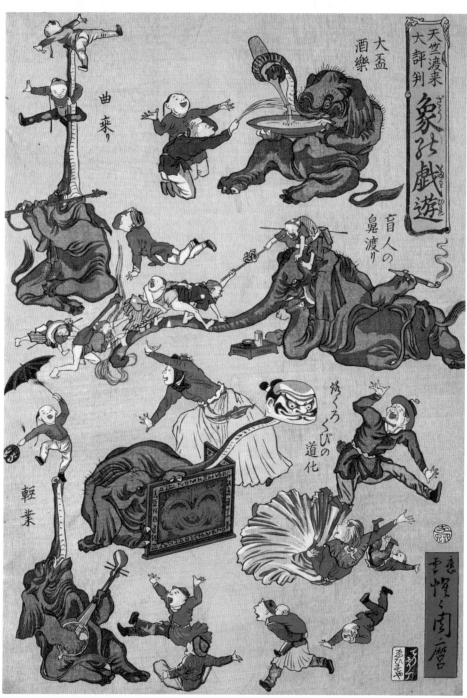

「天竺渡来大評判　象の戯遊」河鍋暁斎　文久 3 年（1863）神戸市立博物館蔵
Play of Elephants, Kawanabe Kyosai, 1863, Kobe City Museum

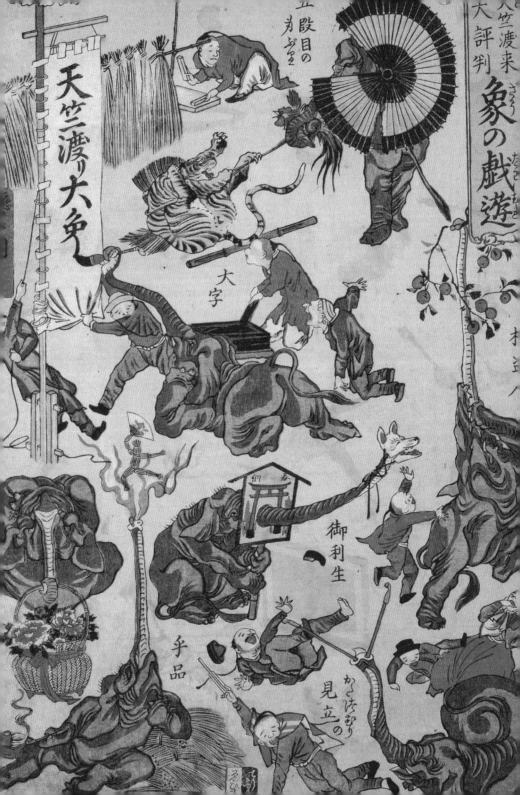

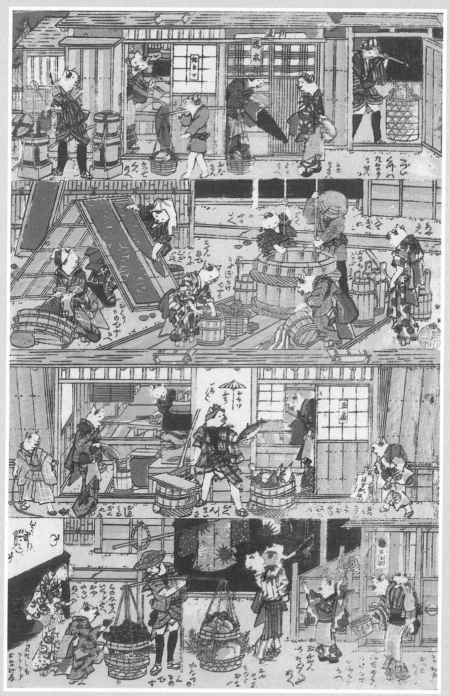

「しん板大長屋猫のぬけうら」歌川芳藤　静岡県立中央図書館蔵
Newly Published; Alleys for Cats Living in a Long Row House,
Utagawa Yoshifuji, Shizuoka Prefectural Central Library

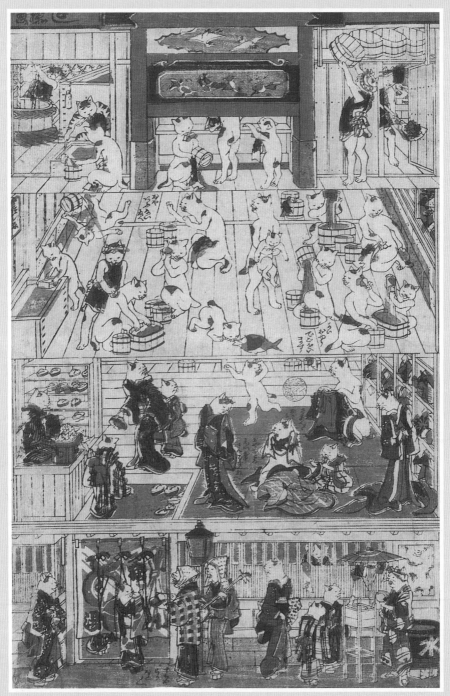

「猫の女風呂」 歌川芳藤　静岡県立中央図書館蔵
Public Bath of Female Cat, Utagawa Yoshifuji, Shizuoka Prefectural Central Library

「狸のうりすへ　狸の引ふね」歌川国芳　東京都立中央図書館特別文庫室蔵
Raccoon Dogs who laugh a look wet futon, Raccoon Dog Drawing a Boat, Utagawa Kuniyoshi, Tokyo Metropolitan Library

「狸の川がり」歌川国芳　東京都立中央図書館特別文庫室蔵
Raccoon Dogs Catching Fish in the River, Raccoon Dogs in Evening Shower, Utagawa Kuniyoshi, Tokyo Metropolitan Library
「狸のうらない」歌川国芳　東京都立中央図書館特別文庫室蔵
Raccoon Dog Consulted a Fortune-teller, Raccoon dog Signs, Utagawa Kuniyoshi, Tokyo Metropolitan Library

「道外十二支　申　山王まつり　酉　とりのまち」歌川国芳
安政2年（1855）東京都立中央図書館特別文庫室蔵
Doke Jyunishi: Comical Zodiac, Utagawa Kuniyoshi,
1855, Tokyo Metropolitan Library

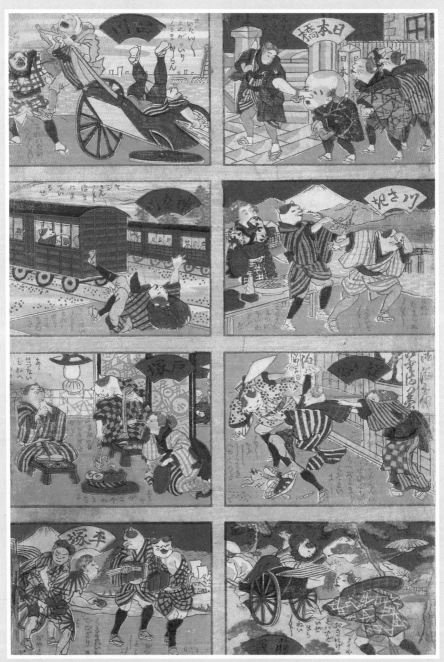

「東海道五十三次之内　第壱」歌川国利　明治時代　東京都立中央図書館特別文庫室蔵
Fifty-three Stages of the Tokaido, Utagawa Kunitoshi, Meiji period, Tokyo Metropolitan Library

「里すゞめねぐらの仮宿」

　弘化2年（1845）の暮れに吉原が火災に見舞
われた。そのため他の土地で臨時に営業するこ
とになり、その宣伝もかねて描かれたものであ
る。また絵を検閲する名主が病気のため、それ
に代わり息子に改印を捺させていたところ、着
物の紋のように印を捺してしまったために問題
になったという曰く付きの作品である。

「里すゝめねぐらの仮宿」歌川国芳
弘化 3 年（1846）　国立国会図書館蔵
Village Sparrows: Temporary Shelter in the Nest,
Utagawa Kuniyoshi, 1846, National Diet Library

鯰絵
なまず え
Namazu-e (Catfish pictures)

「鯰絵」は安政2年（1855）10月2日の江戸地震発生後、大量に出版された錦絵版画のことで、これは地震見舞いにきた地方の人の帰国報告の材料ともなり、江戸の災害瓦版情報は全国各地で求められた。現在残されているものだけでも200種に及び、作者、版元の記載はないが、歌川国芳や仮名垣魯文などの戯作者や、多くの作家たちが関わっていた。当時、地震は地下で大鯰が暴れると起こるものと信じられており、しかも悪政のときに鯰が怒って地面を揺らすと考えられ、政治不信や物価高騰への不満を地震と結びつけて考えたため、鯰絵は人気を博した。

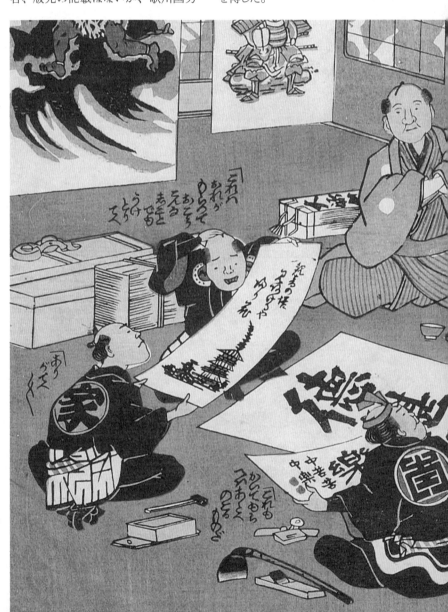

Namazu-e are a type of ukiyo-e published in large volumes after the Edo earthquake of 2 October 1855. They also became the subject of reports by people from the regions returning home who had come Edo to condole about the earthquake, and articles about the quake in the block-print newspapers of the Edo were sought after throughout Japan. At the time it was believed that earthquakes were caused by large catfish thrashing violently underneath the ground and that the ground shakes when the catfish become angry about the bad state of government. *Namazu-e* became popular as they connected earthquakes with a distrust of politics and complaints about rising prices

「鯰筆を震」**安政 2 年（1855）**東京都立中央図書館特別文庫室蔵　Calligraphy Catfish, 1855, Tokyo Metropolitan Library

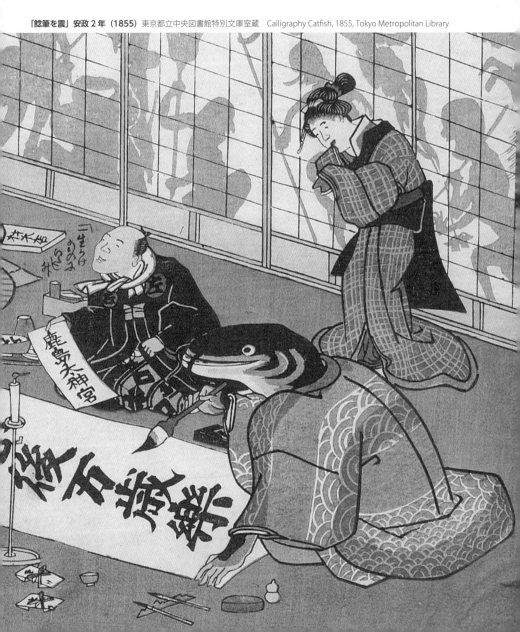

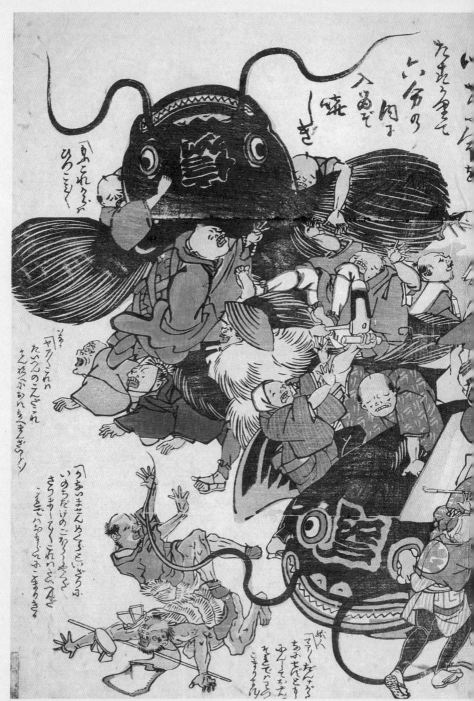

「江戸信州鯰の生捕」安政 2 年（1855）東京都立中央図書館特別文庫室蔵
Catch a Catfish, 1855, Tokyo Metropolitan Library

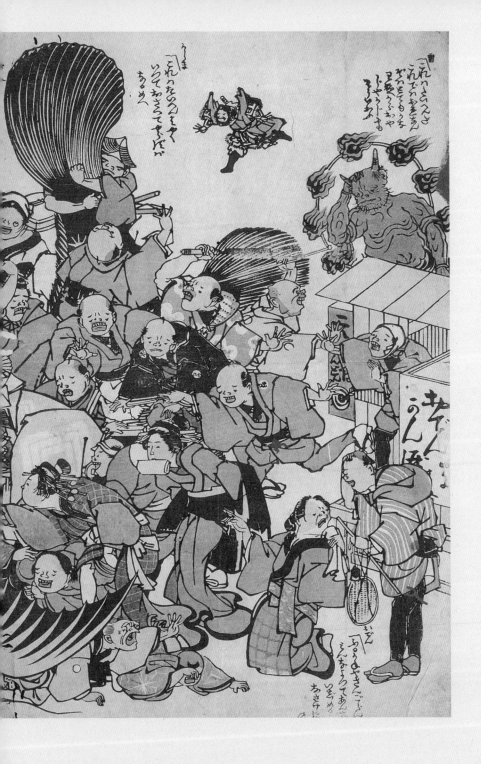

「大都會無事」安政 2 年（1855）東京都立中央図書館特別文庫室蔵
Daitokai Buji, 1855, Tokyo Metropolitan Library

「地震よけの歌」安政 2 年（1855）
国立国会図書館蔵
Jishin Yoke no Uta: Daikoku
Redistributes Wealthies's Riches,
1855, National Diet Library

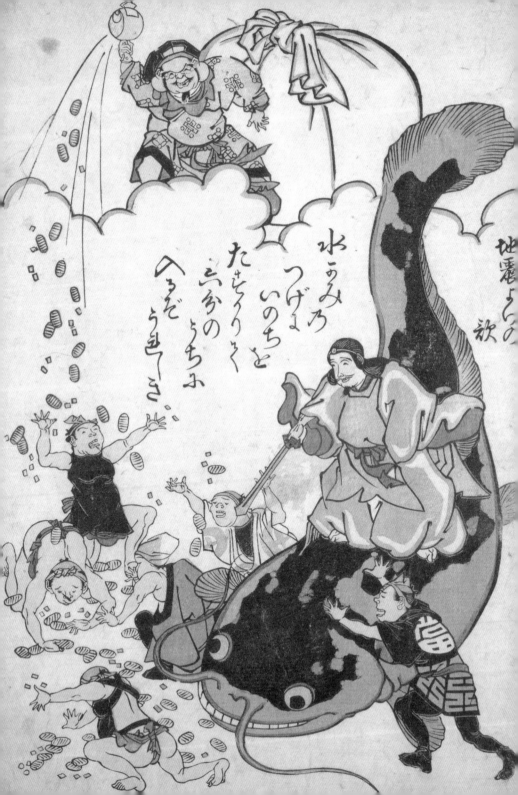

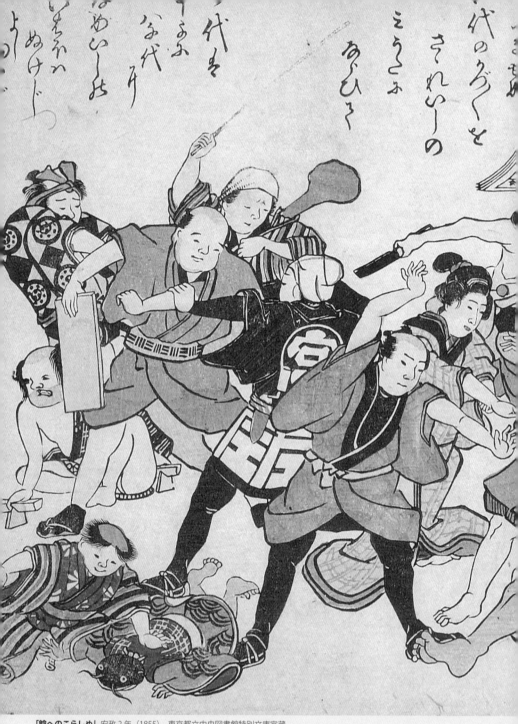

「鯰へのこらしめ」安政2年（1855） 東京都立中央図書館特別文庫室蔵
Namazu eno Korashime: Punish the Catfish, 1855, Tokyo Metropolitan Library

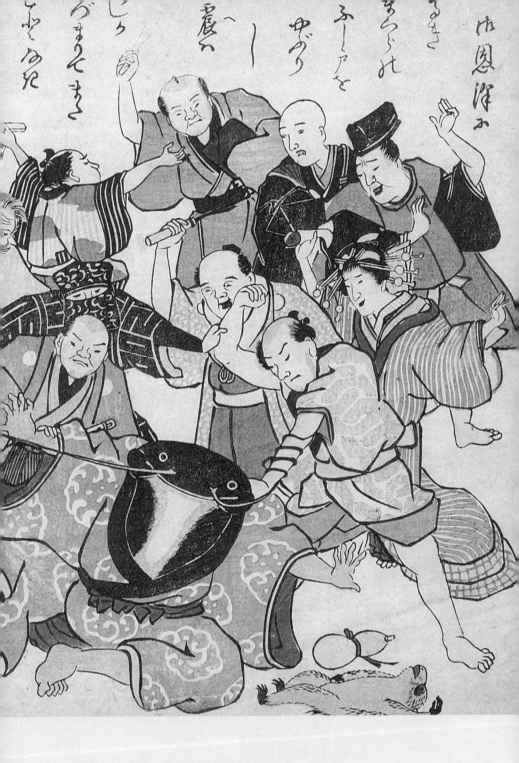

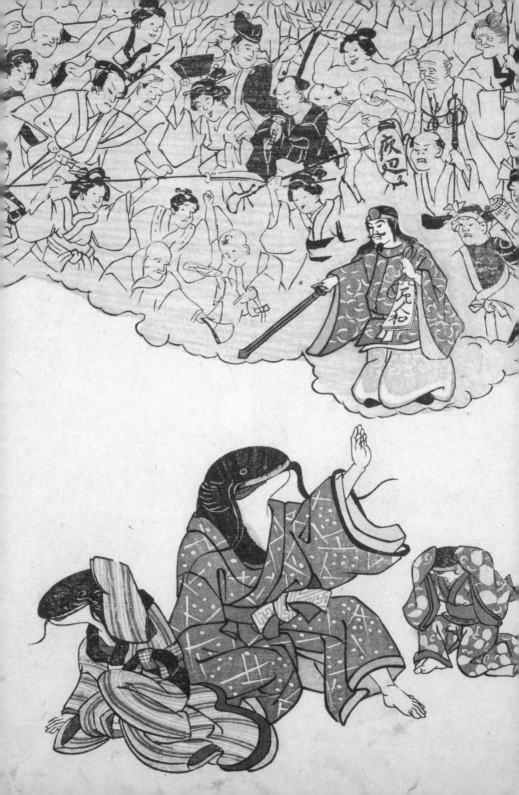

「お老なまづ」河鍋暁斎　安政5年（1858）国立国会図書館蔵
Oro Namazu: Catfish of the Elderly, Kawanabe Kyosai, 1858, National Diet Library

「鯰の親子」安政2年（1855）
国立国会図書館蔵
Namazu no Oyako: Family Catfish,
1855, National Diet Library

絵文字

Emoji

「絵文字」は文字の肉を膨らませ、その形の中に絵をはめ込んだ「はめ絵」や「飾り文字」のこと。遊び心満点の「猫の当字」などは、猫の生態を熟知している国芳だからこそ描けたものである。

Picture characters (*emoji*) are *hame-e* in which a text character is plumped up and a picture is inserted within its shape, or decorative characters. Kuniyoshi was able to draw the full-of-fun *Neko no ateji* (Words made by cats) because of his familiarity with the characteristics of cats.

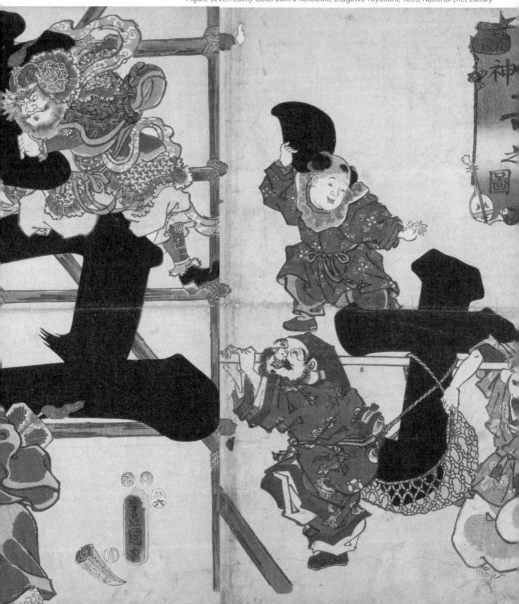

「万民おどろ木」　国立国会図書館蔵　Banmin Odoroki, National Diet Library

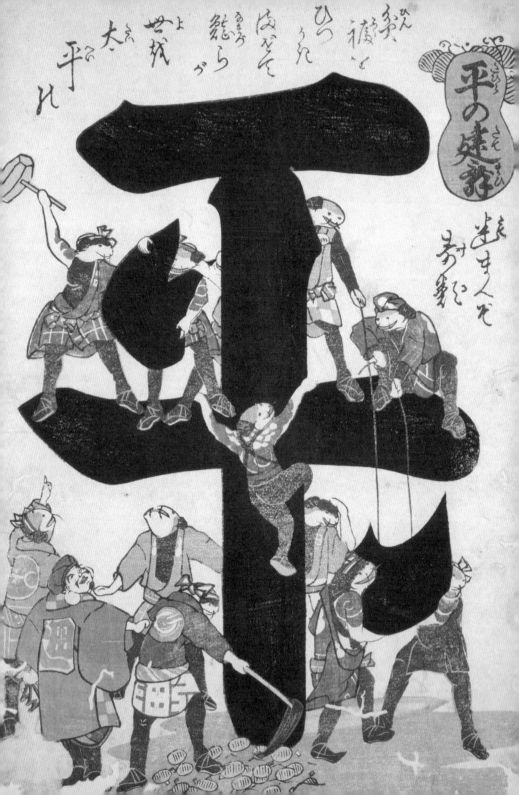

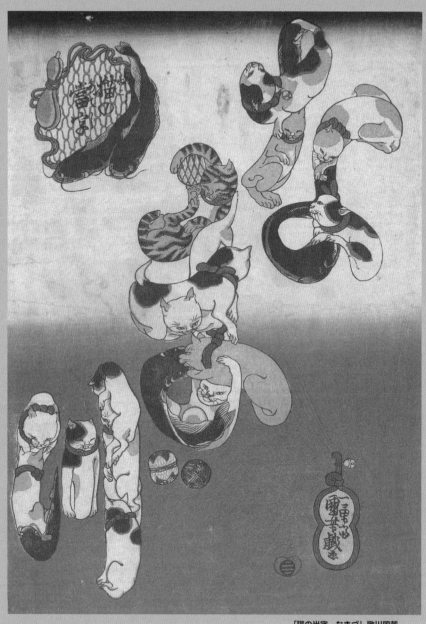

「猫の当字　なまづ」歌川国芳
天保末期〜弘化初期（1843-45）頃
山口県立萩美術館・浦上記念館蔵
A Substitute Character Formed by
Cats: A Catfish, Utagawa Kuniyoshi,
Circa1843-45, Hagi Uragami Museum

「平の建舞」　国立国会図書館蔵
Hira no Tatemae, National Diet Library

判じ絵
Hanji-e

「判じる」は、「推しはかって考える」という意味。絵から推理して考えるということで、幕末の嘉永から万延頃にかけて流行した。並べた絵を言葉にして読むと一つの名称になる庶民の知的娯楽だった謎解きで、いわば目で見る謎謎のことである。もともとは平安末期に始まったことば遊びということだが、江戸時代には問題の答えとなる言葉を分解して、異なる意味の単語を作り出す形式の判じ絵が流行した。

The verb *hanjiru* in Japanese means to "figure out." *Hanji-e* (rebus pictures) in which a word or phrase is represented by pictures that suggest that word or phrase were popular from the Kaei to the Manen periods during the Tokugawa shogunate. The riddle-solving nature of rebus pictures made then a form of intellectual entertainment for the common people at the time.

「しん板新工風役者名尽はんじ物 」歌川重宣
弘化 4 〜嘉永 5 年（1847-52）頃　静岡県立中央図書館蔵
Pictorial Quizzes: Kitchen Utensils, Utagawa Shigenobu, Circa1847-52, Shizuoka Prefectural Central Library

「源氏雲浮世画合　帚木　葛の葉狐」
歌川国芳　弘化 3 年（1846）頃
東京都立中央図書館特別文庫室蔵
A Fox Going Back to the Woods Leaving Her Child Behind Because Her Real Self was Unveiled, Utagawa Kuniyoshi, Circa1846, Tokyo Metropolitan Library

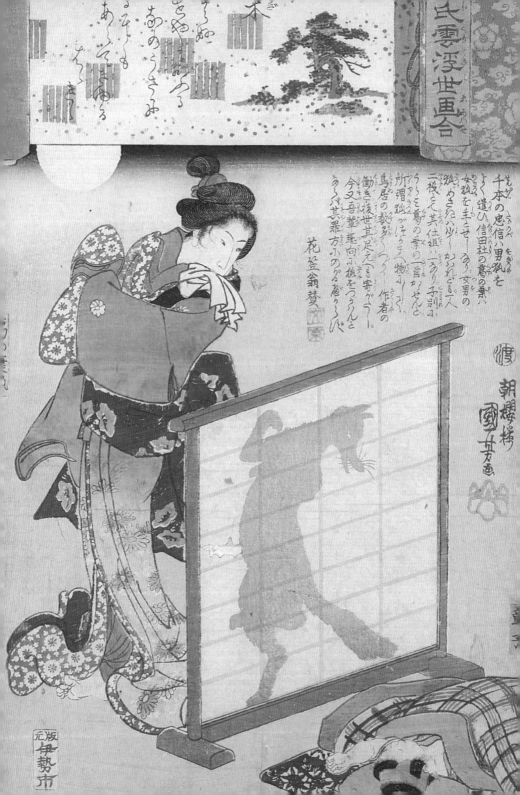

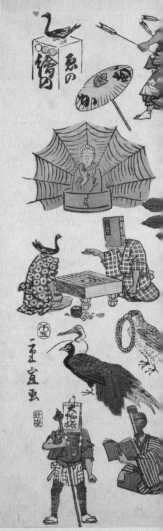

上・右
「江戸名所はんじもの」歌川重宣
安政5年（1858）　国立国会図書館蔵
Pictorial Quizzes: View of the Edo,
Utagawa Shigenobu, 1858, National
Diet Library

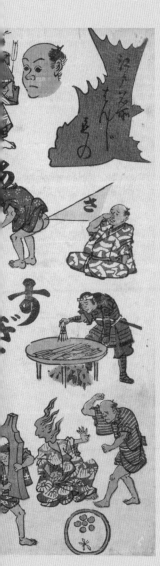
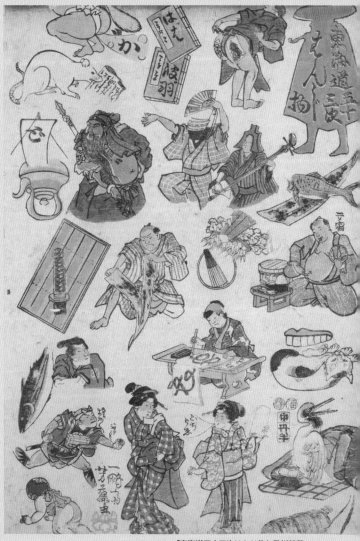

「東海道五十三次はんじ物」歌川芳藤
国立国会図書館蔵
Pictorial Quizzes: Fifty-three Stages
of the Tokaido, Utagawa Yoshifuji,
National Diet Library

さまざまな職人の仕事やその風俗を描き集めた、職人尽し絵という絵画がある。ここでは人面、動物、鬼灯や将棋の駒などのユニークな世界が描かれ、いつまで眺めていても飽き足らない。

A type of painting that depicts various artisans at work and their practices. In this picture is depicted a unique world of human faces, animals, Chinese lantern plants and *shogi* chess pieces, the detail of which you will never tire of.

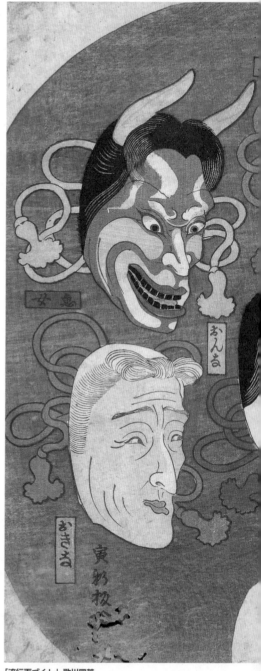

「流行面づくし」歌川国芳
天保元年（1830）北九州市立美術館蔵
Fully Decorated with Trendy Masks,
Utagawa Kuniyoshi, 1830, Kitakyushu
Municipal Museum of Art

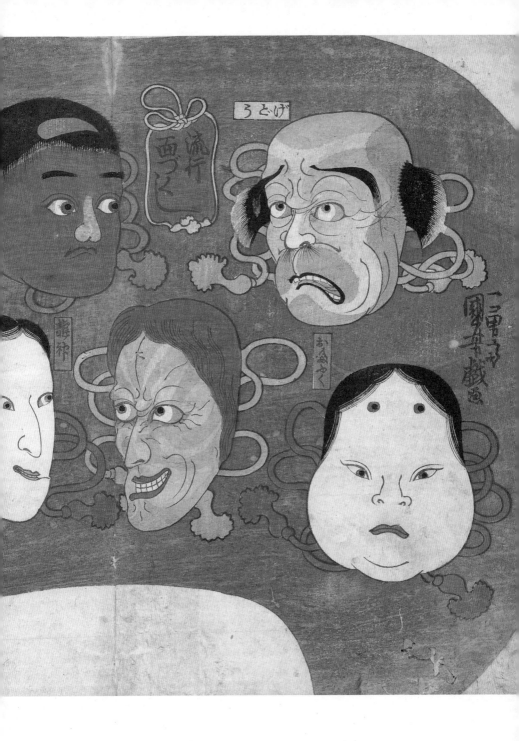

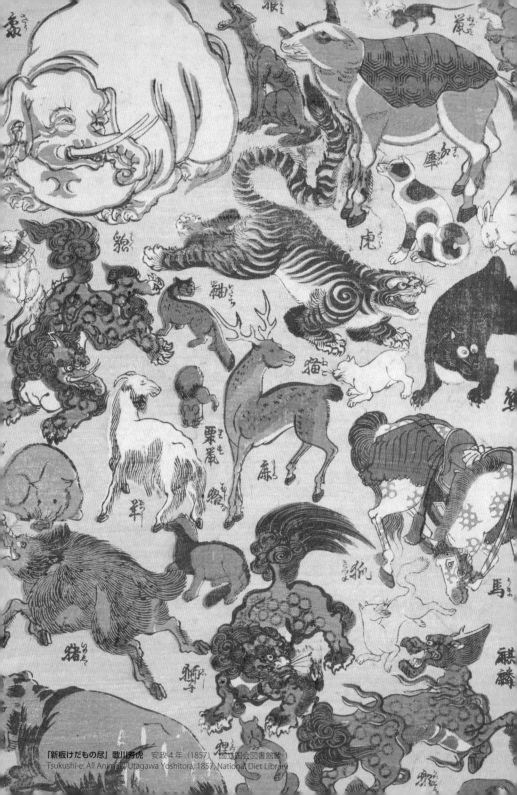

「新板けだもの尽」歌川芳虎　安政4年（1857）国立国会図書館蔵
Tsukushi-e: All Animals, Utagawa Yoshitora, 1857, National Diet Library

『新版鳥つくし』落合芳幾　国立国会図書館蔵　Toushi-e: All birds, Ochiai Yoshiku, National Diet Library

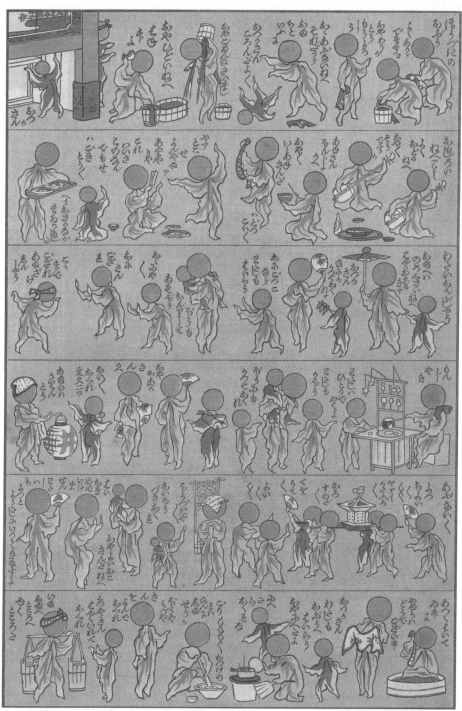

「しん板ほうづきあそび」歌川芳藤　山口県立萩美術館・浦上記念館蔵
Tsukushi-e: Enumeration of Ground Cherries, Utagawa Yoshifuji, Hagi Uragami Museum

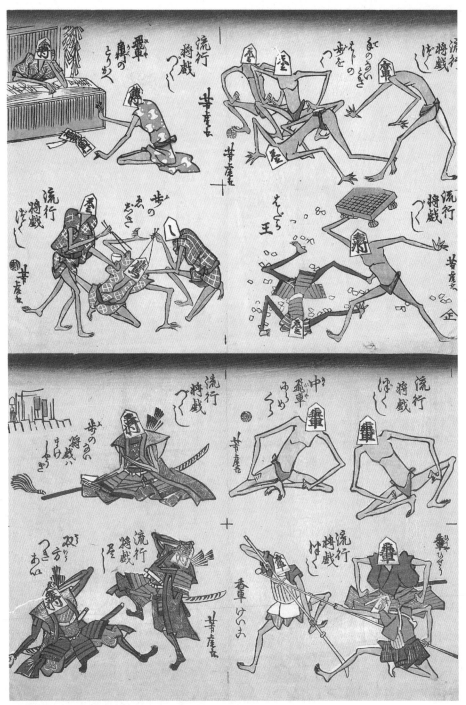

「流行将戯づくし」歌川芳虎 天保14〜弘化4年（1843-47）頃 東京都立中央図書館特別文庫室蔵
Fashionable Comic Set of the Shogi Pieces, Utagawa Yoshitora, Circa1843-47, Tokyo Metropolitan Library

有卦絵

有卦絵（うけえ）

Uke-e ("Run of good fortune" paintings)

陰陽道（おんようどう）で、人生は7年間の幸運（有卦）と5年間の不幸（無卦）が12年の周期で繰り返すという。有卦に入ると「福」に通じる頭に「ふ」のつくものを7つ贈って祝う風習が江戸時代末期に流行した。はじめは「ふ」のつくものを実際に床の間などに飾ったが、後に7つの「ふ」が頭につくものを描いた浮世絵にかわった。福助、福寿草、文、袋、筆、藤、二股大根、ふくら雀、舟、房、鮒などがあり、それをどう描くかが絵師の腕の見せどころであった。

According to the way of Ying and Yang, life is a set of 12-year cycles in which you have good luck (*uke*) for seven years and bad luck (*muke*) for five years. In the late Edo period, it became a popular custom, during an *uke* period, to celebrate by giving seven things that started with the syllable "fu" (the first syllable in the word *fuku* meaning "good luck"). In the beginning, the actual things starting with "fu" were placed in the *tokonoma*, but later were replaced by an ukiyo-e of seven things starting with "fu."

「有卦絵」歌川芳綱
安政5年（1858）
東京都立中央図書館特別文庫室蔵
Uke-e: Painting Called Fortune,
Utagawa Yoshitsuna, 1867, Tokyo
Metropolitan Library

次頁
「卯ノ年二月十日　福助」
落合芳幾
山口県立萩美術館・浦上記念館蔵
Uke-e: Painting Called Fortune,
Fukusuke, Ochiai Yoshiiku, Hagi
Uragami Museum

お福と　二世乃
酒をみて
夫婦
福く
ふえる
子毎に

「福助とおたふく」一秀斎芳勝　嘉永 5 年（1852）　国立国会図書館蔵
Fukusuke and Otafuku, Ishusai Yoshikatsu, 1852, National Diet Library

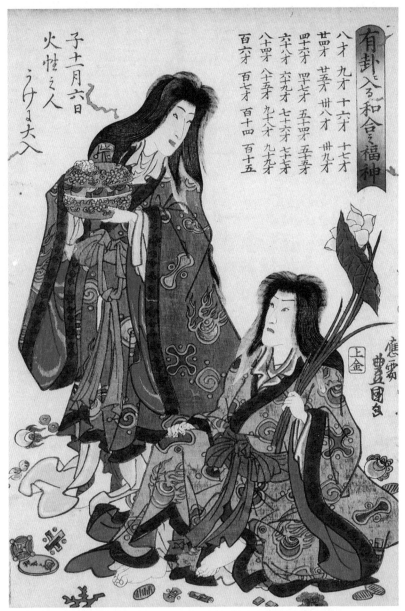

「有卦ニ入る和合之福神」 歌川豊国　嘉永 5 年（1852）　東京都立中央図書館特別文庫室蔵
Uke-e: Painting Called Fortune, Utagawa Toyokuni, 1852, Tokyo Metropolitan Library

「卯の二月十日　金性の人有卦ニ入る」落合芳幾
安政元年（1854）　東京都立中央図書館特別文庫室蔵
Uke-e: Painting Called Fortune, Ochiai Yoshiiku, 1854,
Tokyo Metropolitan Library

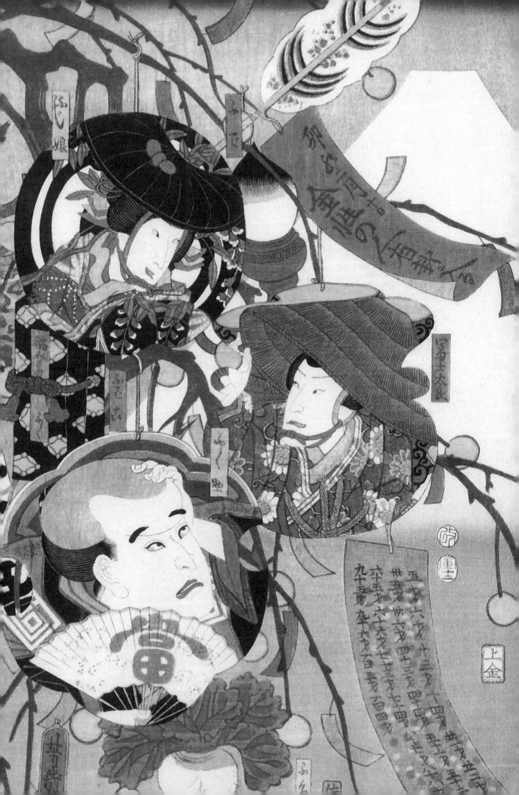

拳遊び

けん
あそ

Ken-asobi

拳遊びは、2人で手を広げたり閉じたり、または指の屈伸などによって勝負を争う遊戯のこと。後に、3人以上であったり、手だけでなく身体全体を用いたりするものも現れたが、基本的に形によって勝敗を決める遊びである。酒宴で行われる遊びだったが、そのうちのいくつかは子供の間でも流行した。

Ken-asobi is a game played by two people competing against other by opening and closing their hands and extending and contracting their fingers. A later version of the game has three or more players who used their entire bodies and not just their hands but it is essentially a game in which the winner is determined based upon shapes. It was originally a game played at drinking parties but which later became popular among children.

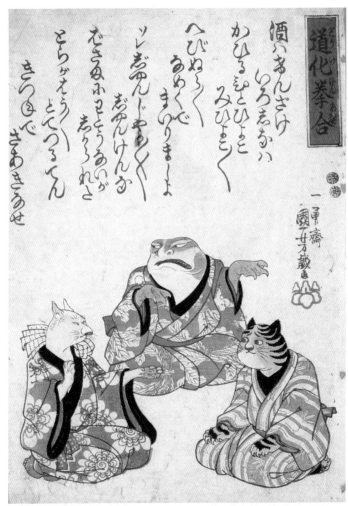

「道化拳合」歌川国芳　弘化4〜嘉永3年（1847-50）頃　東京都立中央図書館特別文庫室蔵
Doke Ken Awase: A Comical Ken Game, Utagawa Kuniyoshi, Circa1847-50, Tokyo Metropolitan Library

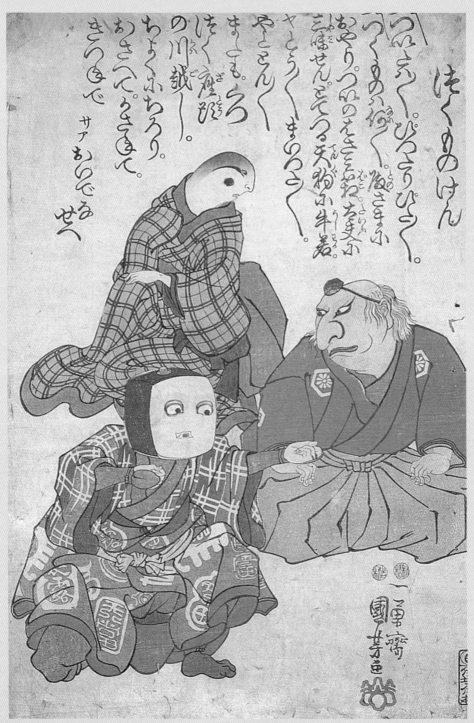

「つくものけん」歌川国芳　弘化4（1847）東京都立中央図書館特別文庫室蔵
Ken Game of the Things Sticking Together, Utagawa Kuniyoshi, 1847, Tokyo Metropolitan Library

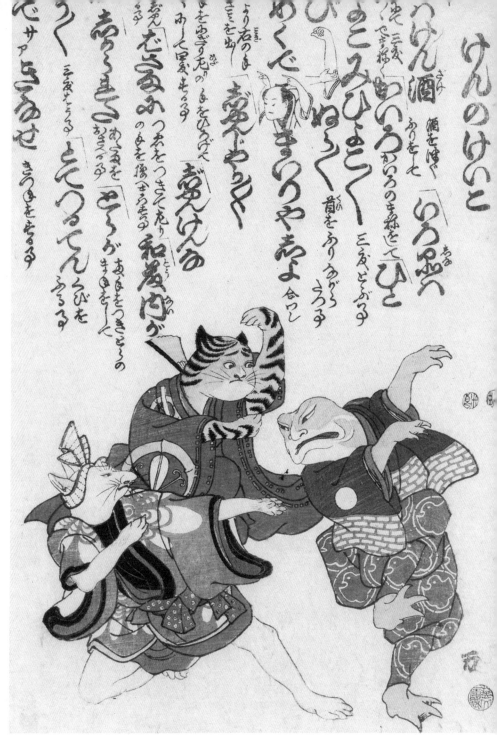

「けんのけいこ」歌川国芳 弘化4年（1847）頃 静岡県立中央図書館蔵
Practice of Ken Game, Utagawa Kuniyoshi, Circa1847, Shizuoka Prefectural Central Library

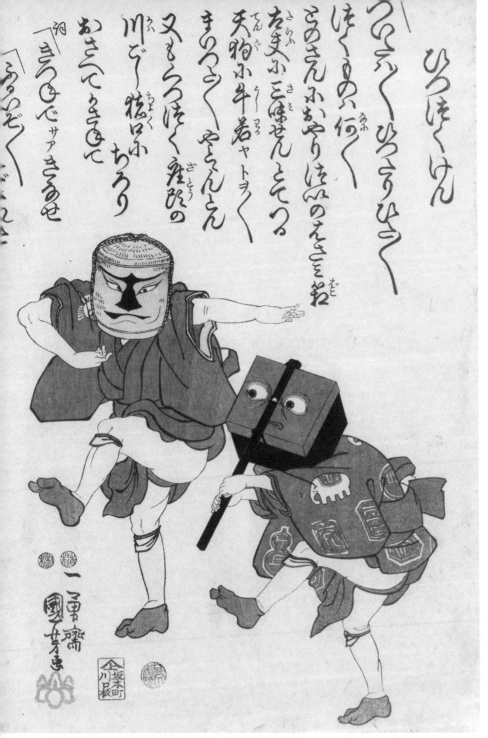

ひつつくけん

つくつくひつくひつきひつく
ほくものゝ何く
ちのさんふおやりほくのえきをお
左又ふ三味せんとそる
天狗小牛若ャトヲく
まろつくやさんとん
又もろほく産ひの
川どゝ松はふ　ちりり
おさくてきくて
「きつゞでサァきくの也
「ふゞぞくゞくくく

「ひつつくけん」歌川国芳　弘化4年（1847）頃　静岡県立中央図書館蔵
Ken Game: Hittukuken, Utagawa Kuniyoshi, Circa1847, Shizuoka Prefectural Central Library

231

小林清親

Kobayashi Kiyochika

清親（1847-1915）は明治7、8年頃、横浜で『ジャパン・ポンチ』を発行していたワーグマンから洋画を習った。そして自然の陰影を極端に浮世絵や戯画に取り入れた風景版画を「光線画」と呼び発表した。後に「清親ポンチ」と呼ばれる戯画・諷刺画を「團團珍聞」などに描いている。

Kobayashi Kiyochika (1847-1915) studed European-style painting and drawing under Charles Wirgman, the publisher of *Japan Punch*, in Yokohama around 1874-1875. He then released woodblock prints of landscapes into which he had incorporated ukiyo-e and caricatures with extremely natural shading and called them *kosenga* (light beam paintings). Thereafter, he drew caricatures and satirical drawings dubbed "Kiyochika Punch" for the *MaruMaru Chinbun* and other periodicals.

「清親ぽんち　両国えこういん」小林清親
明治14年（1881）　京都国際マンガミュージアム蔵
Kiyochika Ponchi: Ryogoku Eko-in, Kobayashi
Kiyochika, 1881, Kyoto International Manga Museum

「清親ポンチ　東京大芳町」小林清親
明治14年（1881）　京都国際マンガミュージアム蔵
Kiyochika Ponchi: Tokyo Oyoshi-cho, Kobayashi
Kiyochika, 1881, Kyoto International Manga Museum

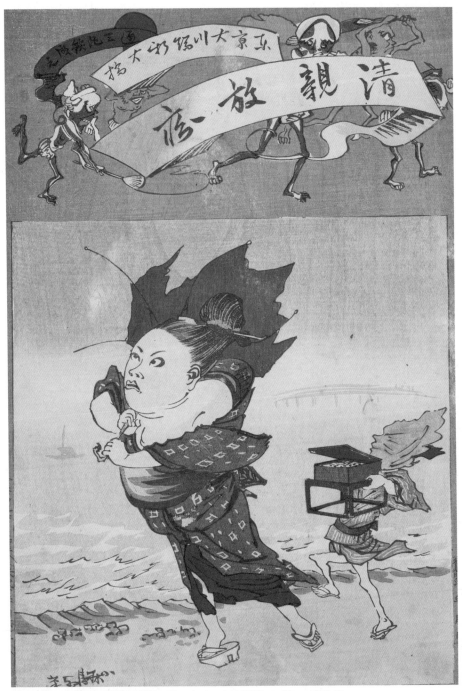

「清親放痴　東京大川端新大橋」小林清親　明治14年（1881）京都国際マンガミュージアム蔵
Kiyochika Ponchi: Tokyo Okawabata Shin'ohashi, Kobayashi Kiyochika,1881, Kyoto International Manga Museum

「泰平腹鼓チャンポン打交」團團珍聞　小林清親　明治 18 年（1885）京都国際マンガミュージアム蔵
Taihei Harazutsumi Chanpon Uchimaze, Marumaru Chinbun, Kobayshi Kiyochika,
1885, Kyoto International Manga Museum

It is so divers and unsettled as to give us a complete puzzle.

「米俵綱引の図」小林清親

　山の斜面には米俵男が体に綱をかけられ、山
上では奸商（悪徳商人のこと）たちが、下手に
は着物姿の庶民たちが綱を引き合っている。山
上には雲に乗った天の使いがバチを振り上げ奸
商たちを襲っている。

「米俵綱引の図」小林清親　明治13年（1880）京都国際マンガミュージアム蔵
Komedawara Tsunahiki: Rice Bundle Tug-of-war, Kobayashi Kiyochika,
1880,Kyoto International Manga Museum

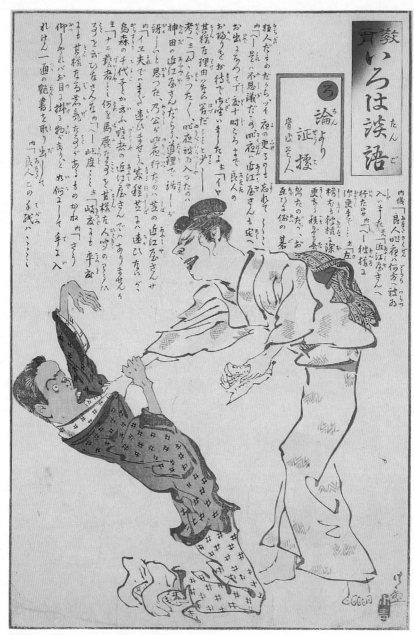

教育
いろは談語

「教育いろは談語　ろ　論より証拠」小林清親　文・骨皮道人
明治30年（1897）　東京都立中央図書館特別文庫室蔵
Kyoiku Iroha Dango: ABC Language Education Stories, Kobayashi Kiyochika, Honekawa
Dojin, 1897, Tokyo Metropolitan Library

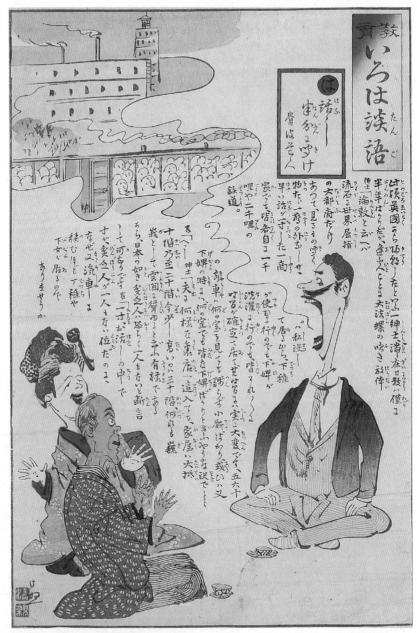

「教育いろは談語　は　話し半分に聞け」小林清親　文・骨皮道人
明治30年（1897）大判錦絵　東京都立中央図書館特別文庫室蔵
Kyoiku Iroha Dango: ABC Language Education Stories, Kobayashi Kiyochika, Honekawa
Dojin, 1897, Vertical oban, Tokyo Metropolitan Library

「酒機嫌十二相之内　理屈を並へる酒癖」
小林清親　明治 18 年（1885）
東京都立中央図書館特別文庫室蔵
Twelve State Drinking Habit, Kobayashi
Kiyochika, 1885, Tokyo Metropolitan Library

「酒機嫌十二相之内　連れを困らせる酒くせ」
小林清親　明治 18 年（1885）
東京都立中央図書館特別文庫室蔵
Twelve State Drinking Habit, Kobayashi
Kiyochika, 1885, Tokyo Metropolitan Library

「目を廻す器械」団団珍聞・明治18年9月5日号　小林清親　明治18年（1885）京都国際マンガミュージアム蔵
Be in a Whirl of Business, Kobayashi Kiyochika, 1885, Kyoto International Manga Museum

「思想の積荷」団団珍聞・明治19年2月6日号　明治19年（1886）京都国際マンガミュージアム蔵
Kobayashi Kiyochika, 1886, Kyoto International Manga Museum

日本萬歳 百撰百笑

Nippon Banzai Hyakusen Hyakushō

　明治15年（1882）頃から経費のかかる錦絵は石版画や活版刷の画に押されて需要が低迷してくる。清親もこの頃になると錦絵を描く機会がなかなか見つからなかったが、日清戦争が再び錦絵界をよみがえらせた。戦争報道画としての錦絵が人気を博したのである。清親も戦争報道画や清国諷刺漫画をたくさん描くが、その中でも代表的なものが「百撰百笑」シリーズである。

From around 1882, demand for the costly *nishiki-e* declined, pushed aside by lithography and letterpress printing. Around this time, Kiyochika also had few opportunities to draw *nishiki-e* but the Sino-Japanese War resurrected the world of *nishiki-e*. Kiyochika produced a number of "war report" pictures and satirical manga about the Chinese, the most well-known of which was the series *Hyakusen Hyakushō* (One Hundred Selections, One Hundred Laughs).

「日本万歳　百撰百笑　北京の摘草」小林清親　骨皮道人・文
明治28年（1895）　静岡県立中央図書館蔵
The Comics Series Nippon Banzai; Hyakusen Hyakusho, Kobayashi Kiyochika, Honekawa Dojin, 1895, Shizuoka Prefectural Central Library

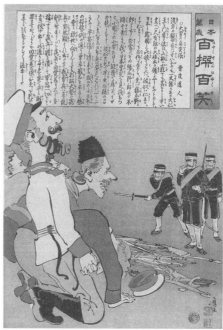

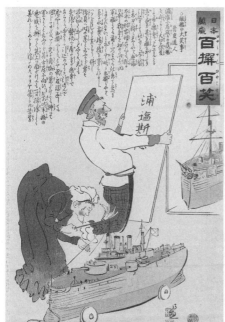

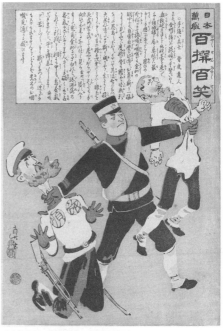

「日本万歳　百撰百笑　苦しい網頼み」
「日本万歳　百撰百笑　敵艦の大笑事」
「日本万歳　百撰百笑　大男の兵突張」
「日本万歳　百撰百笑　手強い兵士」

小林清親　骨皮道人・文　明治 37 年（1904）静岡県立中央図書館蔵
The Comics Series Nippon Banzai; Hyakusen Hyakusho, Kobayashi Kiyochika, Honekawa Dojin, 1904, Shizuoka Prefectural Central Library

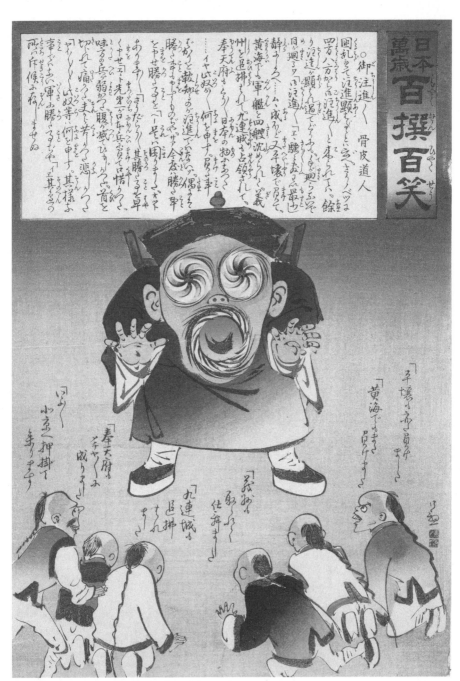

「日本万歳　百撰百笑　御注進御注進」小林清親　骨皮道人・文
明治 27 年（1894）　山口県立萩美術館・浦上記念館蔵
The Comics Series Nippon Banzai; Hyakusen Hyakusho, Kobayashi
Kiyochika, Honekawa Dojin, 1894, Hagi Uragami Museum

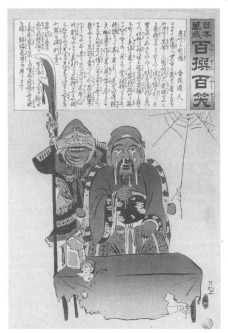

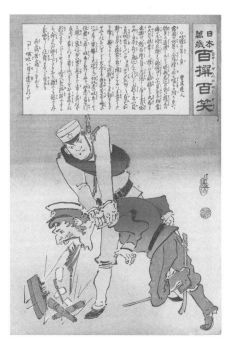

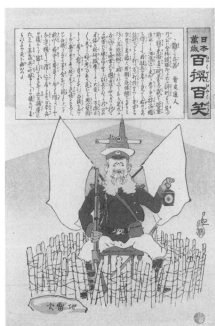

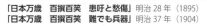

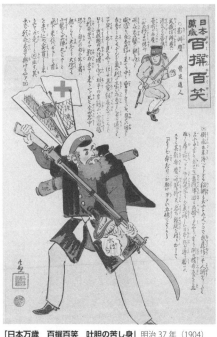

「日本万歳　百撰百笑　患吁と愁傷」明治 28 年（1895）
「日本万歳　百撰百笑　難でも兵器」明治 37 年（1904）

「日本万歳　百撰百笑　吐胆の苦し身」明治 37 年（1904）
「日本万歳　百撰百笑　影辨慶」明治 37 年（1904）

小林清親　骨皮道人・文　静岡県立中央図書館蔵
The Comics Series Nippon Banzai; Hyakusen Hyakusho, Kobayashi Kiyochika, Honekawa Dojin, Shizuoka Prefectural Central Library

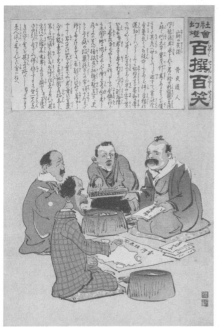

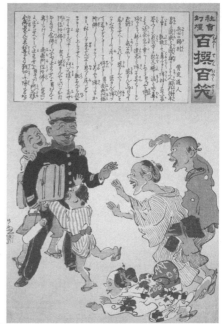

「社会幻燈　百撰百笑　山師の笑談」
「社会幻燈　百撰百笑　細君の歓迎」

「社会幻燈　百撰百笑　兵士の帰村」
「社会幻燈　百撰百笑　開化振」

小林清親　骨皮道人・文　明治 28 年（1895）　国立国会図書館蔵
The Comics Series Shakaigento; Hyakusen Hyakusho,
Kobayashi Kiyochika, Honekawa Dojin, 1895, National Diet Library

漫画と呼ぶようになったのは大正からで、明治時代のポンチ、パックがあまりにも通俗的なので改称された。北沢楽天の去った「東京パック」は竹久夢二、小杉未醒、小川芋銭らの寄稿で継続して出されていたが大正4年（1915）に休刊。大正時代は時事新報以外の新聞にも多くの専属漫画家たちがいて腕を競っていた。朝日新聞の岡本一平、やまと新聞の宍戸左行、中央新聞の下川凹天などである。大正4年、岡本一平は各新聞社で働く漫画家に呼びかけ、親睦と情報交換、そして漫画家という職業を宣伝するために東京漫画会を結成していった。展覧会や講演会を開催し、地方を旅して観光宣伝を漫画により紹介した。この運動が成果をみせ今日の漫画ブームの基礎を築いた。

The word "manga" was first used in the Taisho period as the words "punch" and "puck" of the Meiji era were considered to lack sophistication. Kitazawa Rakuten's *Tokyo Puck* continued to be published with contributions from Takehisa Yumeji, Kosugi Misei, Ogawa Usen and others, but went into hiatus in 1915. In the Taisho era, there were a number of contracted manga artists exhibiting their skills in newspapers other than *Jiji Shinpo*. Okamoto Ippei called upon manga artists working at the various newspaper companies to form a society for fellowship and information exchange, and for promotion of the profession of manga artist. The movement bore fruit and laid the foundation of today's "manga boom."

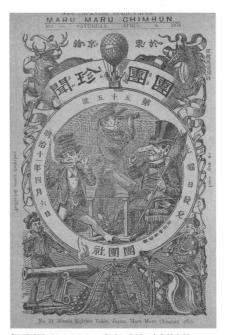

「團團珍聞（まるまるちんぶん）」表紙　本多錦吉郎
明治11年（1878）團團社　京都国際漫画ミュージアム蔵
Marumaru Chinbun, Honda Kinkichiro, 1878, Marumaru-sha, Kyoto International Manga Museum

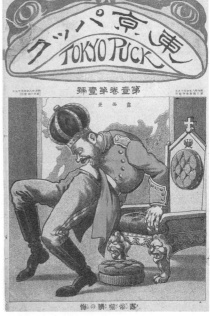

「東京パック」創刊号「露帝噬臍の悔」　明治38年4月15日号　さいたま市立漫画会館蔵　Tokyo Puck, 1905, Saitama Municipal Cartoon Art Museum

247

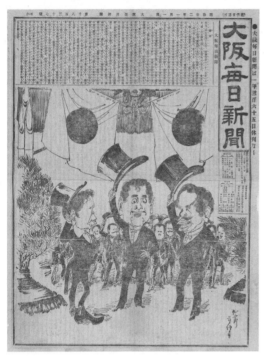

「大阪毎日新聞」 明治22年（1889）1月1日
京都国際漫画ミュージアム蔵
Osaka Mainichishinbun, 1889, Kyoto International Manga Museum

「草汁漫画」 小川茂吉　明治41年（1908）
日高有倫堂　国立国会図書館蔵
Kusajiru Manga, Ogawa Shigekichi Works, 1908,
Hidaka Yurindo, National Diet Library

「酒の虫」漫画双紙　山田みのる著
大正7年（1918）　磯部甲陽堂　国立国会図書館蔵
Sake no Mushi: Comics and Description, Yamada Minoru,
1918, Isobe Koyodo, National Diet Library

「化の皮」漫画双紙　服部亮英著
大正8年（1919）磯部甲陽堂　国立国会図書館蔵
Bakenokawa: Comics and Description, Hattori Ryoei,
1919, Isobe Koyodo, National Diet Library

「運動漫画集　ホームラン」吉岡鳥平著
大正 13 年（1924）中央運動社　国立国会図書館蔵
Undo Mangashu: Comics Sports, Yoshioka Torihei,
1924, Chuo Undosha, National Diet Library

「甘い世の中」吉岡鳥平著　大正 10 年（1921）
弘学館　国立国会図書館蔵
Amai Yononaka: Torihei Comics, Yoshioka
Torihei, 1921, Kogakukan, National Diet Library

「お目出度い群」吉岡鳥平著　大正 10 年（1921）
弘学館　国立国会図書館蔵
Omedetai Mure: Torihei Comics, Yoshioka Torihei, 1921,
Kogakukan, National Diet Library

「可笑味」漫画双紙　岡本一平著　大正 10 年（1921）
磯部甲陽堂　国立国会図書館蔵
Okashimi: Comics and Description, Okamoto Ippei,
1921, Isobe Koyodo, National Diet Library

「新水や空」政治時事漫画　岡本一平著
昭和5〜6年（1930-31）先進社　国立国会図書館蔵
Shi Mizu ya Sora: Comic Depicting the Politics and
Current Affairs, Okamoto Ippei, 1930-31, Senshisha,
National Diet Library

「一平全集」第10巻　岡本一平著
昭和4〜5年（1929-30）先進社　国立国会図書館蔵
Complete Ippei Okamoto, Okamoto Ippei, 1929-30,
Senshisha, National Diet Library

「プロレタリアカット漫画集」闘争ニュース用　昭和5年（1930）
日本プロレタリア美術家同盟著　戦旗社　国立国会図書館蔵
Collection of Cartoon Cut Proletarian, 1930, Japan Alliance Proletarian Artist, Senkisha, National Diet Library

「笑倒兵」川柳漫画　陸軍省つはもの編輯部　昭和8年（1933）つはもの発行所　国立国会図書館蔵
Shotohei: Ridicule to Soldiers, 1933, Tsuwamono Publisher, National Diet Library

「プロレタリア漫画カット集」昭和8年（1955）　日本労働組合自由連合協議会　国立国会図書館蔵
Collection of Cartoon Cut Proletarian , 1955, Council of Trade Unions of Japan Freedom Coalition, National Diet Library

作品解説

Description of Works

〔凡例〕
◎図版解説のデータは、掲載頁、作品名、作者名、制作年代、員数、材質・技法、寸法、所蔵の順に掲載している。
◎法量の単位はセンチメートルで、特に表記のない場合はすべて縦×横である。
◎絵巻、画帖、半紙本、巻子本はスペースの都合で図版の一部のみ掲載した。

7,16,17p「画本古鳥図賀比（えほんことりつかい）」耳鳥斎 文化2年（1805）半紙本三冊 個人蔵　Ehon Kotoritsukai: Comic Picture Book, Nichosai, 1805, Hanshi-bon 3 volumes, Private Collection

　絵や浄瑠璃が好きな耳鳥斎（にちょうさい）は戯画の世界にその奇才ぶりを発揮した。その並外れた独創的な発想は宮武外骨や岡本一平など、後世の人々に多大な影響を与えている。市井（しせい）の滑稽（こっけい）な世相や風俗を肉太の描線で鋭く描き取り、人物画に見られる簡略化された表現には独特の味わいがあり、そのセンスの良さを感じさせる。晩年は「浪花津に梅がへならで耳鳥斎　降る金銀を扇にて取る」と詠われているように、扇に役者絵を描いて人気を博したようである。

8,9,39p「鳥羽絵欠び留（とばえあくびどめ）」竹原春潮斎 寛政5年（1793）半紙本一冊 国立国会図書館蔵　Toba-e Akubidome: Comic Picture Book, Takehara Shunchosai, 1793, Hanshi-bon 1 volume, National Diet Library

　大坂の名所や芝居見物の場面を描いた「摂津名所図会」で知られる春潮斎は、「山州名所図会」「倭図会」などの五畿内をはじめ諸国の名所旧跡の風景を描いている。大坂を代表する狩野派の画家である大岡春卜（しゅんぼく）の弟子でもあり、師ゆずりの鳥羽絵も描いている。手足が蛙のように飛び跳ね、躍動感のある表現が見事である。

10,11p「暁斎百鬼画談」河鍋暁斎 明治22年（1889）画帖一冊　21.2×12.1cm　京都国際マンガミュージアム蔵　Kyosai Hyakki Gadan, Kawanabe Kyosai, 1889, 21.2×12.1cm, Kyoto International Manga Museum

　この「暁斎百夜画談」は折本形式で作られ、さまざまな妖怪が描かれている。百鬼夜行絵巻からの妖怪もあれば、「化物づくし」のような一体一体の妖怪を図鑑のように並べた絵巻から採られたものもある。最初に描かれた骸骨たちは、一時период暁斎の師匠だった国芳の妖怪画が参考になっているらしい。躍動感あふれる筆遣いに妖怪たちの世界がリアルに捉えられている。

12,13p「源頼光公館土蜘作妖怪図」歌川国芳 江戸時代　大判錦絵　三枚続　福岡市博物館蔵
The Earth Spider Conjures up Demons at the Mansion of Minamoto no Yorimitsu, Utagawa Kuniyoshi, Edo period, Vertical oban triptych, Fukuoka City Museum

　病床に伏せる源頼光と宿直（とのい）で碁を打つ四天王たち。背後には土蜘蛛が糸を広げ、さまざまな妖怪が現れている。卜部季武（うらべすえたけ）の紋が天保改革でさまざまな取り締まりを行った老中水野忠邦と同じ逆沢瀉（さかおもだか）であったことなどから、天保改革を諷刺した判じ絵であると江戸中の大評判となった。源頼光は将軍家慶、化物はそれぞれ改革によって取り締まられ失業した人々の怨念であるとされ、化物が何を示すかに人々は熱中した。

14p「清知可保ん知　東京おうじ瀧の川」小林清親 明治14年（1881）大判錦絵　京都国際マンガミュージアム蔵　Kiyochika Ponchi : Tokyo Oji Takinogawa, Kobayashi Kiyochika, 1881, Vertical oban, Kyoto International Manga Museum

　王子は飛鳥山の花見や王子権現への参詣で知られた名所で、ここでは和服姿に下駄、そしてシルクハットが礼儀と心得たところが文明開化らしい。茶店の縁台に座った痩せっぽちの男性が飛ばされ、それを見上げる太っちょ女性の表情が面白い一コマである。

20,21,22,23p「鳥獣人物戯画巻絵」国宝 平安時代末期～鎌倉時代初期　全四巻　京都・高山寺蔵　Choju jinbutsu giga: The Illustrated Handscrolls of Frolicking Animals and Humans, National treasure, Late Heian period - Early Kamakura period, Handscrolls 4 volumes, Kozan-ji Temple, Kyoto　画像提供：東京国立博物館　Image : TNM Image Archives Source : http://TnmArchives.jp/

　絵巻の筆者は鳥羽僧正覚猷（かくゆう）と伝承されているが確証はない。鳥羽僧正は醍醐天皇の皇子、左大臣高明親王四世の孫で、宇治物語の作者といわれる。絵はいずれも墨一色の白描（はくびょう）画で、動物や人物、草木などを的確な筆さばきで描き出している。とくに甲巻は墨の濃淡や強弱のバランスが素晴らしく、抑揚豊かで即興的な描線の筆技が絶妙である。

24,25p「化物婚礼絵巻」巻子本一巻 国際日本文化研究センター蔵　Picture Scroll of Marriage of Monsters, Handscroll 1 volume, International Research Center for Japanese Studies

　媒酌人が娘の家に見合い話を持ってくる場面から始まり、当事者同士の見合い、そして結納、嫁入りの行列、婚礼儀式、子供の出産と続く人間社会の儀礼そのままを妖怪に演じさせた、いかにも奇想天外な絵巻である。

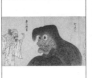

26,27p「化物尽絵巻」北斎季親 江戸時代末期 巻子本一巻 国際日本文化研究センター蔵
Picture Scroll of Monsters, Hokusai Suechika, Late Edo period, Handscroll 1 volume, International Research Center for Japanese Studies
　江戸時代末期の絵師、北斎季親が描いたとされる妖怪たちが、図鑑のように名前を付けられて並んでいる。このような図鑑が生まれる背景には、江戸時代中期に盛んになった本草学の影響もあり、また西洋から医学が伝わったこともきっかけとなっている。本草学は博物学の始まりとなる植物や昆虫、鳥類など、自然物を分類して名づけ体系化した。

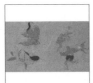

28,29p「百鬼夜行絵巻」 江戸時代中期 巻子本一巻 国立国会図書館蔵　Picture Scroll of Night Parade of One Hundred Demons, Mid-Edo period, Handscroll 1 volume, National Diet Library
　「百鬼夜行（ひゃっきやぎょう）絵巻」は室町後期のもので、百鬼が夜行する様子が描かれている。鉾（ほこ）をかつぐ青鬼と御定を持った赤鬼が疾走する姿に始まり、妖しげな美女の化粧姿、琴、琵琶、笙（しょう）などのさまざまな楽器類、沓（くつ）、扇、鍋、釜、五徳などの台所用具や調度品の化け物が連続的に現れる。最後は日の出とともに闇の中に逃げ帰る様子を描いている。

30,31p「百鬼夜行　相馬内裏」落合芳幾 明治26年（1894）大判錦絵　三枚続　山口県立萩美術館・浦上記念館蔵　Hyakki Yagyo; Soma no Furudairi, Ochiai Yoshiiku, 1894, Vertical oban triptych, Hagi Uragami Museum
　滝夜叉姫（たきやしゃひめ）は平将門（まさかど）の娘といわれる伝説上の女性で、父の志を継いで相馬の古御所に立てこもり、蝦蟇（がま）の妖術を使って源家を悩ます筋が、戯曲や小説に仕立てられて有名である。山東京伝作の読本「善知鳥安方忠義伝（うとうやすかたちゅうぎでん）」や、歌舞伎では「将門記」「四天王」の世界で演じられた。

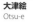

32p 大津絵「鍾馗」 江戸時代後期　額一面　墨摺筆彩　63.6×23.9cm　福岡市博物館蔵　Otsu-e; Shoki the Plague-Queller, Late Edo Period, Colored printing ink, 63.6×23.9cm, Fukuoka City Museum
　太い筆で捉えられた鍾馗（しょうき）の姿には、素朴さの中にダイナミックな躍動感と深い味わいがある。鍾馗は疫病神を追い払い、魔を除くという神。目が大きく、あごひげが濃く、緑色の衣装に黒い冠、長い靴をはき、剣を抜いて疫病神をつかむ姿にかたどられる。玄宗皇帝の夢に現れ、皇帝の病気を治したという進士鍾馗の伝説からきている。

32p 大津絵「大黒外法の相撲」 江戸時代後期～末期　額一面　墨摺筆彩　20.8×15.3cm　福岡市博物館蔵　Otsu-e; Daikoku Wrestling with Geho, Late Edo Period, Colored printing ink, 20.8×15.3cm, Fukuoka City Museum
　外法（げほう）は頭の長いのが特徴の福禄寿のことで、七福神の一人である。その外法が七福神仲間の大黒と相撲の最中。技は「かわずがけ」で、肌白の外法が真っ黒で赤い帽子をかぶった大黒を軽々と抱き上げている。なんとも愛嬌のある神様のユーモアあふれる表情である。

33p 大津絵「鬼鼠柊図」 江戸時代　軸一幅　墨摺筆彩　62.5×23.5cm　大津市歴史博物館蔵
Otsu-e; Demon Cling the Pillar and Following Mouse, Edo Period, Hanging scroll, Colored printing ink, 62.5×23.5cm, Otsu City Museum of History
　柱にかじりつく鬼を、はしごをかけて鼠が追いつめている姿は滑稽である。大黒天が祀られる台所に出没する鼠は大黒さんの使いとされた。鼠がくわえる柊（ひいらぎ）の葉は、魔除けに効果があるとされ、節分には鰯の頭とともに戸口に添えられる。この画題は、福が鬼を退治することを洒落て描いたもので、魔除け、厄除けの効果があったのであろう。

34p 大津絵「猫とねずみ図」 江戸時代　軸一幅　墨摺筆彩　33.7×23.3cm　大津市歴史博物館蔵
Otsu-e; Drinking Mouse and Cat, Edo Period, Hanging scroll, Colored printing ink, 33.7×23.3cm, Otsu City Museum of History
　大きな杯を両手で抱え酒を飲む鼠に、猫が唐辛子をつまんでさらに酒をすすめる。鼠を酔わせ、油断した隙を狙って獲って食おうとする猫の了見が見えみえである。大津絵には、この作品とは逆に猫が飲まされている図柄もある。いずれも酒に飲まれて我を忘れることへの戒めが込められている。

35p 大津絵「鬼の念仏図」 江戸時代　軸一幅　墨摺筆彩　41.7×27.5cm　大津市歴史博物館蔵
Otsu-e; Demon Converted to a Buddhist, Anonymous, Edo Period, Hanging scroll, Colored printing ink, 41.7×27.5cm, Otsu City Museum of History
35p「心学雅絵得」歌川国芳 天保末頃　中短冊錦絵　東京都立中央図書館特別文庫室蔵　Otsu-e; Demon Converted to a Buddhist, Anonymous, Utagawa Kuniyoshi, 1840s, Vertical chu-tanzaku, Tokyo Metropolitan Library
　大津絵では最も代表的な画題で、恐ろしい顔をした鬼が念仏を唱え、布施を乞いながら歩く姿を描いている。鬼が善を施すというユニークな発想が受けて、人気の画題になった。鬼は胸に鉦（かね）をかけ、左手には奉加帳（ほうがちょう）、右手に撞木（しゅもく）を持ち、片方の角が折れている姿で描かれる。この絵を部屋に飾っておくと、子供の夜泣きが直るという言い伝えがあった。

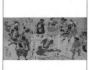

36,37p「流行逢都絵希代稀物」歌川国芳　弘化4～嘉永3年（1847-50）頃　大判錦絵　三枚続
東京都立中央図書館特別文庫室蔵　Otsu-e; Pictures for the Time, Utagawa Kuniyoshi, Circa 1847-50, Vertical oban triptych, Tokyo Metropolitan Library

　藤娘や鬼の念仏、座頭、鷹匠、弁慶、槍持奴、寿老人などの大津絵のキャラクターが絵師の周りを歩いている。舞い上がった紙で絵師の顔が隠されているが、団扇の芳桐紋や猫が描かれていることから国芳とわかる。またキャラクターの顔はすべて役者の似顔絵である。大津絵は仏画、人物（娘、若衆、奴など）、鬼の類、動物、福神、鳥類など百種類以上あり、諷刺や教訓、風俗など様々に描かれている。

鳥羽絵
Toba-e

38,39p「鳥羽絵巻」巻子本一巻　国際日本文化研究センター蔵
Picture Scroll of Toba-e, Handscroll 1 volume, International Research Center for Japanese Studies

　大坂という商人の街の自由闊達な雰囲気の中ではやった鳥羽絵は、市井の滑稽な世相や風俗を肉太の描線で鋭く描き取り、人物画に見られる簡略された表現には独特の味わいがあり、そのセンスの良さを感じさせる。

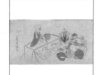

40,41p「十夜会図」耳鳥斎　江戸時代後期　軸一幅　紙本墨画淡彩　24.6 × 47.8cm　熊本県立美術館蔵　Jyuya-e; Buddhist events, Nichosai, Late Edo Period, Hanging scroll, Ink and light color on paper, 24.6 × 47.8cm, Kumamoto Prefectural Museum of Art

　十夜会（じゅうやえ）は浄土宗や天台宗の寺院で行われる念仏会で、経典「仏説無量寿経」の「この世において善を修すること十日十夜すれば、他の諸仏の国土において善を為すこと千歳に勝れり」という一節から来ている。画面中央に座した僧の周りを檀家の信者たちが取り囲んでいる。唄でも詠うように大きく口を開けた僧のあっけらかんとした表情には余計な線が省かれ、絶妙なおかしさが伝わってくる。

42,43p「画本古鳥図賀比（えほんことりづかい）」耳鳥斎　文化2年（1805）　半紙本三冊　個人蔵
Kotoritsukai; Comic Picture Book, Nichosai, 1805, Hanshi-bon 3 volumes, Private Collection

　上・中・下の三巻からなる戯画本。祝儀・不祝儀、頑丈・不頑丈、養生・不養生、さらえ講・鉦講、大胆者・臆病者、大夫職・杓子かけ、知者・念者など、相対する事柄を集めて比較し、誇張と略筆を駆使して見事に庶民の日常を描き出している。「ことりつかい」は官職名（部領使）で、防人の交代要員を大宰府まで連れていく責任者、または相撲（すまい）の節会に参加する力士を都に召し出すための使いのこと。

44,45p「地獄図」耳鳥斎　寛政5年（1793）　巻子本一巻　絹本着色　27.6 × 1304.3cm　熊本県立美術館蔵　Illustrated Picture Scroll View of Hell, Nichosai, 1793, Handscroll 1 volume, Pigment on silk, 27.6 × 1304.3cm, Kumamoto Prefectural Museum of Art

　耳鳥斎は図巻の序文に「地獄は一三六あるが、百は無量変として、人の目に近い三六の地獄を絵にして、自らが絵を描くことを減らすための教訓になればと思った」とその機縁を書いている。鬼が「とうふのじごく」「綱渡りのじごく」「灸すゑのじごく」など、その業の人々を苦しめる場面を描いている。鬼の可笑しい表情や、職人づくしのようなテーマは、地獄絵の世界を超えて滑稽である。

戯絵
Zare-e

46,47p「福神遊女道中図」菱川派　江戸時代　軸一幅　絹本着色　36.2 × 49.7cm　熊本県立美術館蔵　Journey of a Courtesan and the Fortune Gods, Hishikawa School, Edo period, Hanging scroll, Pigment on silk, 36.2 × 49.7cm, Kumamoto Prefectural Museum of Art

　弥勒（みろく）の化身ともいわれる布袋（ほてい）が大きな腹を出して馬に乗り、背が低く長頭で髭を生やし、杖に経巻を結び、鶴を従えているはずの福禄寿（ふくろくじゅ）が、これまた杖を天秤棒に荷物籠には禿（かむろ）を乗せている。遊女に道案内されている2人は色に惑わされたようで、にやけた表情でついていく姿が人間的で親しみがもてる。

48p「舟中髭を抜く朱達磨と舟を漕ぐ美人」鈴木春信　明和年間（1764-72）頃　中判錦絵　26.4 × 19.5cm　神奈川県立歴史博物館蔵　Dharma and the Beauty in the Boat, Suzuki Harunobu, Circa 1764-72, Vertical chu-ban, 26.4 × 19.5cm, Kanagawa Prefectural Museum of Cultural History

　美人が舟に棹を差し、ユーモアたっぷりの達磨が川面に映る自分の姿を眺めながら髭を整えている。意外な組み合せであるが、何かを暗示しているようだ。それは背後の岸辺に描かれている蘆（あし）は、達磨がインドから中国に渡る時に一枚の蘆の葉に乗って渡ったという伝説からきているもので、東洋画の画題の一つである「蘆葉（ろよう）達磨」と考えられる。

50p「久米仙人図」長春印　江戸時代中期（18世紀前半）　軸一幅　紙本着色　80.5 × 30.7cm　福岡市博物館蔵　Parody of Kume the Transcendent, Stamped Choshun, Mid Edo period (circa early 18th), Hanging scroll, Pigment on paper, 80.5 × 30.7cm, Fukuoka City Museum

　ここに描かれているのは、神通力を失って真っ逆さまに落下する仙人の面白い姿である。昔、久米の仙人は、大和の竜門寺で飛行の仙術を修業中に、吉野川の川辺で洗濯する女性の白い足に見られて墜落した。その後その女性を妻として俗界に暮らすが、高市（たけち）郡に都造営のとき仙力で材木を運ぶのに空を飛ばせた功により、免田30町を与えられ、久米寺を建立したと伝えられる。

51p「達磨三味線修行図」菊川英山　文久元年（1861）軸一幅　紙本着色　54.6×18.7cm
熊本県立美術館蔵　Bodhidharma Practicing Shamisen, Kikukawa Eizan, 1861, Hanging scroll,
Pigment on paper, 54.6×18.7cm, Kumamoto Prefectural Museum of Art
　「達磨さん　ほつすをなげて　小女子に座禅をなして習ふ三味線」と賛にあるが、達磨さんが
払子（ほっす）を投げ出して座禅を組みながら三味線の稽古に励んでいる。それもそのはず若い
女性に身を寄せられ、三味線の棹を押さえてもらい、手取り足取りの熱心さだからしょうがない。
達磨さんの目付きがうつろな様子に思わず笑ってしまう。

英一蝶
Hanabusa Itcho

52,53p「茶挽坊主悪戯図」英一蝶　江戸時代　軸一幅　紙本着色　30.5×52.0cm　板橋区立美術館蔵
Bad Play Chabozu: A Person Who Serves Tea, Hanabusa Itcho, Edo period, Hanging scroll , Pigment on
paper, 30.5×52.0cm, Itabashi Art Museum
　袴姿の茶挽坊主が石臼でお茶を挽いている。細めに襖を開け、悪ガキが竿の先に水袋を吊るし、
坊主の頭の上にかざしている。はてと手を休め、頭なでる坊主の表情に、子供たちと共に笑って
しまう情景である。江戸の町や吉原遊郭を舞台に、さまざまな階級の人々の風俗や暮らしを諷刺
と諧謔に満ちた筆致で描いた一蝶ならではの作品である。

53p「不動図」英一蝶　江戸時代　軸一幅　紙本着色　98.8×34.0cm　板橋区立美術館蔵　Picture of
Fudo, Hanabusa Itcho, Edo period, Hanging scroll, Pigment on paper, 98.8×34.0cm, Itabashi Art Museum
　山麓の清水に打たれ滝行に励む青不動の凛々しい姿。指を組み半眼に見開いた眼は一点を見
据え神々しく見える。しかし足元近くに目を移すと、得物の剣、羂索（けんさく、色糸を撚り合わ
せた索の一端に鐶、他の一端に独鈷の半形をつけたもの）のみならず、普段は背負っている炎ま
でが脇の岩場に取り外して置いてあるではないか。この滑稽さが一蝶の真骨頂である。江戸に復
帰後の作である。

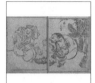

54,55p「一蝶画譜」英一蝶　明和7年（1770）頃　全三巻　国立国会図書館蔵
Itcho Picture Books, Hanabusa Itcho, Circa 1770, 3 volumes, National Diet Library
　「一蝶画譜」は東都書舗・青山堂から出された画譜である。上巻の「福人萬来」「鵜頼政」「飴売」「朝
比奈勇力」など、さまざまな画題の作品が掲載されている。序は鈴木鄰松（りんしょう、1732-1803）
による。鄰松は江戸時代中期の画家で、英一蝶や狩野探幽の粉本をもとに画譜を刊行している。

曾我蕭白
Soga Shohaku

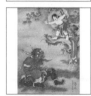

56,57p「雪山童子図」曾我蕭白　明和元年（1764）頃　軸一幅　紙本着色　169.8×124.8cm　三
重・岡寺山継松寺蔵　Sessan Doji Offering His Life to an Ogre, Soga Shohaku, Circa 1764, Hanging scroll,
Pigment on paper, 169.8×124.8cm, Okaderasan Keishoji, Mie
　釈迦の前世の説話を集めた「施身聞偈（せしんもんげ）」を描いたもので、修業中のバラモン（前
世の釈迦）が、偈（仏の功徳を述べた詩）を聞かせてくれたお礼にわが身を鬼（実は帝釈天）に
食わせてやろうとしている場面である。雪山童子が大きく両手を広げ樹上から飛び下りようとし、
下では鬼が大口を開け、牙をむき出して童子を睨み返している。

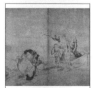

58p「群仙図屏風」右隻　曾我蕭白　江戸時代（18世紀中後期）四曲一隻屏風　紙本墨画　161.0×
360.2cm　三重県立美術館蔵　Immortals, Soga Shohaku, Right, Soga Shohaku, Edo period, During the
late 18th century, Four-panel screens, Ink on paper, 161.0×360.2cm, Mie Prefectural Art Museum
　蝦蟇（がま）を使って妖術を行ったという蝦蟇仙人と、自分の姿を空中に吐き出すという鉄拐（てっ
かい）仙人が描かれ、その右に侍女を従えて立つのは西王母（せいおうぼ）。桃を載せた皿を持っ
て歩いてくる。西王母は中国の古代神話上の女神で、長寿を願う漢の武帝が仙桃を与えられたと
いう伝説から桃がよく描かれている。

59p「酒呑仙人図」曾我蕭白　江戸時代　軸一幅　紙本墨画　131.0×55.1cm　奈良県立美術館蔵
Drunkard Xianren, Soga Shohaku, Edo period, Hanging scroll, Ink on paper, 131.0×55.1cm, Nara
Prefecture Museum of Art
　腹這いになって大きな酒壺の注ぎ口に食らいつく格好はだらしない。しかしこれほどユーモラス
に描き出されている仙人の姿を見ると、世間の左党は羨ましくて舌舐めずりしそうだ。「酒呑仙人」
と呼ばれているが、主題の出典も明らかでなく、描かれている人物が仙人か否かもわからない。
仙人の上着を表す輪郭線が面白く、人物表現における蕭白の自由な運筆が楽しめる作品である。

歌川国芳
Utagawa
Kuniyoshi

60,61p「主馬佐酒田公時　靭負尉碓井貞光　瀧口内舎人源次綱」歌川国芳　文久1年（1861）
大判錦絵　三枚続　山口県立萩美術館・浦上記念館蔵　Sakata no Kintoki, Usui Sadamitsu, Minamoto
Tsugitsuna and Monsters, Utagawa Kuniyoshi, 1861, Vertical oban triptych, Hagi Uragami Museum
　大江山の鬼退治で知られる源頼光が病に臥せり、家臣の四天王が囲碁を打ちながら見守ってい
るところに妖怪が現れた。怪童の金太郎こと酒田公時（さかたのきんとき）、足柄山で金太郎を
見出して頼光のもとに連れて行った碓井貞光（うすいさだみつ）、京都の一条戻橋の上で鬼の腕
を切り落とした源次綱（げんじつな）と、名を聞いただけでも震え上がる面々。そんなところに
現れた妖怪も無惨である。茶運び女の妖怪も、筋肉隆々の公時の指で顔面もゆがんでしまった。

62p「道外浄瑠璃尽」歌川国芳 安政2年（1855）大判錦絵 二丁掛 東京都立中央図書館特別文庫室蔵 Doke Joruri Zukushi; A collections of Humorous Scenes from Joruri Dramas , Utagawa Kuni-yoshi, 1855, Vertical oban, Tokyo Metropolitan Library

道外とは人を笑わせるような滑稽な身振りや言葉のこと。上段は江戸本町2丁目の糸屋の娘小糸と、その店の手代佐七との情話を脚色した、浄瑠璃・歌舞伎作品の「糸桜本町育」。「臍で茶をわかす」という言葉は「糸桜本町育」が出典である。下段は『東海道中膝栗毛』の草津の段。三途川の老婆が作る姥が餅を閻魔大王がほお張っている。

63p「百品噺の内　蚤のさしあひばなし」歌川国芳 嘉永2〜5年（1849-52）頃 大判錦絵 東京都立中央図書館特別文庫室蔵 Hyakuhin Banashi; Man to hear the conversation of fleas, Utagawa Kuniyoshi, Circa 1849-52, Vertical oban, Tokyo Metropolitan Library

一人膳に向かい一献かたむけていた男、何を見つけたのか行燈（あんどん）に照らされた畳の上に見入っている。捩り鉢巻きに両肘であごをささえ、見開いた目の先に蚤を見つけたのである。畳の間より飛び出した蚤の話に聞き入ると、蚤の世界でも稼ぎに当たり外れがあるらしく、恵比須講で泊まった権助どんに引っ付いて夜通し頑張ったが骨折り損であったとか、あまりのひもじさに不味い甘いも言っていられないなど、蚤の世界も愚痴だらけである。

64,65p「浅倉当吾亡霊」歌川国芳 嘉永4年（1851）大判錦絵 三枚続 山口県立萩美術館・浦上記念館蔵 The Ghost of Togo from the Kabuki Drama, Utagawa Kuniyoshi, 1851, Vertical oban triptych, Hagi Uragami Museum

承応2年（1653）、大変な飢饉に襲われ領主の重税に喘ぐ農民を救うため、浅倉当吾（佐倉宗吾）は四代将軍家綱公に直訴する。おかげで餓死寸前にあった農民たちの重税は改められたが、将軍への直訴という禁制を犯したため、幼い子供も含めて家族全員が処刑されてしまう。ここではその怨念が凄まじい崇りとなり、領主に襲いかかるクライマックスが描かれている。

66,67p「本朝三勇士」歌川国芳 嘉永5年（1851）大判錦絵 三枚続 山口県立萩美術館・浦上記念館蔵 Honcho Sanyushi; Three Brave Warriors of Our Country, Utagawa Kuniyoshi, 1851, Vertical oban triptych, Hagi Uragami Museum

不破伴左衛門と名古屋山三郎の武士が、往来で刀の鞘を当てたことから争いになる歌舞伎「鞘当」に取材したもの。不破を名古屋の恋人の遊女葛城に横恋慕する敵役として描き、廓内の鞘当によって対立が頂点に達するという趣向になっている。ここでは雑草がはびこり荒廃した寺に、不破伴左衛門、名古屋山三郎、高木馬之助が描かれている。左側には黄金の仏像が座り、風船のように膨らんだ妖怪が宙に浮き、その下には大きな頭が落ちている。壮絶で超自然的な情景である。

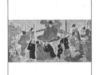

68,69p「きたいなめい医　難病療治」歌川国芳 嘉永3年（1850）大判錦絵 三枚続 国立国会図書館蔵 Kitaina Meii; Nanbyo Ryoji, Utagawa Kuniyoshi, 1850, Vertical oban triptych, National Diet Library

"きたいな"（奇態な）名医とは、この時代には珍しい奇想天外な名医のことをいった。診療所では弟子の医師が、あばた、近眼、ろくろ首、虫歯、かんしゃく、一寸法師、風邪男など、いろんな病の患者を治療している。中央では町家の女性が口を開けたまま半身に反り返り、その口に釘抜きを入れ、まさにお歯黒の歯を抜こうとしている。説明文には、「はのいたむものは、なかなかんぎなものでござる、これは、のこぎりぬいてしまって、うえにともそういればにすればーしょうはのいたむうれいはござらつめて」「これはなるほどよいおりょうじでございます」とある。なんと荒っぽい治療のことか、あきれてしまう。

河鍋暁斎
Kawanabe Kyosai

70p「新説連画帖」河鍋暁斎 明治7年（1874）大判錦絵 東京都立中央図書館特別文庫室蔵 Shinsetsu Rengacho, Kawanabe Kyosai, 1874, Vertical oban, Tokyo Metropolitan Library

突槍持ちの奴の槍の先には小判が、奴の頭には金と文字が書いてある。背景には朝日が昇り、盥（たらい）をひっくり返した子供が蓮の葉をかざし真似をしている。この世に赤裸で何一つ持たぬものは、一生金につきまとわれる。また故郷に帰るのにも先立つものは金である。槍が電信機の邪魔になるといえども、金持ちの奴を先頭に立たせることを誰も止めることはできない。すべてお金で世の中は回っていると書かれている。

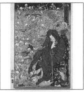

71p「応需暁斎楽画　第九」河鍋暁斎 明治7年（1874）大判錦絵 東京都立中央図書館特別文庫室蔵 Kyosai Rakuga no.9, Kawanabe Kyosai, 1874, Vertical oban, Tokyo Metropolitan Library

暁斎の戯画シリーズの中で、この「暁斎楽画」シリーズは個性的な作品である。全部で何枚制作されたかもわからないが、それぞれに番号がついており、「河鍋暁斎楽画　第十五」の「芭蕉と弟子たち」が、おそらく最後と思われる。地獄太夫が夢で骸骨の遊戯を見ている。地獄太夫は堺の遊女で、身の不運は前世の報いであろうと、自ら地獄と名乗って、死後の極楽往生を願った。暁斎の好きな主題で、他にも多くの名品を描いている。

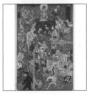

72p「応需暁斎楽画　第四」河鍋暁斎 明治7年（1874）大判錦絵 東京都立中央図書館特別文庫室蔵 Kyosai Rakuga no.4, Kawanabe Kyosai, 1874, Vertical oban, Tokyo Metropolitan Library

極楽の文明開化が描かれている。牛肉を売る牛頭（ごず）、火の車の人力車、鬼の郵便配達夫、電柱など、さまざまな文明開化の小道具が並んでいる。亡者の地獄から解放され、どの亡者の顔にも微笑みが浮かび、もう地獄の苦しみを味わうことがないのだ。

73p「応需暁斎楽画　第三」河鍋暁斎　明治7年（1874）大判錦絵　東京都立中央図書館特別文庫室蔵　Kyosai Rakuga no.3, Kawanabe Kyosai, 1874, Vertical oban, Tokyo Metropolitan Library

化々学校の授業の様子を描いている。化物の世界にも文明開化の波が押し寄せ、近代的な小学校で教育を受けねばならない。鍾馗が先生となって、鬼たちに地獄の語彙を図解して教えている。またあやしげなローマ字で、「シリコダマ、キウリ、カワ」とあるのは河童のクラスである。

74,75p「狂斎百狂　どふけ百万編」河鍋暁斎　元治元年（1864）大判錦絵　三枚続　東京都立中央図書館特別文庫室蔵　A Monster Picture Caricaturing the Tokugawa Shogunate, Kawanabe Kyosai, 1864, Vertical oban triptych, Tokyo Metropolitan Library

この作品が描かれた幕末期は騒然とした世相で、奇才暁斎は身につけた諷刺の精神で強烈に皮肉っている。五本足の巨大な蛸（大きいだけで骨はなし）を、攘夷（じょうい）論者たちが取り囲んでいると解釈される。そのまわりを鍾馗（しょうき）や妖怪たちが大きな数珠を回しているのは、僧侶たちが集まって念仏を唱える「百万遍念仏」という法会（ほうえ）になぞらえている。空念仏（からねんぶつ）を唱えているだけで、全然攘夷は進まないということを諷刺しているのである。

月岡芳年
Tsukioka
Yoshitoshi

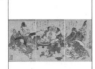

76,77p「七福神」月岡芳年　明治15年（1882）大判錦絵　三枚続　山口県立萩美術館・浦上記念館蔵　Shichifukujin: Seven Deities of Good Luck, Tsukioka Yoshitoshi, 1882, Vertical oban triptych, Hagi Uragami Museum

狂歌「都合よくとりをさめたるとしのくれ　あすは目出たいと今日も朝からのみはじめ」と書かれているように、何とも豪快な七福神の年の暮れの宴会である。朱塗りの円卓には恵比寿さんの鯛が並び、その前で弾けているなおなかな布袋さんが大笑い。それもそのはずで隣では案山子（かかし）姿の福禄寿が、その長い頭に落書きをされている。また飲み疲れた大黒さんは大袋を枕に夢の中。その横で弁才天の腕を取り、誘っているのは誰であろう。

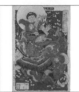

78p「新形三十六怪撰　蒲生貞秀臣土岐元貞甲州猪鼻山魔王投倒図」月岡芳年　明治23年（1890）大判錦絵　東京都立中央図書館特別文庫室蔵　Shinkei Sanjurokkaisen; Yoshitoshi Hurling a Demon King, Tsukioka Yoshitoshi, 1890, Vertical oban, Tokyo Metropolitan Library

「新形三十六怪撰」の刊行は明治22年（1891）から始まったが、完成は同25年と芳年の没後であった。後半の作品のうち数点は芳年の版下絵をもとに門人たちが完成させている。芳年は生涯をかけ妖怪を主題とした作品を数多く描いたが、なかでもこのシリーズはファンタジックで怪異な作品と賞賛される。題名の「新形（しんけい）」は「神経（しんけい）」に掛けたものとも、古来の伝承にある妖怪を新たな感覚で描いたことが由来ともいわれる。

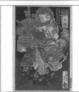

79p「一魁随筆　托塔天王晃蓋（たくとうてんおうちょうがい）」月岡芳年　明治4〜5年（1871-72）頃　大判錦絵　山口県立萩美術館・浦上記念館蔵　Ikkai Zuihitsu, Tsukioka Yoshitoshi, Circa 1871-72, Vertical oban, Hagi Uragami Museum

この「一魁随筆」シリーズは芳年の自信作であったが、あまり人気がなかったことに心を痛め、やがて強度の神経衰弱に罹ってしまう。しかし翌年には立ち直り、新しく蘇ることを祈願して雅号を大蘇芳年に変えている。そして従来の浮世絵に飽き足らず菊池容斎の画風や洋風画を研究し、本格的な画技を伸ばすことに努めた。

80p「かなよみ新聞　第八百九拾號」月岡芳年　明治12年（1879）大判錦絵　国立国会図書館蔵　Kanayomi Shinbun no.890, Tsukioka Yoshitoshi, 1879, Vertical oban, National Diet Library
81p「かなよみ新聞　第八百九拾壹號」月岡芳年　明治12年（1879）大判錦絵　国立国会図書館蔵　Kanayomi Shinbun no.891, Tsukioka Yoshitoshi, 1879, Vertical oban, National Diet Library

「かなよみ新聞」は新聞紙条例が布告された明治8年（1875）、仮名垣魯文（かながきろぶん）編集・河鍋暁斎挿絵で横浜毎日新聞社（現毎日新聞社）が創刊した。はじめは「仮名読新聞」と呼んでいたが、その後東京へ移り、「かなよみ」と改題した。新聞の記事は役者や芸者の裏話や評判記を売り物にした演劇や花柳界の新聞であったが、同12年魯文が「いろは新聞」に移るとともに衰退し、同13年に廃刊になった。明治初期の代表的な小新聞であった。

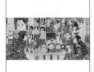

82,83p「正札付俳優手遊」月岡芳年　文久元年（1861）大判錦絵　三枚続　東京都立中央図書館特別文庫室蔵　Shofudatsuki Hiiki no Omocha, Tsukioka Yoshitoshi, 1861, Vertical oban triptych, Tokyo Metropolitan Library

「しょうふだつきひいきのおもちゃ」と読む。幕末のおもちゃ屋の様子が描かれているが、おもちゃの顔はすべて当時の人気歌舞伎役者の似顔絵になっている。江戸時代、特に人気の高い役者は「千両役者」と呼ばれており、おもちゃの値札にも「千両」の値札が見られる。

略画式・
葵氏艶譜
Ryakugashiki,
Kishi enpu

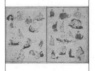

84,85p「略画式」鍬形蕙斎　寛政11年（1799）半紙本一冊　紙本墨画淡彩　早稲田大学図書館蔵　Simplified Styled Picture of Characters, Kuwagata Keisai, 1799, Hanshi-bon 1 volume, Ink and light color on paper, Waseda University Library

わずかな描線で人物の姿勢、所作、表情などを的確に捉え、見事に描き出している。蕙斎（北尾政美）は、初代北尾重政に浮世絵を学び、光琳風、西洋画風も取り入れ、挿絵、錦絵、武者絵をはじめ、戯画や狂歌なども制作している。寛政6年（1794）に美作（みまさか）津山藩の御用絵師となり、同9年鍬形蕙斎と改名して狩野惟信（これのぶ）の門人となった。

86,87p「葵氏艶譜（きしえんぷ）」斎藤秋圃　享和3～文化12年（1803-15）　半紙本3冊　紙本墨画淡彩　福岡市博物館蔵　Kishi Enpu, Saito Shuho, 1803-03, Hanshi-bon 3 volumes, Ink and light color on paper, Fukuoka City Museum

大坂新町の遊郭を描いた滑稽本であるが、ほのぼのとした日常生活やさまざまな人間の生き様が描かれている。なんとも穏やかでありふれた情景であるが、そのなかに深い味わいが醸し出されている。秋圃は明和5年（1768）京都の由緒ある家系に生れ、円山応挙の門に学んだが、その斬新しい画法の研究のため長崎へ行り、享和3年（1803）長崎で修業中のおり、秋月藩主黒田長舒（ながのぶ）の目に留まり、お抱え絵師として召し抱えられることとなったといわれていたが、それ以前は亦介（またすけ）と称した絵の上手な幇間（たいこもち）として大坂新町で活躍していたことが明らかになった。

88,89,90.91p「北斎漫画」葛飾北斎　八編　文政元年（1818）　半紙本一冊　紙本墨画淡彩　山口県立萩美術館・浦上記念館蔵　Hokusai Manga vol.8: Illustrated book, Katsushika Hokusai, 1818, Hanshi-bon 1 volume, Ink and light color on paper, Hagi Uragami Museum

『北斎漫画』には、人物や動物に始まり風俗や妖怪変化の類いまで、幅広い図版が並んでいる。約4000種も描かれているが、北斎はこれらの絵のことを「気の向くままに漫然と描いた画」と呼んでいた。『北斎漫画』を出版する20年前には、鍬形蕙斎が『略画式』を出しており、そこからの影響も大きかったのであろう。

92,93p「一掃百態」渡辺崋山　文政元年（1818）　半紙本一冊　紙本墨画淡彩　田原市博物館蔵　Isso Hyakutai: Illustrated book, Watanabe Kazan, 1818, Hanshi-bon 1 volume, Ink and light color on paper, Machida City Museum

崋山が26歳の時の作品で、鋭く速い筆でユーモラスに、しかも品よくまとめている。鎌倉時代から江戸の明和時代（1764～72）に至るまでの古風俗10図と、江戸の風俗41図からなる稿本である。1日2夜をかけてまとめ上げて出来上がった。古風俗より風俗の方が生き生きと彩色している。生彩あふれる描線、多彩な画題で、下級武士や庶民の生活を優しいまなざしで見つめ、深い愛情の筆致で描いている。

93p「画本錦之嚢」渓斎英泉　文政11年（1828）　半紙本一冊　紙本墨画淡彩　国立国会図書館蔵　Ehon Nishiki no Fukuro: Illustrated book, Keisai Eisen, 1828, Hanshi-bon 1 volume, Ink and light color on paper, National Diet Library

英泉は文政、嘉永年間に多くの戯画を描き、一筆庵可候という戯作名で読本類の著作もある。退廃的な雰囲気を持った美人画を描いて、その方面ではよく知られている。また川柳に戯画をつけた著作には、趣のある味わいをみせている。

94,95p「三馬戯画帖始づくし」式亭三馬 他　江戸時代　半紙本一冊　国立国会図書館蔵　Samba Gigacho Hajimezukushi, Shikitei Samba, Edo period, Hanshi-bon 1 volume, National Diet Library

江戸時代後期の戯作者である式亭三馬（しきていさんば）（1776-1822）は、洒落本、滑稽本、黄表紙に日常生活を細部にわたって描写し、笑いを提供した。また時には世相批判を交えた滑稽本でその本領を発揮した。この始めづくしの「戯画帖」には、元旦の盃始め、琴始め、買い始め、稽古始めなど、顔の表情と仕草をユーモアたっぷりに描いている。特殊な人物を想像して描くのではなく、一般社会の人々の日常生活での性癖、心の表裏、ことばつきや動作まで彷彿とさせる。三馬は淡白な性格で、市井（しせい）の江戸人らしく、酒好きでけんか早く、癇癪（かんしゃく）持ちであったと伝えられる。

96,97p「鬼の四季あそび」　文政3～13年（1820-30）頃・国立国会図書館蔵　Oni no Shikiasobi: Seasonal Games of the Demons, Circa 1820-30. National Diet Library

鬼たちの季節の行事を、面白おかしく想像力たっぷりに描いている。雲上の鬼たちは大きな団扇を振り回し、盛んに風を起こしている。他の鬼たちは天秤棒をかつぎ大きな樽に水を運び、そして雷神が登場。太鼓を鳴り響かせ、地上に稲妻を放ち、雨を降らせている。季節は移り、籠に入れた豆を枡に移しているのは節分の準備だろうか。そして月見をしたり、野に出て田畑を耕したりと、人間以上によく働き遊んでいる鬼の季節の情景だ。

98,99p「舌切雀」池田英泉　天保15～弘化4年（1844-47）頃　国立国会図書館蔵　Shitakiri Suzume: The Tongue-cut Sparrow, Ikeda Eisen, Circa 1844-47, National Diet Library

『舌切り雀』はよく知られたおとぎ話である。お爺さんがかわいがっていた雀が、お婆さんが障子の張り替えに使う糊を食べたため舌を切られ逃げてしまう。心配したお爺さんが雀を追って其の宿に行き、そこで雀たちにご馳走になる。そして帰りにお土産につづらをもらい、家に着いて開けてみると中に小判がどっさりと詰まっていた。それをうらやんで、お婆さんもまねをするが、今度のつづらには蛇、毒虫などが入っていたという話。

100p「源氏のゆらひ」　万治2年（1659）　半紙本一冊　国立国会図書館蔵　Genji no Yurai: The Origin of the Genji, 1659, Hanshi-bon 1 volume, National Diet Library

『源氏のゆらひ』は六段からなる古浄瑠璃である『六孫王経元』の副題で、江戸近江太夫が語った正本（浄瑠璃の詞章の版本）である。六孫王経元が祟りをもたらす平将門の悪霊を打つ場面で、その後経元は源氏の姓を賜ったという物語。振り上げた刀に鬼の首が飛び、武者たちの凄惨な戦いの場面が描かれている。その情景にどこか可笑しみを感じるのは、その誇張された描き方にあるのかもしれない。

北斎漫画・一掃百態
Hokusai Manga, Isso Hyakutai

絵草紙
Ezoshi

100p「当流羽衣の松」（珍書大観金平本全集） 大正 15 年（1926）大阪毎日新聞社　国立国会図書館蔵
Touryu Hagoromo no Matsu, 1926, Osaka Mainichi Shimbun, National Diet Library

『金平本（きんぴらぼん）』は金平浄瑠璃の正本のことで、絵入りの細字本で 6 段 16 行の構成が定型となっている。広く古浄瑠璃本を指し、また赤本などで金平やそれに類する勇武の物語を扱ったものをいうこともある。正本のほか、元禄の頃には単なる読み物として出版されたものもあり、金平の頭と目が大きく誇張された挿絵が特徴である。

101p「坂田金平入道の図」奥村政信 江戸時代　大判丹絵　25.6 × 35.7cm　奈良県立美術館蔵
A Monk Kimpira Sakata in a Kabuki Performance, Okumura Masanobu, Edo period, Horizontal oban, 25.6 × 35.7cm, Nara Prefecture Museum of Art

人形浄瑠璃の江戸興行で圧倒的に人気があったのは、坂田金時（さかたのきんとき）の子である金平が活躍をする演目であった。金平がこぶしで大岩をたたき割り、悪者の首を引き抜いては飛ばし、登場人物を画面一杯に大きく取るという新しい表現で描かれた。政信（1686 - 1764）が描いた絵本ではその特徴がよく見られ、朱緑黄の絵具で描いていたので丹緑時代といわれる。後に鳥居派に伝承され金平絵のように人物全体をデフォルメし、特に力の入った腕や足の表現が好んで描写された。

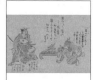

昔話
Japanese
Folk Tales

102p「昔噺戯画」巻子本一巻　国立国会図書館蔵
Momotaro: Peach Boy, Handscroll 1 volume, National Diet Library

ここに描かれているのは有名な「桃太郎」の昔話。むかしむかし、お婆さんが川を流れてきた桃の実を拾い、桃から生まれた男の子を桃太郎と名づける。そして成長すると鬼が島へ黍団子（きびだんご）を持って鬼征伐に行く。途中で犬が黍団子をもらい家来になり、また猿、雉子も同様に家来になる。そして鬼を退治して金銀財宝を持ち帰るという話。英雄が悪者を退治するということを主題にした物語である。

103p「昔咄かちかち山」落合芳藤　安政 4 年（1857）大判墨摺　東京都立中央図書館特別文庫室蔵
Kachikachi Yama: Kachikachi Mountain, Ochiai Yoshifuji, 1857, Vertical oban, Printing ink, Tokyo Metropolitan Library

お爺さんが畑を荒らす狸を捕まえ、たぬき汁にしようと家に置いておくと、お婆さんがだまされ、殺されてしまう。そして、狸にお婆さんを殺されたお爺さんに同情した兎が、敵討ちをするという昔話。かちかち山は、狸を薪取りに誘った山の名で、狸が背負っている薪に、兎がうしろから火打石で火をつけた。

104p「鼠ノよめ入」落合芳幾　安政 5 年（1858）大判墨摺　東京都立中央図書館特別文庫室蔵
Nezumi no Yomeiri: Picture of the Rats' Wedding, Ochiai Yoshiiku, 1858, Vertical oban, Printing ink, Tokyo Metropolitan Library

鼠の夫婦が娘に天下一の婿（むこ）を取ろうとして、太陽・雲・風・築地と次々に結婚を申し込むが、結局のところ同じ仲間の鼠を選んだという昔話。あれこれと選んでみても、結局は代わり映えのしない所に落ちつくというたとえにもなった。

105p「ぶん福茶釜」落合芳幾　安政 6 年（1859）大判墨摺　東京都立中央図書館特別文庫室蔵
Bunbuku Chagama: The Magic Teakettle, Ochiai Yoshiiku, 1859, Vertical oban, Printing ink, Tokyo Metropolitan Library

貧しいお爺さんが罠にかかった狸を助けた。その夜、狸はお爺さんのもとに来て、茶釜に化けるから寺に売ってお金に換えてくれと申し出た。お寺の和尚さんがその茶釜に水を入れ、火をつけたものだから化けの皮がはがれ、家に逃げ帰った。今度は綱渡りをする茶釜で見世物小屋を開き、この案は成功してお爺さんは豊かになり、また狸も恩返しができたという昔話。

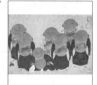

七福神
Shichifukujin

106p「伏見人形七布袋図」伊藤若冲　江戸時代　軸一幅　紙本着色　40.1 × 58.1cm　国立歴史民俗博物館
Fushimi Dolls : Seven Hotei, Ito Jakuchu, Edo period, Hanging scroll, Pigment on paper, 40.1 × 58.1cm, National Museum of Japanese History

大きなおなかを出し、着物の前がはだけて臍（へそ）が見える。丸みがあって穏やかで、なんとも大らかな伏見人形の布袋さんである。着物の色や前後の重なり具合を綿密に考え、リズミカルに配置されている。若冲の伏見人形図には、七体の布袋さんが描かれることが多い。これは、初午（はつうま）の日に買い求めた人形は、その年に不幸に遭えば河原で割り砕き、なければ毎年買い足して、七体揃ったら無事を感謝して稲荷社に納めたことからきている。

108p「布袋図」雪村周継　室町時代　軸一幅　紙本墨画淡彩　25.5×34.5cm　板橋区立美術館蔵
Hotei-zu: The God of Contentment, Sesson Shūkei, Muromachi period, Hanging scroll, Ink and light color on paper, 25.5×34.5cm, Itabashi Art Museum

布袋は中国の唐末五代の頃の伝説的な禅僧で、名は契此（かいし）。大きなおなかを出し、日常品を入れた袋と杖を持ち、あちらこちらを歩き回り吉凶や天気を占ったという。日本には鎌倉時代にその図がもたらされ、禅の精神を体現する仏像として禅宗の中で礼拝された。ここに描かれた布袋さんは喜色満面（きしょくまんめん）の表情で、まるで雲に乗って飛んでいるかのように大きな袋に杖を立てている。晴れやかなその姿がとても滑稽（こっけい）である。

109p「群仙星祭図」河村若芝　江戸時代　軸一幅　絹本着色　116.0×60.2cm　神戸市立博物館蔵
Immortals Gathering to Worship the God of Longevity, Kawamura Jakushi, Hanging scroll, Pigment on silk, 116.0×60.2cm, Kobe City Museum
　寿星（じゅせい）（南極老人星）の遠くより、鶴の背にのって飛来する寿老人を迎える仙人たちを描いている。もともとは誕生祝いなどに用いられる吉祥画である。この星が現われると天下は泰平になるといわれ、古くよりこれを祀った。奇妙に絡まり合った仙人たちは、異常な興奮のせいか目を見張り、顔を歪め、口を開けるなどおかしな表情を見せている。

110,111p「福禄寿　あたまのたわむれ」歌川国芳　天保末期　大判錦絵　二丁掛　東京都立中央図書館特別文庫室蔵　Fun with Fukurokuju's Head, Utagawa Kuniyoshi, Tempo late, Vertical oban, Tokyo Metropolitan Library
　福禄寿さんもこれだけ遊んでもらえれば本望というか、もうやめてくれと大声を上げそうだ。長頭に絵具を塗られ、天狗の鼻になり、はたまた面白い顔を描かれてしまった。でもよく見ると周りの了供や恵比須さんも大笑い。みんな楽しんでいる。国芳のアイデアはすごい。幸福・俸禄（ほうろく）・長寿命をもたらしてくれる神様をこんな扱いにするなんて見上げたものだ。

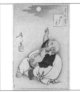

112p「月百姿　悟道の月」月岡芳年　明治21年（1888）大判錦絵　東京都立中央図書館特別文庫室蔵　Tsuki Hyakushi: One Hundred Aspects of the Moon, Tsukioka Yoshitoshi, 1888, Vertical oban, Tokyo Metropolitan Library
　大きなおなかを出し、日常品すべてを入れた布袋ひとつを担いで、喜捨（きしゃ）をも求めて放浪した布袋さん。満月を見上げ指をさして何かを悟ったようだ。シンプルで象徴的な構図だが、布袋さんの表情を見ていると笑いを誘われる。しかしその奥には深遠な物語がありそうだ。「悟道（ごどう）」とは、仏道の真理を悟ることや、悟りを開いて道理を会得することをいう。

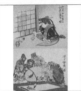

113p「於哥女松茸影盗見漫笑之図　七福神」月岡芳年　大判錦絵　二丁掛　国立国会図書館蔵
Comic Pictures, Shichifukujin: Seven Deities of Good Luck, Tsukioka Yoshitoshi, Vertical oban, National Diet Library
　上図は甘酒を飲みながら障子に映った松茸の影絵を眺めているという、エロチックで笑ってしまう場面。下図は七福神に囲まれ、福禄寿が書に取り組んでいる図である。長頭に赤い紐で筆を取り付けられ、何やら「壽」という字を書き始めている。誰がこんな罰を与えたのだろうか。この図にも大笑いである。

大黒・福助
Daikoku,
Fukusuke

114,115p「新板大黒天福引之図」河鍋暁斎　大判錦絵　三枚続　山口県立萩美術館・浦上記念館蔵
Newly Published, Daikoku Figure to the Lottery, Kawanabe Kyosai, Vertical oban triptych, Hagi Uragami Museum
　大黒の右手に握られた赤い紐を鼠たちが一生懸命引っぱっている、福引きの図である。中央には11番の景品である大根を鼠が担いでいる。また、2番の景品はお多福が運んでいる。お多福はその名前から多くの福を招くという福の神で、江戸時代以降広く庶民に親しまれ、おかめとも呼ばれる。

116p「おもう事叶福助　思ふこと叶ふくすけ」歌川国芳
117p「おもふこと叶ふくすけ　思ふこと可福助」歌川国芳
天保14〜弘化初年（1843-45）頃　大判錦絵　二丁掛　東京都立中央図書館特別文庫室蔵　Kano Fukusuke: Thoughts Will Come True, Utagawa Kuniyoshi, Circa 1843-45, Vertical oban, Tokyo Metropolitan Library
　願い事がかなうという「叶福助（かのうふくすけ）」の日常生活が面白おかしく描かれている。頭の大きさが誇張され、首引きをしている拍子に紐が外れ壁を壊したり、眠りこけた福助を籠で運ぶが大きな頭がはみ出したり、木戸から入れない頭を無理やり押し込んだりと、福助の日常生活は大変骨の折れるものなのだ。

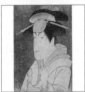

役者絵・戯者
Yakusha-e,
Zaremono

118p「中山富三郎の宮城野」東洲斎写楽　江戸時代　大判錦絵　奈良県立美術館蔵　Miyagino Acted by Nakayama Tomisaburo, Toshusai Sharaku, Edo period, Vertical oban, Nara Prefecture Museum of Art
　敵討物（かたきうちもの）の芝居「敵討乗合話（かたきうちのりあいばなし）」で、親の敵志賀大七を妹のしのぶとともに討つ役、宮城野（みやぎの）がこの絵である。宮城野を演じる中山富三郎はその身のこなしから「ぐにゃ富」と綽名（あだな）された女形の名優。その優しげな顔の表情、ふっくらとした手、そして柔らかなしなやかさを描いている。長い顔、つりあがった眉、小さな眼、しゃくれた頬におちょぼ口、一見不思議さの中になにか華やいだ、なめらかな印象を与えている作品である。

119「谷村虎蔵の鷲塚八平次」東洲斎写楽　江戸時代　大判錦絵　奈良県立美術館蔵　Washizuka Yaheiji Acted by Tanimura Torazo, Toshusai Sharaku, Edo period, Vertical oban, Nara Prefecture Museum of Art
　「恋女房染分手綱」に取材したもので、谷村虎蔵は由留木家を狙う悪人、鷲塚宮古太夫の弟の役で、悪に加担する端敵を演じる。小柄できびきびした役者であるが、安手で小敵の役柄に適した虎蔵の面目がよく出ている。この役柄を的確に描いているということで、役者絵として人々に喜ばれた。下唇をかみしめ、眼をむく姿。その眼の目ばりの赤が引き立っている。写楽は人を描き、芸風を描き、わずか半身でありながら舞台上の雰囲気までも感じさせる作品を描いた。

120,121p「道外三十六戯相」歌川国芳 大判錦絵 弘化4〜嘉永元年（1847-48）頃 大判錦絵 東京都立中央図書館特別文庫室蔵 Doke Sanjuroku Geso: Thirty-six Comical Faces of Actors Off Stage, Utagawa Kuniyoshi, Circa 1847-48, Vertical oban, Tokyo Metropolitan Library

　男女の顔や姿、そしてその性分や職業の特徴を説明文とともに描き分け、人を笑わせるために滑稽（こっけい）さを誇張させている。こうした国芳の百面相式の図としては、天保11年（1840）刊の『写生百面叢』、天保13年刊の『百面相仕方説』の版本がある。

122p「亜墨利加国鉄炮頭」 江戸時代末期　間判錦絵　島根県立美術館蔵 North American Gun Captain, Late Edo Period, Vertical aiban, Shimane Art Museum

　描かれているのは、アメリカの鉄砲頭でヨーテレスという人物。ペリー提督の前を鉄砲頭として行進していたようだ。大首絵のスタイルで、顔の表情を誇張して描いている。何かユーモラスな表情であるが、当時の日本人が初めて見る西洋人をどのように感じていたかがよくわかる作品である。

123p「北アメリカ副将使節真像」 江戸時代末期　間判錦絵　島根県立美術館蔵 North American Sub Captain on Mission, Late Edo Period, Vertical aiban, Shimane Art Museum

　ペリー提督を補佐した副官アダムス海軍中佐がモデルになっている。大首絵のように顔面がクローズアップされ、縮れた髪とボタンのついた洋服姿は珍しく、指を立てているのは何を表わしているのであろう。ペリー艦隊は嘉永6年（1853）浦賀沖に来航し、日本に開国を求めるフィルモア大統領の国書を幕府に渡し、翌年再来日して日米和親条約を締結した。

124,125p「新版三十二相」小林清親 明治15年（1882）大判錦絵　国立国会図書館蔵 Newly Published, Thirty-two Comical Faces, Kobayashi Kiyochika, 1882, Vertical oban, National Diet Library

　百面相は寄席演芸の一種で、顔の表情と変装で、色々な人相に変えてみせる芸である。天明の頃（1781-89）、吉原の幇間（ほうかん）目吉が目鬘（めかつら）を使って顔を七通りに変える「七変目」を演じ、座敷芸として知られた。こうした影響もあり、歌川国芳「写生百面叢」、渓斎英泉「新版百面相」などが描かれた。清親も明治15年（1882）に「当世百面相」を出して人気を得て、続けて出したのがこのシリーズ。人間の細やかな観察を通して、表情の微妙さや多様さ、そこに見られる人間の本質までも描き出し、その中に滑稽味を見いだした。「三十二相」は、もともと仏の身に備わる三十二種のすぐれた相を意味している。

骸骨図
Skeleton pictures

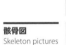
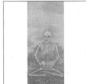

126p「波上白骨座禅図」伝 円山応挙 安永3年（1774）軸一幅　紙本墨画淡彩 136.9×60.3cm 福岡市博物館 A Skeleton Practicing Zazen on the Waves, Attributed to Maruyama Okyo, 1774, Hanging scroll, Ink and light color on paper, 136.9×60.3cm, Fukuoka City Museum

　白波の立つ海上で物静かに座禅を組む骸骨であろうか。しっかりと足を組み、手は禅定の印を結んでいる。まったくの謎であるが、しかしその骸骨の顔面をじっと見つめて想像していると、なにか面白い滑稽（こっけい）さが伝わってくる。

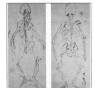

127p「骸骨図」河鍋暁斎 明治時代　軸双幅　紙本墨画 各135.0x61.0cm　板橋区立美術館蔵 Picture of Skeletons, Kawanabe Kyosai, Meiji period, Pair of hanging scrolls, Ink on paper, Each 135.0x61.0cm, Itabashi Art Museum

　宴会の席などで描かれた即興画のことを席画というが、暁斎は席画として縦135センチという等身大に近い骸骨の表裏を即興制作している。右幅から描き始めたのか、左幅などはかなり酔いが回っていて筆もおぼつかない。単なる骸骨の立ち姿ではなく男女の骨相を描き、また各幅に卵子と精子を描き込み、人間の生命の始まりと終わりを象徴させている。暁斎の人となりがうかがえて興味深い作品である。

128p「百物語　こはだ小平二」葛飾北斎 天保2〜3年（1831-32）頃 中判錦絵　山口県立萩美術館・浦上記念館蔵 Hyaku Monogatari: One Hundred Ghost Stories, Katsushika Hokusai, Circa 1831-32, Vertical chuban, Hagi Uragami Museum

　小幡小平二（こはだこへいじ）は、山東京伝の読本『復讐奇談安積沼（ふくしゅうきだんあさかのぬま）』などで広く知られるようになった怪談話の主人公。話は初代尾上松助門下の役者・小平二が、後妻のお塚と密通していた鼓打ちの安達左九郎に、安積沼に突き落とされ命を落とすという筋である。両手で蚊帳を引き下げ、骸骨になった小平二が上目使いに、恨めしそうに中をのぞき込んでいる。表現できない不気味さの中に、骸骨の表情の滑稽さが見える作品である。

129p「清親放痴　東京谷中天王地」小林清親 明治時代　大判錦絵　町田市立博物館蔵 Kiyochika Hochi; Tokyo Yanaka Tennoji, Kobayashi Kiyochika, Meiji period, Vertical oban, Machida City Museum

　「放痴（ぽんち）」は諷刺や寓意を込めた滑稽な絵を表す言葉で、漫画のこと。明治政府は公共の墓地を整備するため、明治7年（1874）谷中の天王寺の寺域を没収し、東京府管轄の谷中墓地を開設した。墓地で夕涼みをする母と娘の骸骨を、同じく警察官姿の骸骨が追い出している。すぐれた風景画を描いた清親は、また一方で諷刺や滑稽に富む作品も数多く描いている。

130,131p「一休骸骨」一休宗純 元禄5年（1692）半紙本一冊 国立国会図書館蔵
Ikkyu Gaikotsu, Ikkyu Sojun, 1692, Hanshi-bon 1 volume, National Diet Library

　亡くなった骸骨を骸骨たちが弔（とむら）いをし、茶毘（だび）に付して葬る様子を描いている。なんとも一休らしいロジックであろうか。一休は室町時代中期の臨済宗の僧で、後小松天皇の落胤（らくいん）といわれる。その俗信否定と諷刺の精神は後世に共感を得て、子供たちには『一休咄（ばなし）』や『一休頓智談（とんちだん）』で親しまれている。また、詩・狂歌・書画をよくし、奇行の持ち主としても知られている。

132,133p「相馬の古内裏」歌川国芳 弘化2〜3年（1845-46）頃 大判錦絵 三枚続 山口県立萩美術館・浦上記念館蔵　Princess Takiyasha Calling up a Monstrous Skeleton Specter at the Old Palace in Soma, Utagawa Kuniyoshi, Circa 1845-46, Vertical oban triptych, Hagi Uragami Museum

　山東京伝・初代歌川豊国画の大伝奇ロマン『善知安方忠義伝（うとうやすかたちゅうぎでん）』（文化3年・1806）に取材した作品。平将門の娘・滝夜叉姫（たきやしゃひめ）は妖術を使い、荒れ果てた相馬の古内裏（ふるだいり）を巣窟として徒党を集め、源頼信の臣・大宅太郎光国（おおやのたろうみつくに）らに謀反を企てるが、その陰謀をくじかれ自刃する物語である。滝夜叉姫が呼び出した骸骨が御簾（みす）から中央にいる光国に襲いかかろうとする場面が描かれている。解剖書を参考に描かれたという巨大な骸骨の迫真の動きに目が奪われる。

春画
Shunga

134,135p「会本腎強喜」勝川春章 寛政元年（1789）半紙本3巻　墨摺　国際日本文化研究センター蔵　Ehon Jinkouki, Katsukawa Shunsho, 1789, Hanshi-bon 3 volumes, Printing ink, International Research Center for Japanese Studies

　なんとも乱痴気（らんちき）な絵柄であろう。撫子が描かれた布団に5人の女性が横になっている。相手の男性はと見ると、どうも若くはなさそうだ。手には何かの箱を持ち、得体の知れない液体を取り出している。どこかで見つけてきた秘薬であろうか、使う前からうれしそうである。書入れには、男「みなしんじんをしやれ。一ぱんにあたるとつづけてしてやるぞ」女「どうぞ一ぱんにあたりたい」とある。

136p「風流艶色真似ゑもん」鈴木春信 明和7年（1770）中判錦絵　24枚組物　色摺　国際日本文化研究センター蔵　Furyu Enshokumaneemon, Suzuki Harunobu, 1770, Horizontal chuban, 24 sheets set, Colored printing ink, International Research Center for Japanese Studies

　この物語は、江戸に住む男が色道の奥義を極めようと神に祈り、恋守神（こいもりがみ）から体が豆粒のように小さくなるという不思議な仙薬（せんやく）を授けられる。そしてそれを持って諸国を巡り歩き、そこで出会った様々な性事の出来事を紹介するというものである。体が小さいのでどんな所にも入ってゆき、秘事をのぞき見る面白さを描いている。

137p「はなごよみ」河鍋暁斎 小判錦絵　12枚組物　色摺　国際日本文化研究センター蔵　Hanagoyomi, Kawanabe Kyosai, Horizonta koban 12 sheets set, Colored printing ink, International Research Center for Japanese Studies

　春夏秋冬と年中行事を画題に、面白い趣向を交えながら男女の情交を描いている。半開きの襖から眼光厳しい鍾馗（しょうき）さまが覗いている。床の間に菖蒲の掛軸が飾られた室内ではそんなこととは露知らず、2人はただいま情事の真っ最中。それもなんと鯉幟の中で。季節の行事も盛り込んだ面白い情景である。

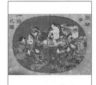

138,189p「センリキヤウ」歌川国虎 文政7年（1824）半紙本3冊　色摺　国際日本文化研究センター蔵　Senrikiyou, Utagawa Kunitora, 1824, Hanshi-bon 3 volumes, Colored printing ink, International Research Center for Japanese Studies

　なんとも滑稽（こっけい）な図である。男根を屹立させた男があぐらをかき、その周りに8人の美女たちが取り巻いている。女たちがめいめいに持つ紐の先が男性の手に束ねられ、その中の一本が男根に結びつけられている。なんとも面白いくじ引きである。

合戦の図
Battle scene
pictures

140,141p「墨戦之図」歌川国芳 天保期（1830-43）頃　大判錦絵　三枚続　山口県立萩美術館・浦上記念館蔵　Ink Fight, Utagawa Kuniyoshi, Circa 1830-43, Vertical oban triptych, Hagi Uragami Museum

　烏帽子姿の公家たちが二群に分かれ入り乱れ、手桶や薬缶（やかん）に墨を入れ、箒のような筆を振り回しては飛び上がっている。相手の顔に墨をなすりつける者、勢い余って桶の墨を浴びせかける者たち。そんな大騒ぎをする人たちの奇声を聞きながら、右端の男が一人この光景ににんまりと意味ありげに笑っている。

142,143p「夏の夜虫合戦」 慶応4年（1868）大判錦絵　二枚続　町田市立博物館蔵
Natsu no Yoru Mushigassen: Battle of the Insects of Summer Night, 1868, Vertical oban diptych, Machida City Museum

　幕末期の政治情勢を虫の合戦に見立て、諷刺を込めて描いている。中央の蜂の袴はその絣模様で薩摩、その前にいる蝶は長州、上に飛んでいる蜻蛉（とんぼ）は蠟燭で会津、右の蛍は菊華で朝廷を表している。このような作品は鯰絵や子供遊び絵と同様、改印や絵師名などないものが多い。

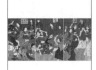

144,145p 「古今束合結競」 明治 18 年 (1885) 大判錦絵　三枚続　京都国際マンガミュージアム蔵
Kokin Tabaneai Musubi Arasoi: 1885, Vertical oban triptych, Kyoto International Manga Museum
　明治になると、それまでの伝統的な日本髪から束髪（そくはつ）という、日本髪よりも簡単に結うことができる髪型が推し進められた。これは女性の間に流行した西洋風の髪型で、水油を使い、簡単で衛生的なため瞬く間に広まった。揚げ巻き・イギリス巻き・マーガレット・花月巻き・夜会巻きなど種々のものが生まれた。そんな時代の変わり目を女性の髪型で表しているのであろうか、日本髪と束髪の女性が髪を引っ張り合い、大喧嘩である。

首引き
Kubihiki

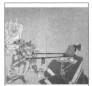

146,147p 「鬼の首引図屏風」 伝 俵屋宗達　江戸時代　二曲一隻屏風　紙本着色　161.0x178.0cm
福井県立美術館蔵　Demon and Watanabeno-tsuna Playing Tug of War with Their Necks, Attributed to Tawaraya Sotatsu, Edo period, Two-panel screen, Pigment on paper, 161.0x178.0cm, Fukui Fine Arts Museum
　鬼と人との首引きを描いている。人物のほうは渡辺綱（わたなべのつな）で、平安時代中期の武士である。京の鬼同丸（きどうまる）や大江山の酒呑童子（しゅてんどうじ）、羅生門の鬼を退治した伝説がある。赤鬼相手に首と首に紐を張り、力の入った表情で睨み合っている。でもその表情は何かユーモラスで、後ろで白鬼がその様子を眺め笑っている。

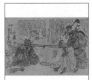

148,149p 「奪衣婆と翁稲荷の首引き」 歌川国芳　嘉永 2 年 (1849) 大判錦絵　静岡県立中央図書館蔵　Datsue-ba and Okina Inari Playing Tug of War with Their Necks, Utagawa Kuniyoshi, 1849, Horizontal oban, Shizuoka Prefectural Central Library
　この当時流行したのは、内藤新宿の正受院（しょうじゅいん）の奪衣婆（だつえば）と日本橋の翁稲荷大明神であった。流行の神たちを引き出し、首引きをさせているところが国芳の目の付けどころである。翁の後ろでは狐が応援し、内藤新宿にゆかりの深い馬たちが奪衣婆に声援を送っている。奪衣婆は冥土の途中にある三途（さんず）の川の衣領樹（えりょうじゅ）の下にいて、そこを通る亡者の衣類をはぎ取り、樹上の懸衣翁（けんえおう）に渡すといわれる老女の鬼のことである。

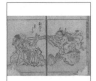

150,151p 「英一蝶画譜」 英一蝶　半紙本三巻　国立国会図書館蔵
Hanabusa Itcho Gafu, Hanabusa Itcho, Hanshi-bon 3 volumes, National Diet Library
　鎌倉前期の武将、朝比奈義秀（あさひなよしひで）は和田義盛の子で、母は巴御前（ともえごぜん）といわれる。通称三郎と呼ばれ、勇猛かつ豪力無双と伝えられ、能や狂言のほか、「岸姫松轡鑑（きしのひめまつくつわかがみ）」「朝夷巡島記（あさひなしまめぐりのき）」「草摺引（くさずりびき）」などの戯曲や小説、舞踊の題材にされた人物である。その剛力の三郎が鬼と首引きの力競べ。今にも負けそうな鬼に、子供が後ろから助太刀をする。

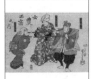

150p 「士農工商之内」 歌川国芳　嘉永 2 年 (1849) 大判錦絵　東京都立中央図書館特別文庫室蔵
Shinoukoushyo: Scholars, Farmers, Artisans and Merchants, Utagawa Kuniyoshi, 1849, Horizontal oban, Tokyo Metropolitan Library
　嘉永 2 年 (1849) 江戸・市村座での「恵関初夏藤（おめぐみいうるおうふじ）」に取材した役者絵で、裏梅梢（中村歌右衛門）と三蓋松之進（関三十郎）が首引きをして、勝見の小秀（坂東しうか）が判定をしている。

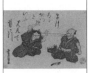
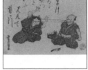

151p 「首相撲戯画」 歌川芳員　大判錦絵　静岡県立中央図書館蔵
Kubi Sumo, Utagawa Yoshikazu, Horizontal oban, Shizuoka Prefectural Central Library
　酒宴での座敷遊びであろうか、口を結んだ男が紐を引き、負けた男が両手を上げている。負けるが勝ちと負け惜しみを言っている。楽しくおだやかな情景である。

152,153p 「東京繁昌くらべ」 歌川芳虎　明治 11 年 (1878) 大判錦絵　三枚続　京都国際マンガミュージアム蔵　Tokyo Hanjyo Kurabe: Which one is wealthy in Tokyo, Utagawa Yoshitora, 1878, Vertical oban triptych, Kyoto International Manga Museum
　17 組もの男たちが首引きに興じている。同業者同士、同じような着物で正座をして、神妙な表情でお互いが見合って繁昌競べをしている。

身振絵
Miburi-e

154,155p 「道外見富利十二志　子・丑・寅・卯」「道外見富利十二志　辰・巳・午・未」「道外見富利十二志　申・酉・戌・亥」 歌川国芳　弘化4～嘉永 5 年 (1847-52) 頃　大判錦絵　国立国会図書館蔵　Expressions of Twelve Chinese Zodiac Signs by Actors, Utagawa Kuniyoshi, Circa 1847-52, Vertical oban, National Diet Library
　「道外見富利十二志（どうけみぶりじゅうにし）」の画題が示す通り、当時人気の歌舞伎役者 12 人が動物の身振りをして見得を切っている。「子（ね）」「寅（とら）」「申（さる）」「丑（うし）」の表情の面白さ、「午（うま）」「亥（い）」「酉（とり）」の体形のおかしさなど、眺めているだけで楽しい作品である。周囲には、洒落や地口（語呂合わせ）が書かれている。

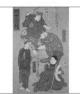

156p「見振十二おもひ月　十月・十一月・十二月」歌川国芳　弘化 4 〜嘉永元年（1847） 頃
大判錦絵　国立国会図書館蔵　Miburi: Represent the 12 Months Gesture, Utagawa Kuniyoshi, Circa 1847-
48, Vertical oban, National Diet Library
　　描かれている歌舞伎役者は、十月ゑびす・中村羽左衛門、十月たい・中村鶴蔵、十一月とりの
まち・大谷広右衛門、十二月鮭・坂田佐十郎たちである。

157p「見振十二おもひ月　四月・五月」歌川国芳　弘化 4 〜嘉永元年（1847-48） 頃　大判錦絵
国立国会図書館蔵　Miburi: Represent the 12 Months Gesture, Utagawa Kuniyoshi, Circa 1847-48, Vertical
oban, National Diet Library
　　人気歌舞伎役者は、五月鍾馗・中村歌右衛門、五月あがりかぶと・関三十郎、四月ほとゝぎす・
坂東しうか、四月おしゃか・松本幸四郎、役者絵、御所の五郎蔵たちである。

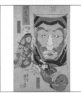

158p「見振十二おもひ月　正月・二月」歌川国芳　弘化 4 〜嘉永元年（1847-48） 頃　大判錦絵
国立国会図書館蔵　Miburi: Represent the 12 Months Gesture, Utagawa Kuniyoshi, Circa 1847-48, Vertical
oban, National Diet Library
　　おめでたい正月の大凧、海老、狐に形態模写をした役者たち。

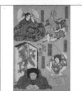

159p「見振十二思ひ月　六月・七月・八月・九月」歌川国芳　弘化 4 〜嘉永元年（1847-48） 頃
大判錦絵　国立国会図書館蔵　Miburi: Represent the 12 Months Gesture, Utagawa Kuniyoshi, Circa 1847-
48, Vertical oban, National Diet Library
　　面白い形態模写を演じるのは、六月冨士の蛇・中村鶴蔵、九月菊蝶・尾上菊次郎、八月猿猴の月・
市川九蔵、七月鬼がわら七夕・大谷友右衛門たち。

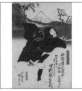

160p「からすの身振」歌川国貞　天保 12 年（1841）大判錦絵　東京都立中央図書館特別文庫室蔵
Gesture of a Crow, Utagawa Kunisada, 1841, Vertical oban, Tokyo Metropolitan Library
161p「山東京伝賛烏」歌川豊国　文化 6 年（1809）大判錦絵　静岡県立中央図書館蔵
Gesture of a Crow, Utagawa Toyokuni, 1809, Vertical oban, Shizuoka Prefectural Central Library
　　滑稽本『腹筋逢夢石（はらすじおうむいし）』は、動物をたくさん登場させる中国の演劇などに倣っ
て、様々な動物の物真似のマニュアルを絵解きし、挿図にしている。このような身振りの遊びは
江戸時代の宴会芸として大流行、後に弟子の国芳に受け継がれた。

戯画・狂画
Giga, Kyoga

162,165p「神農図」仙厓義梵　軸一幅　紙本墨画　97.3 × 27.4cm　九州大学附属図書館蔵
Shinnou: The God of Agriculture and Pharmaceutical, Sengai Gibon, Hanging scroll, Ink on paper, 97.3 ×
27.4cm, Kyushu University Library
　　神農は中国古代の伝説上の帝王で、体は人間で頭は牛という奇怪な姿をしていた。農耕神と医
薬神の性格を持ち、農業や養蚕の指導を行ったり、さまざまな草を自らなめて医薬の方法を教え
た。日本では医者や商人の信仰の対象となった。賛は江戸時代後期の儒学者の亀井昭陽（1773-
1836）による。

163p「いぬの年祝ふた」仙厓義梵　軸一幅　紙本墨画　35.4 × 47.2cm　九州大学附属図書館蔵
InunotoshiYuota: Celebrate Year of the Dog Zodiac, Sengai Gibon, Hanging scroll, Ink on paper, 35.4 ×
47.2cm, Kyushu University Library
　　「いぬの年祝ふた」の賛を中央に、頭巾（ずきん）に裃（かみしも）姿の人物が祝い歌を唄い
ながら犬を引き連れている。すばやい筆致で描かれた犬の表情が人の顔にも見え、そのおおらか
でおめでたい雰囲気が伝わってくる。

164,165p「猫の恋図」仙厓義梵　軸一幅　紙本墨画　28.5 × 34.5cm　九州大学附属図書館蔵
Neko no Koi: Cat love, Sengai Gibon, Hanging scroll, Ink on paper, 28.5 × 34.5cm, Kyushu University
Library
　　一匹の猫が足をそろえ、一生懸命に鳴いている。画面に猫の恋と書かれているように、春先の
鳴き声は侘しくもある。だからであろうか猫の口先から「南無妙法蓮華経（なむみょうほうれんげ
きょう）」のお題目が漫画の吹き出しのように書かれている。

166,167p「鼠大黒（大黒天鼠師槌子図）」白隠慧鶴　江戸時代　軸一幅　紙本着色　57.7 ×
102.5cm　大阪新美術館建設準備室蔵　Mice and the Seven Gods of Good Fortune, Hakuin Ekaku, Edo
period, Hang-ing scroll, Pigment on paper, 57.7 × 102.5cm, Aitrip Museum
　　大黒天を中尊にして両脇の鼠が小槌と警策（きょうさく）を持っている。飾られた鏡餅の前では、
鼠の夫婦が神主姿の鼠に年頭の挨拶の最中である。供物を持つ侍女鼠など、周りでは鼠たちが
正月行事を繰り広げている。「鼠師（そし）」は祖師にかけてあり、「槌子（ついし）」は物をたた
く道具のことで、後ろの鼠が抱える警策を指している。警策には祖師・普化（ふけ）禅師の「明
頭来也明頭打」をもじった「猫頭来也猫頭打」の句が書かれている。

168p「張子尽し　けしやうかを　はりこ助六　はりこの鼠　はりこのたい　はりこおでんや」
歌川国麿　弘化 4 年〜嘉永元年（1847-48）頃　大判錦絵　東京都立中央図書館特別文庫室蔵
Hariko-zukushi, Utagawa Kunimaro, Circa 1847-48, Vertical oban, Tokyo Metropolitan Library
168,169p「はりこあさいな　はりこちよゑ　はりこねこ　はりこわとふない」
歌川国麿　嘉永 2 年（1849）頃　大判錦絵　東京都立中央図書館特別文庫室蔵
Hariko-zukushi, Utagawa Kunimaro, Circa 1849, Vertical oban, Tokyo Metropolitan Library
169p「酒屋御用　はりこのとら　お福の松竹　はりこのはと　くびふりなめし」
歌川国麿　弘化 4 年〜嘉永元年頃（1847-48）大判錦絵　東京都立中央図書館特別文庫室蔵
Hariko-zukushi, Utagawa Kunimaro, Circa 1847-48, Vertical oban, Tokyo Metropolitan Library
　　張子に見立てた役者絵。主だった役者は、（左）はりこのたい・中村歌右衛門、はりこおでんや・
中村羽左衛門、（中央）はりこちよゑ・市川小団次、はりこかめ・尾上菊次郎、はりこねこ・尾
上梅幸・はりこわとふない・市川団十郎、（右）酒屋御用・中山市蔵、はりこのとら・市川九蔵、
お福の松竹・市川広五郎、はりこのはと・関三十郎、くびふりなめし・中村歌右衛門たちの名歌
舞伎役者である。

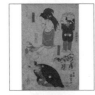

170p「松茸負う奴」石川豊信　江戸時代　細判錦絵　31.0 × 14.7cm 奈良県立美術館蔵
A Servant Carrying a Matsutake Mushroom, Ishikawa Toyonobu, Edo period, Vertical hosoban, 31.0 ×
14.7cm, Nara Prefecture Museum of Art
　　巨大な松茸を奴が背に担いで運んでいる。実際にはあり得ないものだが、誇張して描けばさも
ありなんと思われ、担いでいる奴の険しい表情に微笑んでしまう。豊信（1711-85）は江戸時代
中期の浮世絵師で、錦絵の前身である墨摺絵（すみずりえ）に紅を主調として黄土や草色などで
筆彩した紅摺絵（べにずりえ）期を代表する美人画家である。次代の鈴木春信にも影響を与えた。

171p「貸本屋戯画」歌川芳員　嘉永 5 年（1852）大判錦絵　静岡県立中央図書館蔵
Caricature Rental Library, Utagawa Yoshikazu, 1852, Horizontal oban, Shizuoka Prefectural Central Library
171p「糠袋戯画」歌川芳員　嘉永 5 年（1852）大判錦絵　静岡県立中央図書館蔵
Caricature Nukabukuro, Utagawa Yoshikazu, 1852, Horizontal oban, Shizuoka Prefectural Central Library
171p「酒呑み戯画」歌川芳員　嘉永 5 年（1852）大判錦絵　静岡県立中央図書館蔵
Caricature Drunkard, Utagawa Yoshikazu, 1852, Horizontal oban, Shizuoka Prcfectural Central Library
171p「折紙戯画」歌川芳員　嘉永 5 年（1852）大判錦絵　静岡県立中央図書館蔵
Caricature Origami, Utagawa Yoshikazu, 1852, Horizontal oban, Shizuoka Prefectural Central Library

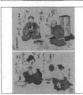

　　芳員（よしかず）は幕末から明治時代に活躍した浮世絵師で、歌川国芳の門人である。主に合
戦絵や武者絵、草紙絵などの挿絵を描いていた。横浜が開港されると異人の生活風俗に興味を
持ち、横浜絵を描いている。横浜絵を描いた絵師の中でも異才の一人であった。貸
本屋でのお客とのやりとり、糠袋（ぬかぶくろ）で磨き上げる女たちの化粧姿、酔っ払いのだら
しない姿、子供に折り紙を教える母親の姿などが、庶民の日常を活写して面白い。

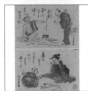

172,173p「諸色峠谷底下り」楊洲周延　明治 16 年（1883）大判錦絵　三枚続　京都国際マンガミュージ
アム蔵　Shoshiki Toge Tanizoko Kudari, Yoshu Chikanobu, 1883, Vertical oban triptych, Kyoto International Man-
ga Museum　なんとたくさんのキャラクターたちが集まったことだろう。険しい渓谷に渡された橋の上で
はチャンバラが始まり、画面右では米俵が転がり落ちている。将棋を指し、蛸や鮒たちが天秤棒を担ぎ、
着物姿の庶民たちは谷底に移動して様子をうかがっている。山上では陸蒸気が煙を吐き、海上には帆船
が浮かんでいる。押し寄せる文明開化の大洪水の中で、すべてのものが混沌としている。これは西南
戦争による戦費調達で生じたインフレーションを解消しようと、大蔵卿松方正義が行なったデフレーショ
ン誘導の財政政策による不況で、物価が谷底近くまで落ち込んだ様子を半擬人化して描いている。

諷刺画
Fushiga

174p「荷宝蔵壁のむだ書」（黄腰壁）歌川国芳　弘化 4 年（1847）頃　大判錦絵　三枚続　国立国
会図書館蔵　Actors' Caricatures Scribbled on Clay Walls, Yellow Lower Part of Wall, Utagawa Kuniyoshi,
Circa 1847, Vertical oban triptych, National Diet Library
　　役者の似顔絵が、あたかも壁の落書き漫画のようにさまざまな表情で描かれている。漆喰壁
（しっくいかべ）に釘で引っ掻いたかのようなタッチではあるが、人物の特徴がよく捉えられ、生
き生きと活写されている。タイトルの「荷宝」は、「似たから」にかけている。天保の改革で役
者絵が禁じられ、その規制をかいくぐるために魚や亀の顔を役者の似顔とする作品も描いたが、
ここでは一応人間の姿で描かれており、役者を暗示する絵や文字を思いつきのように入れている。

175p「荷宝蔵壁のむだ書」（黄腰壁）歌川国芳　弘化 4 年（1847）頃　大判錦絵　三枚続　国立国会図書館蔵　Actors' Caricatures Scribbled on Clay Walls, Yellow Lower Part of Wall, Utagawa Kuniyoshi, Circa 1847, Vertical oban triptych, National Diet Library

　描かれているそれぞれの役者は、坂田佐十郎、関歌助、市川箱右衛門、中村鶴蔵、中村瓶右衛門、片岡虎五郎と比定されている。

176,177p「見立て似たかきん魚」落合芳幾　文久 3 年（1863）大判錦絵　三枚一組　山口県立萩美術館・浦上記念館蔵　Goldfish that Resemble Actors, Ochiai Yoshiiku, 1863, Vertical oban triptych, Hagi Uragami Museum

　水中を泳ぎ回っている金魚や亀、鯰たち。おや、よく見ると奇怪な顔をした人面魚ではないか。これは当時人気の歌舞伎役者たちの似顔絵である。魚の体に描かれた模様や役者の家紋から、贔屓（ひいき）の客はすぐ言い当てただろう。題名の「似たかきん魚」は、「目高ア〜、金魚オ〜」と売り歩く金魚売の呼び声をもじっている。

178,179p「亀喜妙々」歌川国芳　嘉永元年（1848）頃　大判錦絵　三枚続　東京都立中央図書館特別文庫室蔵　Kiki Myomyo: Tortoises with Actors' Faces, Utagawa Kuniyoshi, Circa1848, Vertical oban triptych, Tokyo Metropolitan Library

　老中水野忠邦の天保の改革（1841 年）により、浮世絵師は役者の錦絵や遊女絵を描くことが禁じられたため、亀に見立てた役者絵が描かれた。何やら多くの亀たちが集まり、杯の酒を飲むものや顔を突き合わせて思案顔の亀もいる。役者の似顔絵を亀の顔で描き、役者名は亀の甲羅の家紋などでわかるようにしている。また落款の横に「例のお歌舞で」と書かれて暗示している。

寄絵
Yose-e

180p「みかけはこはゐがとんだいゝ人だ」歌川国芳　弘化 4 年（1847）頃　大判錦絵　福岡市博物館蔵　He Looks Fierce but He's Really a Great Man, Utagawa Kuniyoshi, Circa1847, Vertical oban, Fukuoka City Museum

　他の図が複数の人物で構成するのに対して、本図は「朝比奈三郎義秀」一人で胴を作る。水色の襟元は朝比奈の月代（さかやき）であり、髷（まげ）や力紙も見える。黒珊瑚とされる鬢（もとどり）や赤裸の唇、黒人の鬢（びん）など見事である。朝比奈三郎義秀は鎌倉前期の武将で、和田義盛の子。母は巴御前（ともえごぜん）といわれる。勇猛、かつ豪力無双と伝えられ、能、狂言のほか、戯曲、小説、舞踊の題材にされた。

181p「としよりのよふな若い人だ」歌川国芳　弘化 4 年（1847）頃　大判錦絵　山口県立萩美術館・浦上記念館蔵　Young Woman Who Looks Like an Old Lady, Utagawa Kuniyoshi, Circa1847, Vertical oban, Hagi Uragami Museum

　女性の上半身が、多くの人物で構成されている。顔と手は裸の男たちでつくられ、体は緋の着物を着た 3 人の女性と黒衣の人たち、髪の毛は縞の着物を着た 3 人でできている。女性のきりっとした眉は鎌であろうか、よく考えられている。画中の文面には「いろいろな人がよってわたしのかほをたてゝおくれで誠にうれしいな　人さまのおかげでよふよふ人らしいかほになりました」と書かれている。

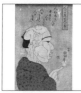

182p「からの子がよりかたまって人になる」歌川芳藤　嘉永年間（1848-54）頃　大判錦絵　奈良県立美術館蔵　Picture of Trick, A Figure Made of Chinese Children, Utagawa Yoshifuji, Circa1848-54, Vertical oban, Nara Prefecture Museum of Art

　女性の髪や顔、着物などは中国風の服装や髪形をした子供たちで構成されている。眼は唐子の髪の黒と剃り上がった青。唇は腰紐の赤、耳は帽子をかぶった顔である。芳藤は国芳の弟子になるが、師ゆずりのアイデアを自分なりにこまやかな感性で表現している。

183p「人かたまって人になる」歌川国芳　弘化 4 年（1847）頃　大判錦絵　奈良県立美術館蔵　Man Come Together and Make a Man, Utagawa Kuniyoshi, Circa1847, Vertical oban, Nara Prefecture Museum of Art

　頭部と手は坊主頭の裸の人物が演じており、胴体は同じ緑色の着物の男たちが頭を隠して折り重なっている。目と鬢を黒裸で無理に見立てたところなどが巧みである。唇は黒帯、髷（もとどり）は思い切り振りかざして胸を反らせた男が握る矢立からなるという絶妙のバランスである。画中の賛には「人おほき人の中にも人ぞなき　人になれ人　人になせ人」と書かれている。

動物たちの諷刺画
Animal fushiga

184p「心学稚絵得　我慢の鼻」歌川国芳　天保末期頃　中短冊錦絵　東京都立中央図書館特別文庫室蔵　Elephant Catching a Flying Tengu, Utagawa Kuniyoshi, Circa1840, Vertical chutanzakuban, Tokyo Metropolitan Library

　「心学稚絵得（しんがくおさなえとき）」は、江戸時代の思想家・石田梅岩（いしだばいがん）の教えである「心学」（心を正しくし身を修めることを、わかりやすいことばや比喩で説くことを目的とした）を、絵を用いてわかりやすく幼児に説いたもの。江戸時代後期に大流行し、全国に広まった。天狗と象が鼻の長さを比べているが、「競れば長し短しむつかしや我慢の鼻のをき所なし」と画中にあるように、比べてみたところであまり差はなく、どちらにしても邪魔なもの。大きな自慢の鼻といっても置き場所もないと教えている。

185p「与はなさけ浮名の横ぐし」落合芳幾　万延元年 (1860) 大判錦絵　山口県立萩美術館・浦上記念館蔵　Cats playing Popular Kabuki Play, Utagawa Yoshiiku, 1860, Vertical oban diptych, Hagi Uragami Museum

　猫に見立てた役者絵で、赤間源左衛門、毛田頭当八、横ぐしのおとみ、こうもり安、いづや与五郎、尚疵の与三が描かれている。与話情浮名横櫛（よわなさけうきなのよこぐし）は、長唄の四世芳村伊三郎が若いころ、博徒の妾（めかけ）との密通が発覚し、無惨な切られ方をしたが奇跡的に助かったという実話を脚色した歌舞伎狂言で、木更津の顔役の妾（めかけ）お富と伊豆屋の若旦那与三郎の情話を描いたもの。通称「切られ与三」「お富と三郎」で親しまれている。

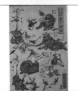

186,187p「天竺渡来大評判　象の戯遊」河鍋暁斎　文久3年 (1863) 大判錦絵　五枚組　神戸市立博物館蔵　Play of Elephants, Kawanabe Kyosai, 1863, Vertical oban, 5 sheets set, Kobe City Museum

　画面に「天竺渡来大評判　象の戯遊（てんじくとらいだいひょうばん　ぞうのたわむれ）」とあり、大判錦絵5枚に、さまざまな曲芸をする象の姿を描いている。いろんな芸に興じているが、やはり鼻を使ったものが多く、曲乗り、鼻渡り、ろくろ首の道化と盛りだくさん。ここには掲載していないが、傘を差し鼻からシャボン玉を吹き上げて子どもを喜ばす「タマヤ～」、股間から後ろ向きに鼻でロウソクを消す「鼻息ニテ灯ヲ消ス」などのおもしろい芸が秀逸である。

188p「しん板大長屋猫のぬけうら」歌川芳藤　大判錦絵　静岡県立中央図書館蔵　Newly Published; Alleys for Cats Living in a Long Row House, Utagawa Yoshifuji, Vertical oban, Shizuoka Prefectural Central Library

　芳藤はおもちゃ絵の芳藤として有名で、江戸期から明治にかけて、大名行列、五十三次、いろはかるた、狐の嫁入り、化け物尽くし、猫芝居、変わり絵などのほか、組上絵、双六なども描いた。この作品は猫の大長屋の日常生活を人に見立てて描いている。井戸水を汲み上げ野菜を洗うそばでは、着物の洗い張りに精を出す猫。振り売りの魚屋に通い帳を持って買い物をする子猫。八百屋に集まる買い物客など、なんと賑やかな長屋であろうか。

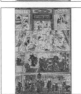

189p「猫の女風呂」歌川芳藤　大判錦絵　静岡県立中央図書館蔵　Public Bath of Female Cat, Utagawa Yoshifuji, Vertical oban, Shizuoka Prefectural Central Library

　江戸での銭湯の始まりは、徳川家康入府の翌年、天正19年 (1591) 銭瓶（ぜにがめ）橋の近くで伊勢与市という者が銭湯風呂を営業し、永楽銭一文で入浴させたところ人々が珍しがって入ったという。上部中央にはざくろ口と呼ばれる浴槽のある部屋への入り口があり、仕切りの羽目板には鶴と金魚が彫られている。それに続き、流し場、番台、下足棚、着物を入れる棚などが描かれ、今日と変わらない銭湯が見て取れる。

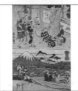

190p「狸のうりすへ　狸の引ふね」歌川国芳　大判錦絵　二丁掛　東京都立中央図書館特別文庫室蔵　Raccoon Dogs who laugh a look wet futon, Raccoon Dog Drawing a Boat, Utagawa Kuniyoshi, Vertical oban, Tokyo Metropolitan Library

191p「狸の川がり」歌川国芳　大判錦絵　二丁掛　東京都立中央図書館特別文庫室蔵　Raccoon Dogs Catching Fish in the River, Raccoon Dogs in Evening Shower, Utagawa Kuniyoshi, Vertical oban, Tokyo Metropolitan Library

191p「狸のうらない」歌川国芳　大判錦絵　二丁掛　東京都立中央図書館特別文庫室蔵　Raccoon Dog Consulted a Fortune-teller, Raccoon dog Signs, Utagawa Kuniyoshi, Vertical oban, Tokyo Metropolitan Library

　いわゆる「狸の八畳敷」を題材に、擬人化された狸たちが繰り広げる愉快な日常を描いたシリーズ。薄緑（うすべり）を竿に広げたもの。川舟に見立てたもの。狸の八畳敷を3匹の狸が広げて、それでつくった魚たちを網で捕まえている。さらには、占い小屋の屋根に使うなど、なんとも便利な狸の八畳敷である。

192p「道外十二支　申　山王まつり　酉　とりのまち」歌川国芳　安政2年 (1855) 大判錦絵　二丁掛　東京都立中央図書館特別文庫室蔵　Doke Jyunishi: Comical Zodiac, Utagawa Kuniyoshi, 1855, Vertical oban, Tokyo Metropolitan Library

　十二支の動物たちが面白い格好で年中行事を演じている。日枝神社の祭礼である山王祭も天保の改革の倹約令の対象となって以後衰退し、文久2年 (1862) の祭を最後に将軍が上方に滞在したまま江戸幕府は滅亡、天下祭としての意義を失った。酉の市（とりのいち）は11月の酉の日に行われる鷲（おおとり）神社の祭礼で、縁起物の熊手などを売る露店が立ち並んでにぎわう。

193p「東海道五十三次之内　第壱」歌川国利　明治時代　大判錦絵　東京都立中央図書館特別文庫室蔵　Fifty-three Stages of the Tokaido, Utagawa Kunitoshi, Meiji period, Vertical oban, Tokyo Metropolitan Library

　猫の二匹連れが東海道を旅し、日本橋・品川・川さき・神奈川・程ヶ谷・戸塚・藤沢・平塚の宿場町での珍道中が描かれくいる。

194,195p「里す〻めねぐらの仮宿」歌川国芳　弘化3年（1846）大判錦絵　三枚続　国立国会図書館蔵　Village Sparrows: Temporary Shelter in the Nest, Utagawa Kuniyoshi, 1846, Vertical oban triptych, National Diet Library

天保の改革により遊女の絵を描くことが禁じられたため、擬人化した雀を主人公にしている。弘化2年（1845）の暮れに吉原が火災に見舞われた。そのため他の土地で臨時に営業することになり、その宣伝もかねて描かれたものである。また絵を検閲する名主が病気のため、それに代わり息子に改印を捺させていたところ、着物の紋のように印を捺してしまったために問題になったという曰く付きの作品である。

鯰絵
Namazu-e
(Catfish pictures)

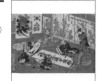

196,197p「鯰筆を震」安政2年（1855）大判錦絵　東京都立中央図書館特別文庫室蔵　Calligraphy Catfish, 1855, Horizontal oban, Tokyo Metropolitan Library

「徳埜忍後万歳樂」と書かれた書の周りに左官や瓦屋が座を囲み、左官は「一生かけものにいたし丸」、瓦屋は「これはおれがもらつておこうこんなしごとでもうけとりてへ」、大工は「これもかいてもらへはあとへのこるものだ」、そして屋根屋も「ありがてへ／＼」とみな鯰にお礼を言っている。これでもう地震対策は万全といった満足の表情だ。

198,199p「江戸信州鯰の生捕」安政2年（1855）大判錦絵　東京都立中央図書館特別文庫室蔵　Catch a Catfish, 1855, Horizontal oban, Tokyo Metropolitan Library

大地震を起こした張本人はこの大鯰だと、様々な職業の人たちが入り乱れて鯰を取り押さえている。人々の台詞を拾ってみると、雷は「これはたいへんだこれではおれなんぞはとくもかなわねへからおやじやかじにもそういおふ」、かしま（鹿島神宮）「これはたいへんはやくいつておさへてやらずばなるめへ」、おでん（おでん屋）「ふるかねやさんごらんなみんなよつてあんなにいじめるよなさけねへのふ」と、この騒ぎを鎮めようと願っているのがよくわかる。

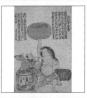

200p「大都會無事」安政2年（1855）大判錦絵　東京都立中央図書館特別文庫室蔵　Daitokai Buji, 1855, Vertical oban, Tokyo Metropolitan Library

鯰の力士が、要石（かなめいし）ならぬ「火難目石（かなめいし）」を右手で軽々と挙げている。これは俵などの曲持ちを見せる「力持ち」と呼ばれる大道芸人の見立てである。「大都會無事」は、江戸時代後期に大流行した近江（おうみ）国大津発祥の俗曲「大津絵節（おおつえぶし）」をもじったものである。画中には「大ちしん大さわぎそのときあちこち火事がでつ四方八方きやうてん家／＼つぶれてござりませんむすびをしてくれた用意のにぎりめしおさきへたべませう　やれ／＼しぶといぢしんめといふうちになんのてもなく一トつぶしいのちと金とのりかへこでやう／＼たすかつた　市中庵静丸章」と書かれている。

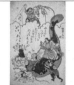

201p「地震よけの歌」安政2年（1855）大判錦絵　国立国会図書館蔵　Jishin Yoke no Uta: Daikoku Redistributes Wealthies's Riches, 1855, Vertical oban, National Diet Library

安政2年の地震直後の瓦版に、「地震よけの歌」の狂歌が書かれている。狂歌の文句は「水かみ乃　つげにいのちをたすかりて　六分のうちに入るぞうれしき」とあり、大黒さんが槌をふるい小判を撒いている。大鯰に乗っているのは建御雷神（たけみかずちのかみ）こと鹿島明神であろう。

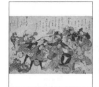

202,203p「鯰へのこらしめ」安政2年（1855）大判錦絵　東京都立中央図書館特別文庫室蔵　Namazu eno Korashime: Punish the Catfish, 1855, Horizontal oban, Tokyo Metropolitan Library

地震で被害を受けた人々が鯰を取り押さえ、女将さんは髭を引っ張り懲らしめている。でもよく見ると、地震で恩恵を受けた職人や瓦版売りなどは、鯰を庇っている。画中には「太平の御恩澤に高きまくらのふし戸をやぶりし地震はいつしかじづまりてまたやごとなき御恵につきせぬ御代のかづ／＼をさゝれいしのみうたにならひて君が代は千よに八千代にかなめいしのいはほほぬけじよしゆるぐとも」とある。

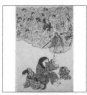

204p「鯰の親子」安政2年（1855）大判錦絵　国立国会図書館蔵　Namazu no Oyako: Family Catfish, 1855, Vertical oban, National Diet Library

震災で被害を被った人たちが鹿島大明神に率いられ、鯰の親子を襲おうとしている。青い着物姿の鯰の父親はついにへたり込んでしまい、手を上げて制止している。あまりの恐ろしさに、母親と娘は袖で頭を覆いおびえている。三匹とも手足は人間の姿であるのが、なぜか痛ましくも可笑しさを感じさせる。

205p「お老なまづ」河鍋暁斎　安政5年（1858）大判錦絵　国立国会図書館蔵　Oro Namazu: Catfish of the Elderly, Kawanabe Kyosai, 1858, Vertical oban, National Diet Library

安政の大地震の時に仮名垣魯文（かながきろぶん）の戯文により描いた作品で、暁斎は本格的に世に出ることとなった。地震で壊滅した遊廓の吉原が、仮の場所で営業を始めたことを告知する内容である。三味線を弾く女性に合わせて、鯰の格好をした遊び人を描いている。瓦版や鯰絵には絵師名や版元名が入っておらず、届け出をしていない違法出版であったが、火事や地震などの災害情報を伝えるという役目から無届けでも黙認された。

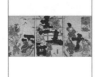

206,207p「七福神寿柱建之図」歌川豊国　嘉永 6 年（1853）大判錦絵　三枚続　国立国会図書館蔵
Figure Seven Lucky Gods Built a Kotobuki, Utagawa Toyokuni, 1853, Vertical oban triptych, National Diet Library

　七福神が集まって「壽」の字を作る、めでたい図である。このような「字作りの図」と呼ばれる一風変わった画題が、室町から江戸時代にかけて流行した。普通は大工たちが漢字を組み立てる様子を描いた奇妙なものなのだが、それが何を意味するのかはわかっていない。ここに描かれているものは七福神と「壽」、二重におめでたい作品で、贈物にしたらさぞかし喜ばれたことであろう。

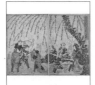

208,209p「万民おどろ木」大判錦絵　二枚続　国立国会図書館蔵
Banmin Odoroki, Vertical oban diptych, National Diet Library

　文字を桜の樹や枝に見立て、その下で今や宴もたけなわである。三味線に合わせて歌う者の口からは吹き出し状に文字が飛び出し、その横では酒に酔った男たちのいさかいが絶えない。よく見ると桜の花かと思いきや、なんと山吹色に輝く小判である。

210p「平の建舞」大判錦絵　国立国会図書館蔵　Hira no Tatemae, Vertical oban, National Diet Library

　貨幣がまかれ、整地された大地には、大きく黒々と太書きされた「平」の字が建てられようとしている。作業をするのは鯰たちで、その傍らには七福神の一人である大黒さんも見上げている。画中には「貧福をひつかきまぜて鯰らが　世を太平の建まへぞ寿類（する）」と詠まれている。

211p「猫の当字　なまづ」歌川国芳　天保末期〜弘化初期（1843-45）頃　大判錦絵　山口県立萩美術館・浦上記念館蔵　A Substitute Character Formed by Cats: A Catfish, Utagawa Kuniyoshi, Circa 1843-45, Vertical oban, Hagi Uragami Museum

　国芳は実に奇抜なアイデアを考え出す人だ。また猫好きで知られる国芳らしく、洒落た趣向を施している。猫たちが伸びまったりして丸まったりして鯰と絡み合い、見事に文字を形作っている。題字の部分には網目模様に鯰と瓢簞、右下の瓢簞形の落款には、鈴のついた猫の首輪の紐で「よし」の字を表している。「なまづ」の文字は 15 匹の猫と4匹の鯰からなり、まるで猫が好物の鯰を追いかけているようだ。

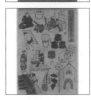

212p「しん板新工風役者名尽はんじ物」歌川重宣　弘化 4 〜嘉永 5 年（1847-52）頃　大判錦絵　三枚続　静岡県立中央図書館蔵　Pictorial Quizzes: Kitchen Utensils, Utagawa Shigenobu, Circa 1847-52, Vertical oban triptych, Shizuoka Prefectural Central Library

　台所まわりの各種用具を集めた「勝手道具はんじもの」である。右上から下に謎を解く。「歩」の駒・小判（一両金貨）「ふ・きん」—布巾。質屋で鈴を鳴らす「しち・りん」—七輪。魔が泣いた「ま・ないた」—まな板。お堂に子供「どう・こ」—銅壺。稚児に言い寄る男色の僧侶「（お）かま」—釜。肩に口「かた・くち」—片口。矢を燃やして癇をさげている「や・かん」—薬缶。水が目「みず・が・め」—水甕。屁を 2 人（対）でしている間に「っ」の字を入れて「へっ・つい」—へっつい（竈）。重箱が能を舞う「じゅう・のう」—十能。火消し・鶴の上半身・背中の「ぼ」の字「ひけし・つ・ぼ」—火消し壺。頭に善を載せた犬が鳴いている「ぜん・わん」—膳椀。日・家・婆と子供「ひ・うち・ば・こ」—火打箱。火・笏「ひ・しゃく」—柄杓。猿が棒を持っている「さる・ぼう（ぼう）」—さるぼう。手を蹴る「て・を（お）・け」—手桶。頬に蝶「ほお（ほう）・ちょう」—包丁。銭湯で背を「ながし」ている一流し、という具合である。

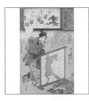

213p「源氏雲浮世画合　帚木　葛の葉狐」歌川国芳　弘化 3 年（1846）頃　大判錦絵　東京都立中央図書館特別文庫室蔵　A Fox Going Back to the Woods Leaving Her Child Behind Because Her Real Self was Unveiled, Utagawa Kuniyoshi, Circa 1846, Vertical oban, Tokyo Metropolitan Library

　平安時代、陰陽博士賀茂保憲（おんみょうはかせかものやすのり）の高弟安倍保名（あべのやすな）が和泉（いずみ）（大阪）にある信太（しのだ）の森を訪れた際、狩人に追われた白狐を助けてやるが、その際けがをしてしまう。そこに葛の葉という女性がやってきて介抱する。いつしか 2 人は恋仲となり子供をもうける。そして童子丸が 5 歳のとき、葛の葉の正体が保名に助けられた白狐であることが知れ、次の一首を残して葛の葉が信太の森に帰っていく。「恋しくば尋ね来て見よ　和泉なる信太の森のうらみ葛の葉」。そしてこの童子丸が陰陽師として知られる後の安倍晴明である。

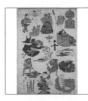

214,215p「江戸名所はんじもの」歌川重宣　安政 5 年（1858）大判錦絵　三枚続　国立国会図書館蔵　Pictorial Quizzes: View of the Edo, Utagawa Shigenobu, 1858, Vertical oban triptych, National Diet Library

　三枚続の大判錦絵に江戸の地名が 54 ヶ所描かれている。（左）上野の地名も種明かし。舌・矢「した・や」—下谷。お産・子供の頭に矢「さん・や」—山谷。葱が 4 本「ねぎ・し」—根岸。龍・「極」の字「りゅう（りょう）・ごく」—両国。猪・丸窓の下半分「い・まど」—今戸。独楽・肩「こま・かた（がた）」—駒形。赤い羽「あか・はね（ばね）」—赤羽。「千」と「十」の字「せん・じゅう（じゅ）」—千住。くもの巣を裂く「す・さき（ざき）」—洲崎。蔵の静御前が舞う（男舞）「くら・まい（まえ）」—蔵前。絵を飛ばす動作に濁点「え・どばし」—江戸橋。階段・逆さまの子「だ

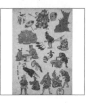

ん・こ（ご）・さか」―団子坂。城から小判（金）をまく「しろ・かね」―白金。「歩」の駒・2匹の蚊の一方に濁点・輪「ふ・か・が・わ」―深川。桜の花・竹皮・砥石に濁点「はな・かわ・ど」―花川戸。子を埋める「こ・うめ」―小梅。濁点のついた梯子の上部が2本「にほん・ばし」―日本橋。

（右）目が黒い「め・ぐろ」―目黒。「あ」の字が、「さ」の屁をして、それが臭い「あ・さ・くさ」―浅草。矢を煎る「いり・や」―入谷。火が憎い（火憎らしい＝ひぐらし）（の里）「にっぽり」―日暮里。梅の紋・輪・蚊「うめ・わ・か」―梅若。4本の矢を受ける「よつ・や」―四谷。4枚の葉に濁点「し・ば」―芝。ひらがなで「すぎ」の字「かな・すぎ」―金杉。傘に「あ」と「か」の字「あ・かさ・か」―赤坂。鵜・「絵の具」の看板上部「う・えの」―上野。くもの巣・阿弥陀がふるいの側に立つ「す・みだ・がわ」―隅田川。本と鵜が碁を打つ「ほん・ご・う」―本郷。鷹が縄をくわえている「たか・なわ」―高輪。上半分の鶴・雉「つ・きじ」―築地。本を読む錠「ほん・じょう（じょ）」―本所。火の番をする帳面「ばん・ちょう」―番町、というような言葉遊びと駄洒落の世界である。

215p「東海道五十三次はんじ物」歌川芳藤　大判錦絵　国立国会図書館蔵　Pictorial Quizzes: Fifty-three Stages of the Tokaido, Utagawa Yoshifuji, Vertical oban, National Diet Library

東海道五十三次の宿場名を判じ絵に仕上げている。参考までに、歯と逆さまの猫で「は・こね（箱根）」、戸と刀の束（つか）で、「と・つか（戸塚）」など。絵からどの宿場を意味しているか考えるのも楽しみだ。

尽し絵
Tsukushi-e

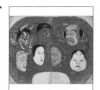

216,217p「流行面づくし」歌川国芳　天保元年（1830）　大判錦絵　北九州市立美術館蔵　Fully Decorated with Trendy Masks, Utagawa Kuniyoshi, 1830, Horizontal oban, Kitakyushu Municipal Museum of Art

団扇にただだのお面が描かれているようだが、これは当時の役者の似顔絵である。天保の改革では浮世絵にも厳しい規制が加えられた。錦絵は三枚続まで、彩色は7、8摺限り、値段は一枚16文以下など。役者、遊女の一枚絵も禁じられた。そこで江戸っ子国芳は、巧みな似顔絵で禁令をかいくぐった。

218p「新板けだもの尽」歌川芳虎　安政4年（1857）　大判錦絵　国立国会図書館蔵　Tsukushi-e: All Animals, Utagawa Yoshitora, 1857, Vertical oban, National Diet Library

あらゆる哺乳類が描かれていて、まるで動物図鑑のようである。中には獅子、麒麟（きりん）のような想像上の動物もあり、また水犀や熊などは見たこともないような変な姿である。実物を見たわけではなく、想像を駆使して描かれたものであろう。

219p「新板鳥つくし」落合芳幾　大判錦絵　国立国会図書館蔵　Tsukushi-e: All birds, Ochiai Yoshiiku, Vertical oban, National Diet Library

鳥類の大集合である。鳥は渡り鳥としてやってくるから、鳳凰（ほうおう）を除いてはほとんど見て描いたものであろう。

220p「しん板ほうづきあそび」歌川芳藤　大判錦絵　山口県立萩美術館・浦上記念館蔵　Tsukushi-e: Enumeration of Ground Cherries, Utagawa Yoshifuji, Vertical oban, Hagi Uragami Museum

おもちゃ絵を得意としていた芳藤のほおずきをテーマにした作品である。ほおずきを擬人化して年中行事を描いている。このような画題は国芳など、ほかの絵師も行なっている。

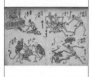

221p「流行将戯づくし」歌川芳虎　天保14～弘化4年（1843-47）頃　大判錦絵　四丁掛　東京都立中央図書館特別文庫室蔵　Fashionable Comic Set of the Shogi Pieces, Utagawa Yoshitora, Circa 1843-47, Horizontal oban, Tokyo Metropolitan Library

将棋の駒の顔をした人たちが争いを繰り返している。「中飛車にらめくら」「飛車ひせう　香車けいこ」「歩のない将戯はまけしやうぜ」「双方つきあい」「手のないときはじの歩をつく」「はだか王」「飛車角行のとりかへ」「歩のゑじき」など、それぞれの場面に題名がついている。

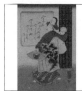

222p「有卦絵」歌川芳綱 安政5年（1858）大判錦絵　東京都立中央図書館特別文庫室蔵
Uke-e: Painting Called Fortune, Utagawa Yoshitsuna, 1867, Vertical oban, Tokyo Metropolitan Library
役者に見立てた有卦絵で、中村福助が頭にお多福の面を乗せ、福助を抱いている。そして「ふくの面ふたつふく助ふりよりもよくふたゐふう俗ふたりとはなし」と詠み、「ふ」の文字を7字入れている。

223p「卯ノ年二月十日　福助」落合芳幾 大判錦絵　山口県立萩美術館・浦上記念館蔵
Uke-e: Painting Called Fortune, Fukusuke, Ochiai Yoshiiku, Vertical oban, Hagi Uragami Museum
文化元年（1804）頃から江戸で流行した福の神の人形叶福助は、当時の浮世絵にも有卦（うけ）絵として描かれ、ここでは福助、富士、二見浦、舟、福寿草など「ふ」のつく縁起物が描かれている。有卦は陰陽道の吉事が続く7年間をいい、有卦に入る縁者を招いて有卦振る舞いが行なわれた。右上に書かれている「金性の人………うけ二入」は生年が五行の金に当たっている人は卯ノ年二月十日に有卦に入るという意味で、左に書かれた年齢の人がそれに当たる。

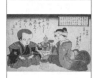

224,225p「福助とおたふく」一秀斎芳勝 嘉永5年（1852）大判錦絵　国立国会図書館蔵
Fukusuke and Otafuku, Ishusai Yoshikatsu, 1852, Horizontal oban, National Diet Library
福助とお多福が仲睦まじく酒を酌み交わしている。筆、袋、笛など「ふ」のつくものが所狭しと積み上げられている。顔が丸くほおの豊かな花嫁姿のお多福と裃姿の福助が好対照の姿で並んで福々しい。

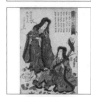

226p「有卦ニ入る和合之福神」歌川豊国 嘉永5年（1852）大判錦絵　東京都立中央図書館特別文庫室蔵　Uke-e: Painting Called Fortune, Utagawa Toyokuni, 1852, Vertical oban, Tokyo Metropolitan Library
「子の年十一月六日」に有卦に入る人の年齢が書かれている。和合の福の神を人気歌舞伎役者の市川団十郎と坂東しうかが演じている。「和合」とは仲よく親しみ合うことで、「夫婦和合」などに使われる。

227p「卯の二月十日　金性の人有卦ニ入る」落合芳幾 安政元年（1854）大判錦絵　東京都立中央図書館特別文庫室蔵　Uke-e: Painting Called Fortune, Ochiai Yoshiiku, 1854, Vertical oban, Tokyo Metropolitan Library
「卯の二月十日　金性の人」は生年が五行の金に当たっている人のことで、有卦に入る年齢が書かれていて、おめでたい富士太郎、ふく助、ふじ娘が描かれている。

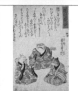

228p「道化拳合」歌川国芳 弘化4～嘉永3年（1847-50）頃　大判錦絵　東京都立中央図書館特別文庫室蔵　Doke Ken Awase: A Comical Ken Game, Utagawa Kuniyoshi, Circa1847-50, Vertical oban, Tokyo Metropolitan Library
弘化4年（1847）の芝居小屋・河原崎座の出し物である「笑門俄七福」で流行した。歌詞は「酒は拳酒、品色は。かえるひよこひよこみひよこみよこ。へびぬらぬら。なめくでまいりましょ。それじゃんじゃかじゃかじゃか、じゃんけんな」と歌われた。この戯れ拳は、三代目中村歌右衛門（蝦蟇）、六代目松本幸四郎（狐）、市川九蔵（虎）らによって広められ流行した。

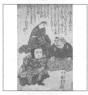

229p「つくものけん」歌川国芳 弘化4（1847）　大判錦絵　東京都立中央図書館特別文庫室蔵
Ken Game of the Things Sticking Together, Utagawa Kuniyoshi, 1847, Vertical oban, Tokyo Metropolitan Library
天狗と三味線姿の男が狐拳を打ち、その様子を着物姿の雀が眺めている。これは弘化4年（1847）9月、河原崎座の『義経千本桜』の所作事「旅雀三羽籠」で演じられた「つくもの拳」を題材にしたもので、「とてつる拳」のようにははやらなかったらしい。画中に拳の唄が書かれており、天狗や三味線はこの唄の中に登場するものである。天狗は四代目中村歌右衛門、雀は四代目尾上梅幸、三味線は二代目市川九蔵の役者たちである。

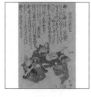

230p「けんのけいこ」歌川国芳 弘化4年（1847）頃　大判錦絵　静岡県立中央図書館蔵
Practice of Ken Game, Utagawa Kuniyoshi, Circa1847, Vertical oban, Shizuoka Prefectural Central Library
蝦蟇（がま）の中村歌右衛門、狐の松本幸四郎、虎の市川九蔵らが演じて歌っている。戯れ拳の歌詞は、「酒ハけんざけいろしなハ　かひるひとひよこみひよこ／＼　へびぬら／＼なめくでまいりましよ ソレじやんじやか／＼／＼じやんけんな ばさまにわとうないがしかられた とらがはう／＼ててつるてん きつねであきなせ」と歌われた。

231p「ひつつくけん」歌川国芳 弘化4年（1847）頃　大判錦絵　静岡県立中央図書館蔵
Ken Game: Hittukuken, Utagawa Kuniyoshi, Circa1847, Vertical oban, Shizuoka Prefectural Central Library
　頭が米俵姿の男が腕まくりをして足を振り上げ、飛脚姿の男と拳遊びをはじめた。役者に見立てられた顔であろうが、表情が何とも可笑しい。

小林清親
Kobayashi
Kiyochika

232p「清親ぽんち　両国えこういん」小林清親 明治 14 年（1881）大判錦絵　京都国際マンガミュージアム蔵　Kiyochika Ponchi: Ryogoku Eko-in, Kobayashi Kiyochika, 1881, Vertical oban, Kyoto International Manga Museum
　大相撲興行でも有名な両国の回向院（えこういん）は、明暦の大火の死者を供養するために建立された寺である。また国技館は明治 42 年 5 月にこの寺の隣接地に建設されて、相撲常設館となった。当時は一場所10日間で、一日に最高4千人が相撲見物を楽しんだ。

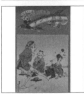

232p「清親ポンチ　東京大芳町」小林清親 明治 14 年（1881）大判錦絵　京都国際マンガミュージアム蔵　Kiyochika Ponchi: Tokyo Oyoshi-cho, Kobayashi Kiyochika, 1881, Vertical oban, Kyoto International Manga Museum
　三味線に合わせて踊っていたが、足元が狂ってしまい、お膳を蹴飛ばす。なんと、お椀が芸者の顔に当たってしまった。花柳界でドンチャン騒ぎをしている官吏を描いたもので、髭（ひげ）は役人の象徴としてしばしば描かれる。

233p「清親放痴　東京大川端新大橋」小林清親 明治 14 年（1881）大判錦絵　京都国際マンガミュージアム蔵　Kiyochika Ponchi: Tokyo Okawabata Shin'ohashi, Kobayashi Kiyochika,1881, Vertical oban, Kyoto International Manga Museum
　体格から見て、どんな強風にもびくともしそうにない女性が、洋傘を破られてしまっている。背景に描かれた橋は新大橋である。新大橋は隅田川で2番目にできた橋で、両国橋が先にできたので新大橋と呼ばれるようになった。清親はこの新大橋をテーマにした光線画「東京新大橋雨中図」を描いている。

234,235p「泰平腹鼓チャンポン打交」團團珍聞　小林清親 明治 18 年（1885）　京都国際マンガミュージアム蔵　Taihei Harazutsumi Chanpon Uchimaze, Marumaru Chinbun, Kobayshi Kiyochika, 1885, Kyoto International Manga Museum
　明治初期は前時代のものを古くて野蛮なものとし、西洋文明を盛んに模倣して近代化を急いだ。そのためここには「小隊進メ」の号令と「ヤットウお面」の掛け声、漢語を使い洋語で話す、踊りを見て楽しむ者と踊る者、浄瑠璃の濁声と洋琴の黄声、洋服で正座する者と着流しで椅子に座る者、マッチに火打石、洋燈と行燈など、和洋入り乱れてのチャンポン風俗になってしまった。

236,237p「米俵綱引の図」小林清親 明治 13 年（1880）大判錦絵　三枚続　京都国際マンガミュージアム蔵 Komedawara Tsunahiki: Rice Bundle Tug-of-war, Kobayashi Kiyochika, 1880, Vertical oban triptych, Kyoto International Manga Museum
　山の斜面には米俵男が体に綱をかけられ、山上では奸商（かんしょう・悪徳商人のこと）たちが、下手には着物姿の庶民たちが綱を引き合っている。山上には雲に乗った天の使いがバチを振り上げ奸商たちを襲っている。米価の吊り上げをめぐり、一般庶民と奸商の綱引きをユーモラスに描いたものである。奸商の頭上に現われた天の使いは撥（ばち）を振り上げて、「ばち」が当たると言って懲らしめている。

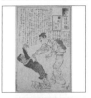

238p「教育いろは談語　ろ　論より証拠」小林清親　文・骨皮道人 明治 30 年（1897）大判錦絵　東京都立中央図書館特別文庫室蔵　Kyoiku Iroha Dango: ABC Language Education Stories, Kobayashi Kiyochika, Honekawa Dojin, 1897, Vertical oban, Tokyo Metropolitan Library
　恐ろしい形相の妻が、旦那の襟首を捕まえている。手にはしわくちゃの紙切れが……。これは艶書（ラブレター）を妻に見つけられ、浮気がバレてしまった男の怖い話。明治 23 年（1890）に発布された「教育勅語」をもじってタイトルをつけている。庶民生活への戒めを諺の中から選び出し、骨皮道人（ほねかわどうじん）のジョークのような文章と、清親の世相描写で面白く描いている。

239p「教育いろは談語　は　話し半分に聞け」小林清親　文・骨皮道人 明治 30 年（1897）大判錦絵　東京都立中央図書館特別文庫室蔵　Kyoiku Iroha Dango: ABC Language Education Stories, Kobayashi Kiyochika, Honekawa Dojin, 1897, Vertical oban, Tokyo Metropolitan Library
　ネクタイ姿の洋装男性の頭の中は、どこかの外国の風景でいっぱいである。それを聞く若い娘と老婆。娘は真に受けず笑っているが、老婆は目を丸くして聞き入っている。イギリス帰りの男の、大ボラ吹き放題にあきれ返る話である。

240p「酒機嫌十二相之内　理屈を並へる酒癖」小林清親　明治 18 年（1885）大判錦絵　東京都立中央図書館特別文庫室蔵　Twelve State Drinking Habit, Kobayashi Kiyochika, 1885, Vertical oban, Tokyo Metropolitan Library

　式亭三馬作・歌川豊国画の滑稽本『例之酒癖一盃綺言』（文化 10 年刊）を真似たシリーズ。紹介されている酒癖には、「わる口を吐いて嬉しがらす酒癖」「酔いたる上にて愚痴ばかりいう酒癖」「盃のやりとりのむつかしき酒癖」「段々、気のつよくなる酒癖」「おなじ事をくどくどいう酒癖」「つれにこまらする酒癖」「ひとりおもしろくなる酒癖」「無益のことを争う酒癖」などがある。清親はこれらの話をヒントにして、狂画入り戯文で開化期の酔っぱらいの面白い癖を描き取っている。

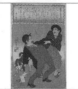

240p「酒機嫌十二相之内　連れを困らせる酒くせ」小林清親　明治 18 年（1885）大判錦絵　東京都立中央図書館特別文庫室蔵　Twelve State Drinking Habit, Kobayashi Kiyochika, 1885, Vertical oban, Tokyo Metropolitan Library

　人はお酒が入ると、その本性がさらけ出されてくる。気が大きくなり強がったり、また反対に落ち込んだりと、十人十色の性格があるものだ。そんな酒飲みの癖を見て取った清親は、酒癖の十二態として人間の赤裸々な姿を描き、戯作者の文章と共に人間諷刺を行っている。

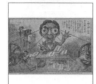

241p「目を廻す器械」團團珍聞　明治 18 年 9 月 5 日号　小林清親　明治 18 年（1885）京都国際マンガミュージアム蔵　Be in a Whirl of Business, Kobayashi Kiyochika, 1885, Kyoto International Manga Museum

　左右の車輪に張られた綱が下級官吏の目玉を思いっきり激しく回している。「目がまわる忙しさ」とはこのことで、机に積まれた収税、町村費問題、学校教育、徴兵、区内衛生、諸願などの書類の山を処理していく。この奇抜な発想から、清親の漫画家としてのイメージの豊かさが垣間見える。

241p「思想の積荷」團團珍聞　明治 19 年 2 月 6 日号　明治 19 年（1886）京都国際マンガミュージアム蔵　Kobayashi Kiyochika, 1886, Kyoto International Manga Museum

　黒い煙を吐く陸蒸気には、政党が先頭に乗り「近くなるほど遅くなるようだ、もっと速くしたいものだ」とつぶやく。記者・議員・書生たちは「しめたぞしめたぞ、いよいよこれから己の世の中だぞ」、百姓・僧侶・商人たちも「何事ももう少し景気を見た上のこと、それまではまづお念仏としよう」と言い、華族がいちばん心配そうである。これは明治 23 年（1890）の国会開設に向けての各階層の思惑を、世論を踏まえて描き出したものである。

日本萬歳
百撰百笑

Nippon Banzai
Hyakusen
Hyakusho

242p「日本万歳　百撰百笑　北京の摘草」小林清親　骨皮道人・文　明治 28 年（1895）大判錦絵　静岡県立中央図書館蔵　The Comics Series Nippon Banzai; Hyakusen Hyakusho, Kobayashi Kiyochika, 1895, Vertical oban, Shizuoka Prefectural Central Library

　「日本万歳　百撰百笑」は小林清親の画、骨皮道人（西森武城）の文による日清戦争をテーマにしたシリーズ。清国という大国を向こうに回して、日本が戦争をした。それによって小国は亡び、大国はさらに羽を伸ばすのは今も昔も変わらない。しかし戦いは日本に有利で、清国は大敗してしまった。日本の強さと清国の弱さを描いているが、勝利が決まってからの報告的戯画ばかりである。明治 28 年（1895）2 月、松本平吉を版元として出された。また日清戦争と同様のスタイルで出された日露戦争を扱ったシリーズの「日本万歳　百撰百笑」は文章が骨皮道人、版元が松本平吉と全く同じである。

243p
「日本万歳　百撰百笑　苦しい網頼み」「日本万歳　百撰百笑　大男の兵突張」
「日本万歳　百撰百笑　敵艦の大笑事」「日本万歳　百撰百笑　手強い兵士」
小林清親　骨皮道人・文　明治 37 年（1904）大判錦絵　静岡県立中央図書館蔵
The Comics Series Nippon Banzai; Hyakusen Hyakusho, Kobayashi Kiyochika, Honekawa Dojin, 1904, Vertical oban, Shizuoka Prefectural Central Library

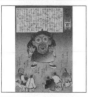

244p
「日本万歳　百撰百笑　御注進御注進」小林清親　骨皮道人・文　明治 27 年（1894）大判錦絵　山口県立萩美術館・浦上記念館蔵　The Comics Series Nippon Banzai; Hyakusen Hyakusho, Kobayashi Kiyochika, Honekawa Dojin, 1894, Vertical oban, Hagi Uragami Museum

245p
「日本万歳　百撰百笑　患呼と愁傷」明治 28 年（1895）
「日本万歳　百撰百笑　吐胆の苦し身」明治 37 年（1904）
小林清親　骨皮道人・文　大判錦絵　静岡県立中央図書館蔵
The Comics Series Nippon Banzai; Hyakusen Hyakusho, Kobayashi Kiyochika, Honekawa Dojin, 1904, Vertical oban, Shizuoka Prefectural Central Library

245p
「日本万歳　百撰百笑　難でも兵器」明治 37 年（1904）
「日本万歳　百撰百笑　影辨慶」明治 37 年（1904）
小林清親　骨皮道人・文　大判錦絵　静岡県立中央図書館蔵
The Comics Series Nippon Banzai; Hyakusen Hyakusho, Kobayashi Kiyochika, Honekawa Dojin, 1904, Vertical oban, Shizuoka Prefectural Central Library

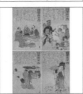

246p「社会幻燈　百撰百笑　山師の笑談」「社会幻燈　百撰百笑　兵士の帰村」「社会幻燈　百撰百笑　細君の歓迎」「社会幻燈　百撰百笑　開化振」　小林清親　骨皮道人・文　明治 28 年（1895）大判錦絵　国立国会図書館蔵　The Comics Series Shakaigento; Hyakusen Hyakusho, Kobayashi Kiyochika, Honekawa Dojin, 1895, Vertical oban, National Diet Library
　日清戦争に勝利した日本では、さっそく山師たちが台湾の地図を眺め、「山師の笑談」中である。「兵士の帰村」では長く待っていた両親のもとに兵士が凱旋し、子供たちが駆け寄っている。「細君の歓迎」は、三方にのせられた鯛をはじめ酒魚が所狭しと並べられ、重箱には山盛りのご馳走。そして極めつきは長く伸ばした細君の首の長さであろう。「開化振」では支部の本国でも文明開化は着々と進んでいる。

247p「團團珍聞（まるまるちんぶん）」表紙　本多錦吉郎　明治 11 年（1878）團團社　京都国際漫画ミュージアム蔵　Marumaru Chinbun, Honda Kinkichiro, 1878, Marumaru-sha, Kyoto International Manga Museum
　明治 10 年（1877）3 月 14 日に主筆野村文夫が編集長河野節造とともに創刊した時局諷刺週刊誌で、毎週土曜日に発行された。西南戦争の直後で田島任天、石井南橋などの腕利きがその下で働き、諷刺画、戯文、狂詩などで藩閥政府を批判した。表紙画と中の戯画は本多錦吉郎が描き、後には田口米作や小林清親も描いている。当時、政府の禁止文句はすべて○で伏したことから「まるまる」の言葉が出た。明治 40 年（1907）7 月 27 日付、第 1654 号までの発行が確認されている。

247p「東京パック」創刊号「露帝噬臍の悔」明治 38 年 4 月 15 日号　さいたま市立漫画会館蔵
Tokyo Puck, 1905, Saitama Municipal Cartoon Art Museum
　北沢楽天が明治 38 年（1905）に創刊して、同 44 年まで主筆した B4 変形判、全 12 頁の日本初のカラー漫画雑誌。それまで発行されていた漫画雑誌とは一線を画し、たちまち大人気の漫画雑誌になった。漫画キャプションには日本語の他に英語や中国語が併記されており、世界を視野に入れた編集方針であったことがうかがえる。昭和 16 年（1941）まで断続的に発行された。

248p「大阪毎日新聞」明治 22 年（1889）1 月 1 日　56.5 × 37.0cm　京都国際漫画ミュージアム蔵
Osaka Mainichishinbun, 1889, 56.5 × 37.0cm, Kyoto International Manga Museum
　明治 9 年（1876）2 月 20 日に前身紙である「大坂日報」を創刊。明治 15 年 2 月 1 日、言語弾圧に遭い休刊を余儀なくされたため、その代替紙として「日本立憲政党新聞」を創刊。その後、「大坂日報」と題を戻すが、明治 21 年（1888）11 月 20 日に兼松房治郎が買収して「大坂毎日新聞」として発行する。

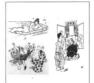

248p「草汁漫画」小川茂吉　明治 41 年（1908）日高有倫堂　国立国会図書館蔵
Kusajiru Manga, Ogawa Usen Works, Ogawa Shigekichi, 1908, Hidaka Yurindo, National Diet Library
248p「酒の虫」漫画双紙　山田みのる著　大正 7 年（1918）磯部甲陽堂　国立国会図書館蔵
Sake no Mushi: Comics and Description, Yamada Minoru, 1918, Isobe Koyodo, National Diet Library
248p「化の皮」漫画双紙　服部亮英著　大正 8 年（1919）磯部甲陽堂　国立国会図書館蔵
Bakenokawa: Comics and Description, Hattori Ryoei, 1919, Isobe Koyodo, National Diet Library

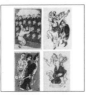

249p「運動漫画集　ホームラン」吉岡鳥平著　大正 13 年（1924）中央運動社　国立国会図書館蔵
Undo Mangashu: Comics Sports, Yoshioka Torihei, 1924, Chuo Undosha, National Diet Library
249p「甘い世の中」吉岡鳥平著　大正 10 年（1921）弘学館　国立国会図書館蔵
Amai Yononaka: Torihei Comics, Yoshioka Torihei, 1921, Kogakukan, National Diet Library
249p「お目出度い群」吉岡鳥平著　大正 10 年（1921）弘学館　国立国会図書館蔵
Omedetai Mure: Torihei Comics, Yoshioka Torihei, 1921, Kogakukan, National Diet Library
249p「可笑味」漫画双紙　岡本一平著　大正 10 年（1921）磯部甲陽堂　国立国会図書館蔵
Okashimi: Comics and Description, Okamoto Ippei, 1921, Isobe Koyodo, National Diet Library

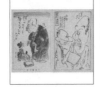

250p「新水や空」政治時事漫画　岡本一平著　昭和 5 ～ 6 年（1930-31）先進社　国立国会図書館蔵　Shin Mizu ya Sora: Comic Depicting the Politics and Current Affairs, Okamoto Ippei, 1930-31, Sen-shisha, National Diet Library
250p「一平全集」第 10 巻　岡本一平著　昭和 4 ～ 5 年（1929-30）先進社　国立国会図書館蔵
Complete Ippei Okamoto, Okamoto Ippei, 1929-30, Senshisha, National Diet Library

250p 「プロレタリアカット漫画集」闘争ニュース用　昭和 5 年（1930）　日本プロレタリア美術家同盟著　戦旗社　国立国会図書館蔵　Collection of Cartoon Cut Proletarian, 1930, Japan Alliance Proletarian Artist, Senkisha, National Diet Library

251p 「笑倒兵」川柳漫画　陸軍省つはもの編輯部　昭和 8 年（1933）つはもの発行所　国立国会図書館蔵　Shotohei: Ridicule to Soldiers, 1933, Tsuwamono Publisher, National Diet Library

251p 「プロレタリア漫画カット集」　昭和 8 年（1955）　日本労働組合自由連合協議会　国立国会図書館蔵　Collection of Cartoon Cut Proletarian , 1955, Council of Trade Unions of Japan Freedom Coalition, National Diet Library

画 家 略 伝
Painter Profile

池田英泉（いけだ えいせん）→菊川英泉（きくかわ えいせん）

石川豊信（いしかわ とよのぶ）Ishikawa Toyonobu
正徳元年～天明 5 年（1711-85）。江戸時代中期の浮世絵師。江戸に生まれる。通称は七兵衛。号は咀簑堂（たんしょうどう）、秀葩（しゅうは）など。小伝馬町の旅人宿糠屋（ぬかや）の養子となる。紅摺絵（べにずりえ）期を代表する美人画家。幅広の柱絵判の紅絵（べにえ）、紅と草色だけで版彩した大判紅摺絵にすぐれた作品がある。

一休宗純（いっきゅう そうじゅん）Ikkyu Sojun
応永元年～文明 13 年（1394-1481）室町時代の臨済宗の僧。後小松天皇の皇子。別称は狂雲子。幼くして山城（京都府）安国寺の象外集鑑（ぞうがいしゅうかん）の門に入り、27 歳のとき華叟宗曇（かそうそうどん）のもとで大悟（だいご）。各地の庵を移り歩き、当時の世俗化、形式化した禅に反抗して、奇行、風狂の生活に入ったという。文明 6 年（1474）勅命によって大徳寺住持となり、実際には入寺しなかったが大徳寺の復興に尽くした。詩や書画にすぐれ、後世その豊かな人間味から、一休に仮託した頓智咄（とんちばなし）が作られた。著作に『自戒集』『狂雲集』『一休骸骨』などがある。

伊藤若冲（いとう じゃくちゅう）Ito Jakuchu
正徳 6 年～寛政 12 年（1716-1800）。江戸時代中期の画家。京都高倉錦小路の青物問屋「枡源（ますげん）」の長男として生まれる。本名源左衛門、名は汝鈞（じょきん）、字（あざな）は景和（けいわ）。また絵を依頼する人は必ず米一斗をもって謝礼としたことから斗米庵（とべいあん）、そして心遠館と号した。はじめ狩野派を学び写生の重要性を認識し、さらに中国の宋・元・明の花鳥画を模写した。また尾形光琳の画風を研究し、独自の画風を開いた。とくに鶏の絵を得意とし、写生を基礎にした装飾性のある作品を描いた。

生涯独身で、晩年は京都深草の石峯寺（せきほうじ）の近くに隠棲し、五百羅漢を制作した。代表作に「動植綵絵（どうしょくさいえ）」「仙人掌群鶏図襖絵」がある。

歌川国利（うたがわ くにとし）Utagawa Kunitoshi
弘化 4 年～明治 32 年（1847-99）。明治時代の浮世絵師。三代歌川豊国の門人。姓は山村、名は清助。号は梅寿、梅螺。明治 7 年（1874）頃から銀座の風景や鉄道馬車、三井銀行などの三枚続もの、「開化名勝図」「東京名所」などのシリーズものや風俗画も描いている。

歌川国虎（うたがわ くにとら）Utagawa Kunitora
生没年不詳。江戸時代後期の浮世絵師。姓は前田、通称は久米蔵、繁蔵。号は一龍斎。初代歌川豊国の門人。作画期は文化～天保年間（1804-44）。明暗や遠近法を用いた洋風風景画「近江八景」や、銅版画風の「羅得島湊紅毛船入津之図」などを描いた。

歌川国麿（うたがわ くにまろ）Utagawa Kunimaro
生没年不詳。江戸時代末期・明治時代初期の浮世絵師。姓は菊越、名は菊太郎。号は房広、国麿。また、一円斎、松蝶楼、喜楽斎、麿丸、麿丸淫人、又平門人麿丸とも号した。俳号は菊翁。風俗画や双六絵を描き、錦絵の揃物「東京堀名所」などがある。また「写生猛虎之図」では、当時は雌の虎と考えられていた豹が描かれている。錦絵のほかに艶本などの挿絵も描いている。

歌川国芳（うたがわ くによし）Utagawa Kuniyoshi
寛政 9 年～文久元年（1797-1861）。江戸時代後期の浮世絵師。神田の染物業柳屋吉右衛門の子として生まれる。姓は井草、通称は孫三郎。号は一勇斎、朝桜楼。文化 8 年（1811）、15 歳で初代歌川豊国の門下となる。文政 10 年（1827）頃から版行され始めた錦絵

のシリーズ「通俗水滸伝豪傑百八人之壱個」により人気を博し、武者絵の国芳と呼ばれた。風景画、役者絵、花鳥画、風刺画、肉筆画と画域も広く、代表作に「東京名所」「唐土二十四孝」「荷宝蔵壁のむだ書」などがある。戯画や諷刺画の名作も多く、弟子に芳虎、芳年、芳藤らがいる。

歌川重宣 （うたがわ しげのぶ） Utagawa Shigenobu
文政9年〜明治2年（1826-69）
幕末の浮世絵師。姓は鈴木または森田、名は鎮平。立斎、立祥、喜斎と号す。初代歌川広重の門人。初代と同じく定火消し同心の息子であった。初め重宣と称し、美人画や花鳥画、武者絵を描き、やがて風景画も描くようになり、徐々に広重の作域に近付いていった。師が没すると広重の養女お辰と結婚、二代目歌川広重を襲名する。後に離婚し、号を喜斎立祥とする。横浜で輸出用の茶箱に貼付するラベル絵を描いたので「茶箱広重」と呼ばれ、外国人からは重宝された。

歌川豊国 （うたがわ とよくに） Utagawa Toyokuni
明和6年〜文政8年（1769-1825）江戸時代後期の浮世絵師。江戸芝に生まれる。姓は倉橋。通称は熊吉。別号に一陽斎。歌川豊春の門人。写楽の大首絵と対照的な役者絵の「役者舞台之姿絵」のシリーズで一躍人気絵師として認められるようになる。その画風は勝川春好や春英などの影響を受けながらも、独特の新鮮さを持って豊国の画風を確立させた。美人画にもすぐれ「風流七小町略（やつし）姿絵」「風流三幅対」「今様美人合」などのシリーズが有名である。

歌川芳員 （うたがわ よしかず） Utagawa Yoshikazu
生没年不詳。幕末・明治時代の浮世絵師。江戸芝に住む。通称は次郎吉、次郎兵衛。別号に一寿斎、一川斎。歌川国芳の門人。横浜絵を多く描いた。作画期は嘉永から明治3年頃（1848-54）までである。

歌川芳虎 （うたがわ よしとら）
Utagawa Yoshitora
生没年不詳。幕末・明治時代の浮世絵師。江戸の人。姓は永島、通称は辰五郎。一猛斎、錦朝楼などと号す。歌川国芳の門人。師の得意とした武者絵に秀でた。また役者大首絵を得意としたほか、美人画、開化絵を多く描いた。明治初めの錦絵絵師番付では歌川貞秀と人気を争った。師の13回忌のとき同門から退けられ、以後孟斎と号した。維新後は横浜絵などに多くの作品をのこしている。

歌川芳綱 （うたがわ よしつな） Utagawa Yoshitsuna
生没年不詳。江戸時代後期の浮世絵師。姓は田辺、名は清太郎、通称は清太郎。号は一灯斎、一登斎、一度斎など。歌川国芳の門人。草双紙、滑稽本、人情本の挿絵のほか、武者絵、風俗画なども描いた。嘉永から慶応（1848-68）頃にかけて活躍していた。

歌川芳藤 （うたがわ よしふじ） Utagawa Yoshifuji
文政11年〜明治20年（1828-87）。幕末・明治時代の浮世絵師。江戸に生まれる。本姓は西村、通称は藤太郎。別号によし藤、一鵬斎など。歌川国芳の門人で、横浜絵、開化絵のほか、武者絵、はしか絵を描く。明治の初め頃から子供向きの組上絵、おもちゃ絵、双六などを専門に描き「おもちゃ絵の芳藤」と呼ばれた。

岡本一平 （おかもと いっぺい） Okamoto Ippei
明治19年〜昭和23年（1886-1948）。大正・昭和時代の漫画家。北海道函館生まれ。東京美術学校西洋画科卒。和田英作に師事し、帝国劇場の舞台美術に携わる。夏目漱石に認められ、大正元年（1912）東京朝日新聞社に入社し、「漫画漫文」形式をつくり出し人気を博す。ストーリー漫画、子供漫画、風俗漫画、似顔絵漫画など多岐にわたる分野で活躍し、大正、昭和初期の漫画界をリードした。著書に「探訪南趣」「人の一生」「紙上世界漫画漫遊」などがある。妻は小説家、歌人として有名な岡本かの子。画家の岡本太郎は長男。

小川芋銭 （おがわ うせん） Ogawa Usen
慶応4年〜昭和13年（1868-1938）。明治〜昭和時代前期の日本画家。江戸赤坂に生まれる。常陸（ひたち）牛久藩士の子。幼名は不

動太郎、のち茂吉。別号は牛里、草汁庵。本多錦吉郎の彰技堂で洋画を学び、独学で日本画も習得した。明治21年（1888）「朝野新聞」客員となり、同26年茨城県牛久に帰農後も「平民新聞」「読売新聞」「茨城日報」「文学界」「ホトトギス」などに挿絵や漫画を描く。河童の絵を多く残したことから「河童の芋銭」として知られている。なお画号の「芋銭」は、「自分の絵が芋を買うくらいの銭（金）になれば」という思いによるという。

小川茂吉 （おがわ もきち）→ 小川芋銭 （おがわ うせん）

奥村政信 （おくむら まさのぶ） Okumura Masanobu
貞享2年〜宝暦14年（1686-1764）。江戸時代中期の浮世絵師、絵草紙問屋。江戸の人。俗称は源八、号は芳月堂、丹鳥斎、文角、梅翁など。菱川師宣や初代鳥居清信の影響を受け、独学で一家をなす。版画浮世絵の墨摺絵、丹絵（たんえ）、紅絵（べにえ）、紅摺絵などの様式を確立し、美人画、役者絵、花鳥画など多くの画題を描いた。西洋の遠近画法を応用した浮絵（うきえ）、細長い判の柱絵を創案した。奥村屋という版元、絵草紙問屋としても活躍した。

落合芳幾 （おちあい よしいく） Ochiai Yoshiiku
天保4年〜明治37年（1833-1904）。幕末・明治時代の浮世絵師。江戸浅草に生まれる。通称は幾次郎。一蕙斎、蕙蕉、朝霞楼と号す。歌川国芳に学び、同門の月岡芳年（よしとし）と並び称される。嘉永末頃（1854）から錦絵を発表、合巻の挿絵なども手がける。多方面にその才能を発揮したが、美人風俗画や役者似顔絵などを得意とした。明治5年（1872）「東京日日新聞」、同8年「東京絵入新聞」の創刊に参加し、新聞紙上に錦絵を取り入れて注目される。代表作に、弟子弟子である芳年との競作シリーズ『英名二十八衆句』がある。

勝川春章 （かつかわ しゅんしょう） Katsukawa Shunsho
享保11年〜寛政4年（1726-92）。江戸時代中期の浮世絵師。江戸に生まれる。姓は藤原、名は正輝。字（あざな）は千尋。通称は祐助。別号に旭齢井、李林など。宮川春水に学び、画姓を初め宮川、勝宮川とし、のち勝川と改める。勝川派の開祖として写実的な役者絵を描いたほか、肉筆美人画に独自な画風を展開した。代表作には一筆斎文調との合筆になる「絵本舞台扇」、北尾重政との合筆「青楼美人合姿鏡」、肉筆美人画では「雪月花」「竹林七妍」「婦女風俗十二ヶ月」などがある。

葛飾北斎 （かつしか ほくさい） Katsushika Hokusai
宝暦10年〜嘉永2年（1760-1849）。江戸時代後期の浮世絵師。江戸本所割下水（わりげすい）に幕府御用鏡師中島伊勢、または川村某の子として生まれる。幼名は時太郎といい、後年鉄蔵と改める。安永7年（1778）役者絵の大家として知られた勝川春章（かつかわしゅんしょう）に入門、翌年勝川春朗（しゅんろう）と号し、同派の絵師として役者絵や黄表紙などの挿絵を描く。のちに狩野派、住吉派、琳派、さらに洋風銅版画の画法を取り入れ、独自の画風を確立した。文化年間（1804-18）前期には読本挿絵を数多く手がけ、文化11年（1814）絵手本「北斎漫画」初編を版行した。風景画の代表作『冨嶽（ふがく）三十六景』『諸国滝廻（たきめぐ）り』などのシリーズがある。奇行で知られ、生涯に93回も転居をし、画号を改めること20数度、主だった号として画狂人（がきょうじん）、戴斗（たいと）、為一（いいつ）、画狂老人、卍（まんじ）などが知られている。

河鍋暁斎 （かわなべ きょうさい） Kawanabe Kyosai
天保2年〜明治22年（1831-89）。幕末・明治時代の浮世絵師。下総（しもうさ・茨城県）古河の藩士河鍋喜右衛門の次男として生まれる。幼名は周三郎。名は洞郁、字（あざな）は陳之。別号は周麿、狂斎、惺々、惺々暁斎、酒乱斎、雷酔など。父が幕府定火消同心甲斐（かい）家の株を買って同家を継いだために江戸に出る。天保8年（1837）歌川国芳の門に入り、のち狩野派に転じる。のち安政5年（1858）独立し、本郷で開業する。狩野派を基礎とした浮世絵や諷刺画を描く。生来、酒を好み、狂画をよくした。作品に「地獄極楽図」「花鳥図」、著書に「暁斎画談」「暁斎漫画」などがある。

河村若芝 (かわむら じゃくし) Kawamura Jakushi

寛永15年～宝永4年（1638-1707）。江戸時代前期の画家、装剣金工家。肥前佐賀、龍造寺家の人。名は道光、字（あざな）は蘭渓。別号に烟霞道人、散逸道人、風狂子。中国から渡来の黄檗僧逸然性融（いつねんしょうゆう）に師事し、長崎唐絵の一派若芝流を開く。それまでの日本にはない独特の鮮やかな色彩で、実感あふれる表現を行った。また木庵性（もくあんしょうとう）に金工を学び、刀剣の鐔細工にすぐれた。若芝鐔工（たんこう）派の開祖でもある。

菊川英山 (きくかわ えいざん) Kikukawa Eizan

天明7年～慶応3年（1787-1867）。江戸時代後期の浮世絵師。江戸市ヶ谷の造花業英二の子。名は俊信、通称は近江屋（おうみや・大宮）万五郎。別号は重九斎。初め父に狩野派を、鈴木南嶺（なんれい）に四条派を学ぶ。また幼な友達の魚屋北渓（ととやほつけい）を通じ葛飾北斎の画風にふれる。美人画に長じ、大判竪二枚続の美人画の構図は、英山の創始といわれる。門人には渓斎英泉がいる。

菊川英泉 (きくかわ わえいせん) Kikukawa Eisen

寛政3年～嘉永元年（1791-1848）。江戸時代後期の浮世絵師。江戸に生まれる。本名は池田義信、通称は善次郎、画号は渓斎、筆号は一筆庵可候（いっぴつあんかこう）、又名翁（むめいおう）。初め狩野白珪斎に学び、菊川英山の父英二の家に寄寓し、英山の門人となる。美人画を得意とし、歌川広重の協力で「木曾街道六拾九次」を描いた。天保の改革以後は戯作や考証随筆を執筆した。作品に「当世好物八契」「蘭字枠江戸名所図」、著作に『続浮世絵類考』がある。

鍬形蕙斎 (くわがた けいさい) Kuwagata Keisai

明和元年～文政7年（1764-1824）。江戸時代後期の浮世絵師。江戸の人。本姓は赤羽、名は紹真（つぐざね）、子字は子�302。通称は三二郎。別号は杉章（さんこう）。初代北尾重政の門人となり浮世絵を学び、北尾政美の画名で黄表紙の挿絵を描いた。寛政6年（1794）美作（みまさか）津山藩の御用絵師となる。同9年鍬形蕙斎と改名して、狩野惟信（これのぶ）の門人となる。琳派や西洋画風も取り入れ、略画図法や肉筆画に主力を注いだ。

小林清親 (こばやし きよちか) Kobayashi Kiyochika

弘化4年～大正4年（1847-1915）。明治時代の版画家、浮世絵師。江戸本所に御蔵番手の子として生まれる。幼名は勝之助。明治維新にあたり大阪、静岡に下り、のち上京して油彩画を英国人ワーグマンに、日本画を河鍋暁斎、漆絵を柴田是真（ぜしん）に習った。明治9年（1876）大黒屋より洋風木版画の『東京名所図』を出版し始め、光と影の存在が画面にはっきりと現れた「光線画」で人気を博した。同14年両国の大火後「光線画」から遠ざかり、「團團珍聞（まるまるちんぶん）」などの新聞に「清親ポンチ」の諷刺画を描き、日清・日露戦争時には戦争画を多数刊行するが、やがて錦絵の衰退により肉筆画を描くようになった。

斎藤秋圃 (さいとう しゅうほ) Saito Shuho

明和5年～安政6年（1768-1859）。江戸時代後期の画家。姓は初め葵、池上、名は相行。通称は市太郎、惣右衛門。別号に葦行、双鳩など。京都の由緒ある家系に生まれ、円山応挙の門に学ぶ。応挙の死後、同門の森狙仙に師事したため長崎へ下った。享和3年（1803）長崎で修業のおり、秋月藩主黒田長舒（ながのぶ）のお抱え絵師として召し抱えられることとなったといわれていたが、それ以前は亦介（またすけ）と称した絵の上手な幇間（たいこもち）として大坂新町で活躍していたことが明らかになった。著作に『葵氏艶譜（きしえんぷ）』などがある。

式亭三馬 (しきてい さんば) Shikitei Sanba

安永5年～文政5年（1776-1822）。江戸時代後期の戯作者。江戸浅草の版木師の子。本名は菊地泰輔（たいすけ）。字（あざな）は久徳（ひさのり）、通称は西宮太助。別号に遊戯堂、四季山人など。寛政6年（1794）より黄表紙を書き、火消し人足の喧嘩を描いて怒りを買った『侠太平記向鉢巻（きゃんたいへいきむこうはちまき）』が有名である。草双紙『雷太郎強悪物語』、滑稽本『浮世風呂』『浮

世床』が代表作である。江戸町人の諸相を会話描写によって描き出している。

鈴木春信 (すずき はるのぶ) Suzuki Harunobu

生年不詳～明和7年（?-1770）。江戸時代中期の浮世絵師。姓は穂積（ほづみ）、通称は次郎兵衛または次兵衛。号は思古人。江戸神田白壁町に住み、西村重長、あるいは西川祐信（すけのぶ）の門人と伝えられるが定かではない。明和2年（1765）江戸の好事家（こうずか）の間で流行した絵暦交換会の流行を機に流行絵師となった。木版多色摺の紅摺絵（べにずりえ）を浮世絵の版元が活用するところとなり、隅々まで色彩を配置した錦絵（にしきえ）が生まれた。春信の好んだ主題は、吉原の遊里風俗、男女の清純な恋愛など、和やかな日常生活の場景を捉えている。描かれた美人は可憐で夢幻的、その描写は他の絵師たちに影響を与えた。代表作に「座敷八景」「縁先物語」「雪中相愛傘」、また『絵本花葛羅』『青楼美人合』などの絵本も残っている。

雪村周継 (せっそん しゅうけい) Sesson Shukei

永正元年～没年不詳（1504-?）。室町時代後期の禅僧、画僧。常陸国（ひたちのくに・茨城県）太田に佐竹氏の一門として生まれる。諱（いみな）は周継（しゅうけい）。号は鶴船（かくせん）、鶴船老人、舟居斎など。禅僧として修行したと思われるが、その詳細は不明。また、絵を誰に学んだかも明らかではない。雪舟に私淑したことは天文11年（1542）自らが著した画論『説門弟資』に述べられているが、牧谿（もっけい）や玉澗（ぎょくかん）などの宋元画を学び、独自の様式を確立したと推定される。小田原、鎌倉、会津若松などを遍歴し、晩年は会津に近い三春に雪村庵を結び、隠棲（いんせい）した。代表作に「風濤図」「松鷹図」「花鳥図屏風」「呂洞賓（りょどうひん）図」などがある。

仙厓義梵 (せんがい ぎぼん) Sengai Gibon

寛延3年～天保8年（1750-1837）。江戸時代後期の臨済宗妙心寺派の禅僧。美濃（岐阜県）谷口に生まれる。別号は円通、天民、百堂、虚白。宝暦10年（1760）11歳で、美濃清泰寺の空印円虚について得度する。明和5年（1768）武蔵東輝庵の月船禅慧（げっせんぜんえ）の法を継ぎ、寛政元年（1789）博多の聖福寺の住持となる。文化8年（1811）湛元等夷（たんげんとうい）に席を譲り退隠する。諡号（しごう）は普門円通禅師。本格的な作画は住職を退任してからで、禅の教えを飄逸（ひょういつ）で親しみやすい味わいの画風で描いている。

曾我蕭白 (そが しょうはく) Soga Shohaku

享保15年～天明元年（1730-81）。江戸時代中期の画家。本姓は三浦、名は左近二郎、輝雄（てるお）、輝簾（てるすだれ）。号は如�й、蛇足軒、蠪山（らんざん）、鬼神斎など。初め京狩野派の高田敬甫（けいほ）に師事するが、曾我蛇足（じゃそく）や曾我直庵（ちょくあん）の画風を学び、自ら十世蛇足を称した。型破りな筆法と類い稀な想像力により独自の画風を確立した。またその奇行ぶりも多く伝えられている。代表作に「林和靖図屏風」「寒山拾得図」「雪中童子図」「群仙図屏風」などがある。

竹原春潮斎 (たけはら しゅんちょうさい) Takehara Shunchosai

生年不詳～寛政12年（?-1800）。江戸時代中期の画家。大坂を代表する狩野派系の絵師である大岡春卜（しゅんぼく）の弟子である。秋里籬島と親交が深く『山州名所図会』『倭図会』など、五畿内や諸国の社寺仏閣と名所旧跡を豊富な挿絵で紹介する名所図会を多く出した。

俵屋宗達 (たわらや そうたつ) Tawaraya Sotatsu

生没年不詳。桃山から江戸時代初期の画家。「伊年（いねん）」印を用い、号は対青軒。京都で活躍した町絵師で「俵屋」はその屋号である。本阿弥光悦、千少庵ら当時の公卿や文化人との広い交際があった。扇面や色紙、短冊、巻子など、様々な形式の料紙装飾を手掛ける工房を主宰し、金銀泥を用いた雅で大胆な構図の地絵屏風や華麗な料紙装飾に新しい画境を開いた。また柔らかい筆致とたらし込みの技法

277

で水墨画にも比類ない傑作を残した。元和7年（1621）再建の養源院障壁画を制作した。代表作に「松島図屏風」「関屋・澪標屏風」「風神雷神図屏風」などがある。

月岡芳年 （つきおか よしとし）Tsukioka Yoshitoshi

天保10年〜明治25年（1839-92）。幕末・明治時代の浮世絵師。江戸に生まれる。本姓は吉岡。通称は米次郎。別号に玉桜、玉桜楼、一魁斎（いっかいさい）、大蘇（たいそ）など。月岡雪斎の養子となり名跡を継ぐ。嘉永3年（1850）のころ歌川国芳に入門し、武者絵などを発表するが、慶応元年（1865）刊の『和漢百物語』あたりから才能が目覚める。慶応2年（1866）落合芳幾との共筆『英名二十八衆句』の残酷絵で話題になる。画風は多彩で、維新後は新聞挿絵などで活躍した。水野年方など多くの門人にも恵まれた。

東洲斎写楽 （とうしゅうさい しゃらく）Toshusai Sharaku

生没年不詳。江戸時代後期の浮世絵師。号は東洲斎。現在知られている作品は、寛政6年（1794）5月から翌年正月までの江戸都座、桐座、河原崎座で上演されていた歌舞伎狂言を題材に描いた役者絵がほとんどで、ほかの追善絵、武者絵などを加えてもわずか140枚余りである。版元はすべて蔦屋（つたや）重三郎。その後は浮世絵界から姿を消して、消息は伝わらない。最も有名な初期の大首絵の連作は、歌舞伎役者の顔の特徴を大胆なデフォルメで誇張し、それまでなかった個性的な役者絵として知られる。

耳鳥斎 （にちょうさい）Nichosai

生年不詳〜享和2、3年頃（?〜1802,03）。江戸時代中期の画家。大坂に生まれる。本名は松屋平三郎。初め京町堀で酒造業を営み、のちに骨董商になった。画を好み、自ら鳥羽僧正や画僧・古礀（こかん）などの筆法を学んで、戯画に一家を成した。木村蒹葭堂（けんかどう）日記にも登場するなど交際範囲は広く、平賀源内は耳鳥斎の熱烈な愛好者だったといわれる。軽妙な筆さばきで滑稽な題画を好んで描き、洒脱な味わいのある作品が多い。また自ら戯作もし、義太夫の茶利（ちゃり）浄瑠璃の名人ともいわれる町人旦那芸を身につけた人でもある。堅苦しい世間を「世界ハ是レ即チーツノ大戯場」と笑い飛ばしている。

白隠慧鶴 （はくいん えかく）Hakuin Ekaku

貞享2年〜明和5年（1685-1768）。江戸時代中期の臨済宗の僧。駿河浮島原（静岡県沼津市）に生まれる。号は鵠林（こくりん）、鵬提窟（せんだいくつ）。15歳で同地松蔭寺の単嶺（たんれい）祖伝について得度。さらに美濃（岐阜県）瑞雲寺、越後（新潟県）英巌寺など諸国を行脚して参禅し、松蔭寺へ戻る。宝永5年（1708）信濃飯山の正受老人こと道鏡慧端（えたん）の法を継ぐ。以後、松蔭寺を中心に広く活動し、臨済宗中興の祖と称せられた。還暦を過ぎた頃から禅画墨譜を描くようになり、達磨、観音、布袋などの祖師や、神仙や寓意画などを個性的な筆致で描いた。

服部亮英 （はっとり りょうえい）Hattori Ryoei

明治20年〜昭和30年（1887-1955）。大正・昭和時代の洋画家、漫画家。三重県の真宗高田派慈敬寺の長男として生まれる。東京美術学校を卒業後、大田区の馬込に住み、馬込文士村在住の芸術家とも交流があった。大正4年（1915）に東京日日新聞に入社して漫画を発表し、同7年に退社後も新聞や雑誌に多くの漫画を発表した。山田みのるの飲み友達として、美術学校時代からの画友でもあった。岡本一平らと東京漫画会で活躍し、似顔絵画家として知られる。

英一蝶 （はなぶさ いっちょう）Hanabusa Itcho

承応元年〜享保9年（1652-1724）。江戸時代前・中期の画家。医師多賀伯庵（はくあん）の子として京都に生まれる。名は信香、字（あざな）は君受。画名は多賀朝湖、翠蓑翁（すいさおう）、旧草堂、一峰閑人、北窓翁、慊憔庵（りんしょうあん）などと号し、別に暁雲、夕蓼（せきりょう）の俳号がある。初め狩野派に学び、のち土佐派に転じた。俳諧は芭蕉に学ぶ。元禄11年（1698）幕府の怒りに触れ三宅島に流されたが、宝永6年（1709）将軍代替わりの大赦により許されて江戸に帰り、英一蝶と改名する。軽妙洒脱な画風で、江戸の庶民生活に取材した瀟洒とした作品を描いた。

本多錦吉郎 （ほんだ きんきちろう）Honda Kinkichiro

嘉永3年〜大正10年（1851-1921）。明治・大正時代の洋画家。号は契斎。広島藩士の江戸屋敷で生まれる。初め川端玉章に師事、のち国沢新九郎の画塾彰技堂で学び、師の没後は画塾を引き継ぐ。野村文夫が諷刺雑誌『團團珍聞（まるまるちんぶん）』を創刊した時には表紙絵を描き、戯画も寄せたが、掲載した諷刺画で当局を怒らせてからは好評にも不評にも遠ざかった。陸軍士官学校、東京高師などの教師をつとめ、晩年は庭園設計も手がけた。門下に丸山晩霞、小川芋銭（うせん）らがいた。

円山応挙 （まるやま おうきょ）Maruyama Okyo

享保18年〜寛政7年（1733-95）。江戸時代中期の画家。円山派の祖。丹波国桑田郡穴太（あのう）村（京都府亀岡市）に円山藤左衛門の次男として生まれる。幼名は岩次郎、通称は主水（もんど）、字（あざな）は仲選。明和3年（1766）応挙と改名する。幼い頃より絵が好きで、早くから玩具商に奉公、絵は初め狩野探幽（たんゆう）の流れをくむ鶴沢派の石田幽亭（ゆうてい）に入門し学んだが、狩野派の形式化した画風に飽き足らず、近江（おうみ・滋賀県）円満院の門主祐常（ゆうじょう）に見いだされ、写生を基本とした写実的作風に傾き、独自の画風を形成した。代表作に「雨林風林図屏風」「藤花図屏風」「雪松図」「四季草花図」などがある。また但馬（たじま・兵庫県）香住（かすみ）の大乗寺、金刀比羅宮（ことひらぐう）などに多くの障壁画が残されている。

山田みのる （やまだ みのる）Yamada Minoru

明治22年〜大正14年（1889-1925）。大正時代の漫画家。茨城県水戸市に生まれる。東京美術学校在学中から漫画を描き始め、卒業後は中央新聞を経て、岡本一平の推挙で朝日新聞に入り時事漫画や諷刺漫画、子供漫画を描く。また、『少年倶楽部』『少年世界』などの子供向け漫画雑誌にも多数執筆している。特徴のある線で社会諷刺を描いているが、大正時代の川柳や講談を戯画で描いたものの中に創作的なものが多くある。

楊洲周延 （ようしゅう ちかのぶ）Yoshu Chikanobu

天保9年〜大正元年（1838-1912）。幕末・明治時代の浮世絵師。越後（新潟県）に生まれる。本姓は橋本、名は直義といった。別号には一鶴斎があり、二代芳鶴とも号した。歌川国芳（くによし）、三代歌川豊国、三代歌川豊国（くにさだ）に学び、豊原国周（くにちか）に学ぶ。美人画にすぐれ、江戸城大奥の風俗画や明治開化期の婦人風俗画などを得意とした。代表作に「真美人」「大川渡し舟」などがある。

吉岡鳥平 （よしおか とりへい）Yoshioka Torihei

明治26年〜昭和8年（1893-1933）。大正・昭和時代前期の漫画家。宮城県に生まれる。本名は貫一郎。東京美術学校在学中から漫画を描いて、その原稿料で月謝を払っていたという。漫画雑誌『東京パック』の第3次でデビューし、大正時代末期には岡本一平、小川治平らと三平時代をつくった。作品集に『漫画漫文・当世百馬鹿』『スポーツ漫画漫文・筆のホームラン』などがある。

渡辺崋山 （わたなべ かざん）Watanabe Kazan

寛政5年〜天保12年（1793-1841）。江戸時代後期の画家、蘭学者。江戸に生まれる。三河巴洲（はしゅう）の長男。三河（愛知県）田原藩家老。名は定静（さだやす）、字（あざな）は伯登、子安。通称は登（のぼり）。別号に寓絵堂、全楽堂など。家が貧しかったので内職のために絵を習い、谷文晁（ぶんちょう）の門に入る。初めは沈南蘋（しんなんぴん）風の花鳥画を描いたが、26歳のとき描いた『一掃百態』では、閑達な筆さばきで庶民の日常生活の姿を生き生きと描き出し、独自の作風を見せた。また佐藤一斎、松崎慊堂（こうどう）らについて儒学を修め、高野長英、小関三英らと蘭学を学び、尚歯（しょうし）会に加わる。『慎機論（しんきろん）』を著して幕府の鎖国政策を批判したため天保10年蛮社の獄で捕らえられ、田原に蟄居（ちっきょ）を命ぜられた。累が藩主に及ぶのを恐れ、自刃（じじん）した。

日本漫画年表

法隆寺戯画／奈良時代

鳥獣人物戯画絵巻／平安末期～鎌倉初期

信貴山縁起絵巻／平安後期

絵草紙／室町後期～江戸初期

百鬼夜行絵巻／室町後期

大津絵／江戸初期

一蝶画譜・英一蝶／承応元～享保9年（1652-1724）

奥村政信／貞享3～宝暦14年（1686-1764）

金平画／元禄年代（1688-1704）

曾我蕭白／享保15～天明元年（1730-81）

鈴木春信／生年不詳～明和7年（？-1770）

画本古鳥図賀比・耳鳥斎／生年不詳～享和2・3年頃（？-1802,03）

鳥羽絵／江戸中期

化物婚礼絵巻／江戸中期（1716-1853）

妖怪絵巻／江戸中期

百鬼夜行絵巻／江戸中期

東洲斎写楽／江戸中期

妖怪画巻／寛政年代（1789-1801）

鳥羽絵欠び留・竹原春潮斎／生年不詳～寛政12年（?-1800）

仙厓義梵／寛延3～天保8年（1750-1837）

北斎漫画・葛飾北斎／宝暦10～嘉永2年（1760-1849）

略画式・鍬形蕙斎／明和元～文政7年（1764-1824）

葵氏艶譜・斎藤秋圃／明和5～安政6年（1768-1859）

三馬戯画帖始づくし・式亭三馬／安永5～文政5年（1776-1822）

一掃百態・渡辺崋山／寛政5～天保12年（1793-1841）

役者絵／寛政6年（1794）

歌川国芳／寛政9～文久元年（1797-1861）

暁斎百鬼画談・河鍋暁斎／天保2～明治22年（1831-89）

落合芳幾／天保4～明治37年（1833-1904）

月岡芳年／天保10～明治25年（1839-92）

清親放痴・小林清親／弘化4～大正4年（1847-1915）

有卦絵／江戸末期（1853-68）

鯰絵／安政2年（1855）

昔話／安政4・5年（1857-58）

小川芋銭／慶応4～昭和13年（1868-1938）

團團珍聞／明治13年（1880）

岡本一平／明治19～昭和23年（1886-1948）

山田みのる／明治22～大正14年（1889-1925）

吉岡鳥平／明治26～昭和8年（1893-1933）

日本萬歳 百撰百笑／明治28年（1895）

東京パック／明治38年（1905）

写真・資料掲載協力
Plates Cooperation
(50 音順・敬称略)

板橋区立美術館
大阪新美術館建設準備室
大津市歴史博物館
神奈川県立歴史博物館
北九州市立美術館
九州大学附属図書館
京都国際漫画ミュージアム
熊本県立美術館
継松寺
高山寺
神戸市立博物館
国際日本文化研究センター
国立国会図書館
国立歴史民俗博物館
さいたま市立漫画会館
静岡県立中央図書館
島根県立美術館
田原市博物館
東京国立博物館
東京都立中央図書館特別文庫室
奈良県立美術館
福井県立美術館
福岡市博物館
町田市立博物館
三重県立美術館
山口県立萩美術館・浦上記念館蔵
早稲田大学図書館特別資料室

主要参考文献
Bibliography

『日本の戯画 歴史と風俗』宮尾しげを編著 第一法規出版 1967 年
『小林清親 諷刺漫画』清水勲編著 岩崎美術社 1982 年
『河鍋暁斎戯画集』岩波書店 1988 年
『江戸の判じ絵』岩崎均史 小学館 2004 年
『日本の笑い』コロナ・ブックス編集部 平凡社 2011 年
『百鬼夜行と魑魅魍魎』洋泉社 2012 年
『河鍋暁斎 嬌激な個性の噴出』板橋区立美術館 1985 年
『江戸の劇画家 国芳の世界展』毎日新聞社 1995 年
『日本の漫画 300 年』川崎市市民ミュージアム 1996 年
『江戸の遊び絵』渋谷区立松濤美術館 1998 年
『日本の美 笑い』福岡市美術館・島根県立美術館 2000 年
『国芳 暁斎 なんでもこいッ展だぃ!』東京ステーションギャラリー 2004 年
『特集 鳥獣人物戯画絵巻』美術手帖 901 号 美術出版社 2007 年
『河鍋暁斎 奇想の天才絵師』別冊太陽 平凡社 2008 年
『絵画の冒険者 暁斎 近代へ架ける橋』京都国立博物館 2008 年
『歌川国芳展』日本経済新聞社 2011 年
『幽霊 妖怪画大全集』福岡市博物館 2012 年
『はじまりは国芳』横浜美術館企画・監修 大修館書店 2012 年

日本の図像 **漫画**

2013 年 3 月 10 日 初版第 1 刷発行
2024 年 1 月 22 日　　第 4 刷発行

企画・編集　　濱田信義 (編集室 青人社)
序文　　　　　清水 勲 (漫画・諷刺漫画研究家)
デザイン　　　谷平理映子 (スパイスデザイン)
翻訳　　　　　パメラミキ
制作進行　　　関田理恵
発行人　　　　三芳寛要

発行元：株式会社パイ インターナショナル
〒 170-0005　東京都豊島区南大塚 2-32-4
TEL　03-3944-3981　FAX　03-5395-4830
sales@pie.co.jp

印刷・製本：シナノ印刷株式会社

MANGA
The Pre-History of Japanese Comics

©2013 PIE International / PIE BOOKS

PIE International Inc.
2-32-4 Minami-Otsuka, Toshima-ku, Tokyo
170-0005 JAPAN
sales@pie.co.jp

ISBN978-4-7562-4357-7
Printed in Japan